摄影入门

教 你 轻 松 拍 大 片

张晨曦/编著

(微课版)

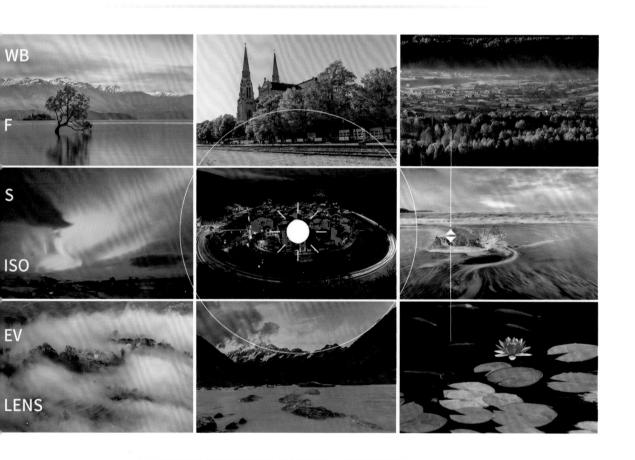

消華大学出版社 北京

内容简介

本书是一部面向大众的摄影教程,从摄影的基本概念出发,系统、全面地讲述了摄影的基础知识、技艺、手机摄影及后期处理,具体内容包括怎样才能拍出好照片、曝光控制、动感的表现、景深控制、摄影构图、摄影用光、色彩、影调、质感、手机摄影、风光摄影、花卉摄影、人像摄影、Photoshop后期处理、ACR后期处理、Snapseed后期处理等,对近几年流行的新技术和新方法进行了论述,如景深合成、曝光合成、向右曝光、堆栈技术等。

本书知识架构层次清晰,逐层展开,讲解简练、细致、到位,插图精美,图文并茂,全书重点和关键词都用彩字突显,一目了然。另外,本书提供了全面的微视频讲解,学起来更加轻松和直观。

本书适合零基础学习和进阶学习的摄影爱好者使用,也可作为各类高等院校摄影课及各种摄影培训的教材。

本书封面贴有清华大学出版社的防伪标签、无标签者不得销售。

版权所有,侵权必究。举报: 010-62782989, beiqinquan@tup.tsinghua.edu.cn。

图书在版编目(CIP)数据

摄影入门: 教你轻松拍大片: 微课版/张晨曦编著. —北京: 清华大学出版社, 2024.3 ISBN 978-7-302-65518-3

I. ①摄… II. ①张… III. ①摄影技术-教材 IV.①J41

中国国家版本馆CIP数据核字(2024)第036541号

责任编辑: 张 敏 封面设计: 郭二鹏 责任校对: 胡伟民 责任印制: 丛怀字

出版发行:清华大学出版社

网 址: https://www.tup.com.cn, https://www.wqxuetang.com

地 址:北京清华大学学研大厦A座 邮 编: 100084

社 总 机: 010-83470000 邮 购: 010-62786544

投稿与读者服务: 010-62776969, c-service@tup.tsinghua.edu.cn

质量反馈: 010-62772015, zhiliang@tup.tsinghua.edu.cn

印 装 者: 涿州汇美亿浓印刷有限公司

经 销: 全国新华书店

开 本: 185mm×260mm 印 张: 12.5 字 数: 405千字

版 次: 2024年4月第1版 印 次: 2024年4月第1次印刷

定 价:99.00元

本书特色

相当于3本书

本书 = 相机摄影教程 + 手机摄影教程 + 后期处理教程, 包含了 RAW 格式处理高级教程。

高效

本书文字简练,全是干货,学习效率很高, 一周内就能学完。

重点突出

本书采用自顶向下的教学理念, 先论述要点,再逐层展开。

理论+实战经验

本书除了理论知识,还提供了很多实际拍 摄经验和技巧。

视频教程,浅显易懂

讲解通俗,一看就懂。

初学+进阶

本书不仅适合零基础学习,还适合有基础影友的进阶学习。提供了扩展阅读内容,且全书重点和关键词都用彩字突显,一目了然。

内容系统、全面

本书涵盖了大学摄影基础课程的绝大部分内容。

内容新

本书包括了近几年流行的新技术和新方 法,如景深合成、曝光合成、向右曝光、 堆栈技术、星野摄影、小景物大风光等。

插图精美

本书采用了多位摄影师的摄影佳作,图片精美,能给予读者美感体验。

内容组织架构新颖

本书不像有些教程那样从相机的基本结构和原理讲起,而是从如何拍出好照片开始,然后展开到该如何通过控制曝光、快门速度和景深来表现拍摄意图,再到摄影用光、色彩、影调、质感等的把握,最后到后期处理,并重点讲了手机摄影,采用的是目标导向教学法。

前言

近年来,喜欢拍照和摄影的人越来越多了。为了拍出好照片,有必要系统地学习摄影基础知识和技艺。5年前我写了本书的第一版,颇受欢迎,销售量达一万多册。应广大读者的要求,今年编著了这本微课版。这一版与上一版的主要区别是配备了讲课视频,并增加了后期处理教程,包括 Photoshop 后期处理,ACR 后期处理和手机 Snapseed 后期处理。

虽然网上普及摄影的教学内容很多,但大多是碎片化的,而且是不专业的,甚至有错误。为了少走弯路,还是应该选择一本好的教程,系统、高效率地学习。

本书的特色是简练、易懂、高效、内容新、全面,涵盖了相机摄影、手机摄影、前期 拍摄和后期处理的知识与技巧。本书在措辞上花了很多时间,反复精简、提炼,力求用最 明白、最通俗的文字把知识点彻底讲透,使读者看得轻松,学得快,收获大。本书采用了 多名摄影师的精美佳作,以提高读者的美感体验。本书在内容上充实而全面,涵盖了大学 "数码摄影基础"课程的绝大部分内容。

本书为主要章节配备了视频教程,并且提供了不少扩展内容,供基础较好的读者学习。 我们开设了公众号"张老师教摄影",读者可以通过网络开展扩展学习和与作者互动。

本书适合零基础学摄影的读者,也适合已经有一定基础但尚未透彻掌握摄影基础知识的摄影爱好者,还很适合用作摄影培训及高等院校摄影课程的教材。

作者 2024 年 1 月

目 录

弗∪	草 里安况明	第3	草 曝光控制
0.1	几个记号和概念 ······1	3.1	曝光控制的重要性21
0.2	如何阅读本书2	3.2	曝光量 22
dender a		3.3	光圈22
第1	章 引言	3.4	快门23
1.1	什么是摄影3	3.5	等量曝光组合 24
1.2	摄影需要什么工具3	3.6	感光度 ISO24
1.3	应购置什么相机4		◆ 感光度24
	◆ 画幅 4 ◆ 便携性 4	2.7	◆ 自动 ISO24
	◆ 资金····································	3.7 3.8	光圈、快门速度和感光度的互易关系 ··· 25 相机的拍摄模式 ········· 25
	◆ 镜头配置4	3.8	◆ 快门优先模式 ························25
	◆ 机身的选择		◆ 光圈优先模式25
1.4	如何提高摄影水平5		◆ 手动模式 ·············26
1.5	好照片 = 好拍摄 + 好后期5	3.9	◆ B 门模式26 自动曝光原理26
9 4 2	章 怎样才能拍出好照片	3.10	曝光补偿 27
			包围曝光27
2.1	佳作赏析7	3.11	
2.2	对照片的基本要求	3.12	准确曝光与正确曝光······28 ◆ 准确曝光······28
2.2	2.1 如何拍出清晰的照片 16		◆根据直方图判断曝光是否准确30
	◆ 精准对焦 ······16 ◆ 减少相机抖动 ·····16		◆ 正确曝光31
	◆快门速度足够快17	3.13	
2.2	2.2 如何拍出曝光准确的照片 17	3.14	测光与准确曝光 ······32 ◆ 测光模式 ·····32
2.3	好照片的标准		◆ 測元模式
	◆ 一个鲜明的主题	3.15	大光比场景的处理 ·······33
	◆ 一个醒目的主体		◆ 方案一: 采用 RAW 格式34
	◆ 完美地表现主体和主题19		◆ 方案二: 采用中灰渐变滤镜34◆ 方案三: 采用曝光合成35
2.4	不随便按快门 20		▼ 万 采二: 术用 啄元合成
2.5	培养摄影师的眼力 ······20	第4	章 动感与快门速度
2.6	熟练地使用相机 ······20	4.1	获得清晰的影像
		4.1	3大侍, 同州 以京 l 家 · · · · · · · · · · · · · · · · · ·
			◆ 拍摄运动中的景物37

	◆ 追拍法37
4.2	拍出动感模糊38
	◆ 故意让被摄体模糊38
	◆ 拍出丝滑柔顺的瀑布和流水39
	◆ 拍出海浪迸溅或拉丝效果41
	◆ 拍出宁静和虚无缥缈的水面 ·············41◆ 让动体消失 ·············42
	◆ tt 动体消失
	◆ 拍摄月亮 ·······················43
	◆ 拍摄繁星点点的星空(银河)43
第5	章 景深控制
5.1	景深的概念44
5.2	景深控制45
5.3	查看或计算景深46
5.4	超焦距46
5.5	景深合成47
第6	
6.1	摄影构图的概念50
6.2	摄影构图的基本要求50
6.3	寻找最佳视点51
6.3	
	◆ 全景
	◆ 中景····································
	◆ 近景····································
	◆ 特写
6.3	
	◆ 正面方位55
	◆側面方位55
	◆ 斜侧面方位
	◆ 背面方位 · · · · · · · · · · · · · · · · · · ·
6.3	
0.0	◆ 平角度拍摄 ·······57
	◆ 仰角度拍摄 ············57
	◆ 俯角度拍摄57
6.4	黄金分割58
	◆ 黄金分割的概念58

	•	黄金分割在构图	中的应用		
		三分法构图)			.58
6.5	B	面的构成			59
6.5	.1	主体 / 陪体 / 前]景/背景·		59
6.5	.2	主体和视觉中位			
6.5	.3				
	•	让主体的影像足			
		让主体成为视觉			
		利用引导线 ······· 利用对比········			
		利用对比 利用透视			
6.5.		陪体			
6.5.		前景			
6.5.		再京 避开不想要的背			
		把主体从背景中:			
6.6		图的元素			
0.0		¥			
		线			
		面			
		形状 本积			
		^本 你 画面空白			
6.7		影构图的形式法			
6.7.		均衡和稳定 …			
6.7.					
0.7.		バル 形体 対 比			
	•	影调对比			71
	•	色彩对比			71
6.7.	.3	呼应		······ ;	71
6.7.	.4	多样统—			72
6.7.	.5	重复与渐变 …			72
6.8	规	它的超越			73
6.9	常	用的构图形式:			73
		中央式构图			
		三分法构图			
		直线构图 ············ 讨角线构图 ·······			
		可用线构图 汝射线构图			
		· · 线构图 ··············			
	٠	圆形构图			75

	◆ 三角形构图75
	◆ 框式构图75
	◆ 散点式构图 ······75
6.10	透视 ······ 76 ◆ 线条透视 ·····76
	◆ 线余透视
	◆ 大气透视 ·······76
	◆ 虚实透视76
6.11	照片的画幅(形式) 77
	◆ 长方形画幅77
	◆ 宽幅······77
	◆ 正方形画幅78
6.12	接片78
笋 7	'章 摄影用光
7.1	摄影用光的 6 大要素80
7.1	
7.1	.2 光质81
	◆ 硬光······81 ◆ 软光·····81
7.1	.3 光位82
	◆ 光线的投射方向 ···········82◆ 光源的高低 ········85
7 1	.4 光比
7.1	◆ 光比的作用 ······86
	◆ 光比的计算87
	◆ 相机的动态范围和宽容度87
7.1	.5 光色88
7.1	.6 光型88
	◆ 主光88
	◆ 辅光
	◆ 轮廓光·····89 ◆ 背景光·····89
	◆ 修饰光······89
7.2	影子89
7.2	
7.2	.2 影子的作用90
	室外自然光照明90
	.1 室外直射阳光90
, .0	◆ 选择光线的方向 ······90
	5 M

	选择拍摄时间	
	人工辅助补光	
	一天中不同时间段的光照特点…	
	黎明	
	日出	
	上午	
	中午	
	下午	
	黄昏	
	日落(黄金时分)	
	暮色时分(蓝调时分)	
	夜晚	
7.3.3	室外散射光	
*	强散射光 ····································	
7.3.4	特殊天气	97
**		
第8章	直 色彩、影调、质感	
8.1 色	彩	99
8.1.1	色彩的三要素	99
•	色别	
•	明度	
•	饱和度	100
8.1.2	三原色与三补色	100
	三原色	
•	三补色	101
8.1.3	消色	··· 102
8.1.4	色相环	102
8.1.5	色调	102
8.1.6	画面的色彩构成	
♦	对比构成	
•	和谐构成	
	重彩构成	
	淡彩构成	
•	高调构成	105
	低调构成	
8.1.7	色彩引起的联想	
8.1.8		
	色温	
•	白平衡的设定	106

8.2	影调108
8.2	.1 照片的调子
8.2	.2 影调的分类 108
	◆ 高调······108
	♦ 低调109
	◆ 中间调109
	◆ 硬调······110
	◆ 柔调······110
8.3	质感 111
** 0	辛 工机恒型
弗 9	章 手机摄影
9.1	手机摄影的优势和不足 113
9.2	如何拍出好照片 113
9.3	摄影基础知识
9.4	手机拍摄基本操作
9.4	
9.4	
9.4	.3 关于变焦
9.4	.4 大光圈模式
9.4	.5 专业模式
9.5	充分利用手机摄影的特点 117
	◆ 多靠近被摄体117
	◆ 多用竖画幅117
	◆ 全方位拍摄118
	◆记录日常生活的点点滴滴118
	◆ 拍摄微小物件
9.6	拍摄技巧119
5.0	◆ 虚化背景与花卉摄影119
	◆ 充分利用构图
	◆ 充分利用色彩120
	◆ 女孩自拍120
	◆ 如何把女孩拍高、拍美121
	◆ 充分利用光影122
	◆ 风光摄影122
	◆ 拍摄夜景122
9.7	辅助器材123
	◆ 手机夹(或云台) ······124 ◆ 附加镜头·····124
9.8	手机后期处理——Snapseed 使用教程
	124

第10章 风光摄影

10.1	白出不一样的作品 ······ 126
10.1.1	不一样的风景 126
	旅游者眼中的风景126
	摄影爱好者眼中的风景126
•	摄影师心中的风景126
10.1.2	
	寻找没人拍过的风景127
	寻找全新的视角
	采用全新的表现手法······129 用心灵创作······130
	3 观察和预想
10.1.4	
	器材
	相机画幅的选择
	拍摄技巧····································
	日摄抆幻······133 天空与大地空间的划分······133
	景深控制133
	点、线、面的组织133
•	云的利用133
	慢门拍摄
	区域光拍摄134
	阴影的利用 135
	色温对比 135 散射光下拍摄 135
	常见风光拍摄题材·······135
10.4.	
10.4.2	
10.4.3	
	瞬间凝固的效果 137
	光顺丝滑的效果137
	海浪的慢门拍摄137
10.4.4	138 雪景
10.4.	
10.4.6	
	前期工作 141
	登机后的准备工作142
•	拍摄技巧142

第11	章	花卉	摄影					
11.1	花卉	摄影的	景别		 		143	
11.2								
			勺器具					
11.3			T 1 1					
			聂时机 交					
			使之主					
			里					
			月					
			月					
			ij					
			展光					
			白摄法					
			竟 ········ 足 ········					
			· 竟 ·······					
	◆ 关于	蜜蜂			 		151	
	◆ 手机	九和小娄	及码拍布	屯	 		151	
**								
第12	'草	人侈	设 最影					
12.1	器材				 •		153	
12.2			理 …					
12.3	室内	灯光人	、像 …		 • • • • • • •	•••••	·· 154	
12.3	3.1 5	种光₹	Ū		 		154	
			骤					
			F主光·					
			「辅光・ 「轮廓シ					
			市背景シ					
			下修饰为					
12.3	3.3 Л	し种常用	用的主	光…	 		·· 156	
	◆ 顺光	, ·····			 		156	
			•••••					
•	▶ 止侧	尤			 		157	

		s勃朗布光 k 形布光	

12.3		_ 至内内元队人像 ·········· [接闪光 ·······	
		.射闪光	
12.4	室	内自然光人像	160
12.5	户	外人像	160
12.6	人	物 / 人像摄影的姿态控制 …	161
12.7	如	何把女孩拍美、拍高	161
12.8		童人像	
		i摄方式]图和背景	
		导和抓拍	
		前量与连拍	
hr			I server
第13	草	Photoshop 后期	心理
13.1		基本的后期处理	
13.2		象的文件格式	
13.3	Ph	otoshop 的工作界面 ········	
13.3	3.1	界面总体分布·····	
13.3	3.2	菜单及菜单命令	167
13.3	3.3	工具栏	
13.3	3.4	属性栏	168
13.3	5.5	控制面板区	168
13.3	.6	图像显示区	168
13.3	.7	状态栏	169
13.4	Ph	otoshop 的基本操作 ········	169
13.4	.1	图像的打开与保存	169
13.4	.2	图像的显示	169
13.4	.3	图像旋转	170
13.4	.4	图像裁剪	170
13.4	.5	改变图像尺寸	170
13.4	.6	加工要网上发布的照片	171
13.4	.7	提亮阴影和压暗高光	171
13.4	.8	污点修复	

13.5 调	整影调 172
13.5.1	用"亮度/对比度"命令(最简单)
	172
13.5.2	用"色阶"命令172
13.5.3	用"曲线"命令 172
13.6 调	整色彩174
13.6.1	调整色相和饱和度174
13.6.2	调整自然饱和度 175
13.6.3	调整色彩平衡
13.6.4	利用 Lab 颜色模式使色彩更
	艳丽175
13.7 区	域选择技术 176
13.8 调	整图层177
13.8.1	图层的概念 177
13.8.2	图层的操作 178
13.8.3	调整图层

13.9	透视矫正
13.10	堆栈处理
13.11	利用 ACR 进行处理 179
13.12	批量处理照片
第14	章 ACR 后期处理
14.1	ACR 的界面 ······ 180
14.2	用 ACR 处理 RAW 格式照片的
	基本步骤
14.3	ACR 的详细功能和操作 ······ 183
14.3	3.1 编辑 183
•	◆基本183
	♦ 曲线184
	♦ 细节184
	◆ 混色器185
•	♦ 颜色分级186
14.3	3.2 蒙版187

第0章 重要说明

0.1 几个记号和概念

为了更好地读懂本书,有几个记号和概念 需要先说明一下。

(1)有些地方把两句话简写成了一句。例如: "当被摄景物比18% 灰更亮(暗)时,要增加(减少)曝光,这样拍出来的影像才会比18% 灰更亮(暗)。"

是以下两句话的简写:

"当被摄景物比 18% 灰更亮时,要增加曝光,这样拍出来的影像才会比 18% 灰更亮。反之,当被摄景物比 18% 灰更暗时,要减少曝光,这样拍出来的影像才会比 18% 灰更暗"。

(2)本书中,拍摄方向是指拍摄时镜头轴线朝向被摄体这一边所指的方向,如图 0-1 所示。

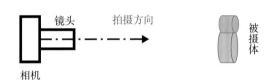

图 0-1 拍摄方向

- (3) "A和/或B"表示"A和B"或"A 或B"。
- (4)被摄体是指被拍摄的对象,包括人 和物。
- (5)【扩展】的内容有较大的难度,建 议初学者先不要看。等学完全书、有了一定的 基础后,再来扩展。
 - (6)插图中括号内的参数说明(举例):
- (f/22, 1s, 11mm)表示光圈是f/22,快 门速度是1s,焦距是11mm;
- (f/11, 16mm)表示重点关注光圈,光圈 是f/11。
 - (1/60s, 16mm)表示重点关注快门速度,

是 1/60s。

"NDx、GNDx 、GNDx 反"分别表示中灰密度镜、中灰渐变镜以及反向中灰渐变镜,其后的数值 x 是指密度。

学摄影,只需要看关键参数即可,一定不能老盯在各种参数上。为了避免分散精力,本书中只提供关键参数,其余参数按常规设置或者由相机自动计算即可。

- (7)本书中的单反相机操作或显示,如果没有特别说明,均以佳能相机5D4为例。
- (8)本书中的方构图作品都是用哈苏 905SWC或 503CW 相机和 120 反转片胶卷拍 摄的(除非特别说明)。

0.2 如何阅读本书

本书一共15章,各章相对独立。理论上讲, 是给出一个建议顺序。

手机摄影读者,可以在读完第1章后,直 从哪一章开始学习都是可以的。不过,这里还 接从第10章读起,然后按其中的建议,再夫 扩展阅读其他章节。阅读顺序如下:

其他读者,可以按以下顺序阅读:

第 13 章→ 第 14 章

并列的几章,可以根据兴趣挑选阅读,也可以并发交互阅读。但不管怎样,都希望你能全 部读完。

第1章 引 言

1.1 什么是摄影

摄影就是以照相机为工具进行艺术创作, 产生以影像为形式的作品。

现在普通大众所说的摄影含义要更广泛一 些,是指用相机捕捉和记录现实或者精彩的瞬 间,包括人和事物。

"技术+艺术=给人深刻印象的照片", 一位美国知名摄影记者如是说。笔者很赞同这 一观点。

要拍出好照片,不仅要熟练掌握技术,更 重要的是要有自己的想法和观念,要具有摄影 师的眼光,所以要不断提高艺术修养。

通过学习本教程,你的摄影水平一定会有 一个较大的提升。

1.2 摄影需要什么工具

只要拥有下面任何一种工具,便可以开展 摄影活动。

- 手机。
- 卡片机(也称口袋机)。
- 袖珍型相机。
- 微单相机。
- APS-C 画幅 135 单反相机。
- 全画幅 135 单反相机。
- 中画幅相机。
- 大画幅相机。

一般来说,上述工具从第二个开始往下, 是越来越高级,越来越大,也越来越重。作为 一名摄影爱好者,你的相机在上述列表中越靠 后,也许你的发烧程度就越高。第一个比较普 及,几乎人手一部,可以说现在人人都拥有了 摄影的工具。笔者已经拥有了上述除大画幅相 机以外的所有相机。

你可以从手机或小型相机玩起,然后走上 漫漫的摄影发烧路;也可以一次到位,直接上 全画幅单反相机;或者干脆就直接上中画幅相 机。虽然现在手机拍摄的画质跟高挡相机比还 差不少,但手机摄影有其独特的魅力,是一个 趋势。第9章专门介绍了手机摄影,而且本书 中介绍的很多基础理论知识,对于手机摄影也 是同样适用的。

以前,有个玩笑说:如果你恨一个人,就给他一部单反(让他倾家荡产)。现在时代不同了,数码相机没有胶卷的开销,你给他一部数码单反,正中他的下怀!而且,跟现在的每平方米动辄数万元的房价相比,相机简直就是白菜价了!

1.3 应购置什么相机

对于这个问题,主要看你要拍什么,准备 投入多少资金,以及对画质和便携性有多高的 要求。

◆ 画幅

画幅是指相机中感光材料(胶片或图像传感器)幅面的大小。按画幅的大小,可以把相机分为小数码相机、135相机、中画幅相机和大画幅相机。一般来说,画幅越大,成像质量就越高,画质越好。不过,除非是专业拍摄或者高级发烧友需要,否则选用小数码相机或者135数码相机就足够了。下面只介绍135数码相机的选择。

◆ 便携性

便携性从高到低依次为卡片机→袖珍型相机→微单相机→135单反相机,应根据自己对便携性的需求进行选择。

卡片机和袖珍型相机在画质上经常满足不了较高的要求,除非对便携性有特别要求,一般会推荐微单或单反相机。对于女士和老人,推荐微单相机;对其他人,还是建议选用 135 单反。特别是对于发烧程度比较高的爱好者,强烈建议购置全画幅的!

◆ 资金

- (1)资金在2000元以下,购置袖珍型相机或卡片机。
- (2)资金为5000元左右,购置入门级单 反套机或微单套机。对于微单相机,一定要买 有取景器(取景小窗口)的。否则,若只能通 过液晶屏取景,使用时受限太多,经常看不清 取景画面的细节。
- (3) 资金为 $8000 \sim 15\,000\,$ 元,购置中高级单反套机或微单套机。
 - (4) 资金为 15 000 ~ 25 000 元, 购置准

专业级单反套机或微单套机。资金富裕的话,可购置多只镜头。

(5) 资金在 25 000 元以上,购置专业级单反或微单相机以及多只镜头。

◆ 镜头配置

在镜头配置方面,建议尽量购置专业镜头,一次到位。这样以后就不用更换了,避免镜头升级带来的折价损失。因为购买新的镜头后,老的镜头成为二手货,不仅折价较多,而且也难出手。

有人推荐一镜走天下(例如 24 ~ 105mm 等)。对于初学者来说,刚开始一只镜头也许 够用,但以后会越来越尴尬——镜头既不够广 (角),又不够长(焦)。

在定焦与变焦镜头的选择上,建议用变焦 镜头,因为变焦镜头使用非常灵活方便,而且 现在的变焦镜头的成像质量已经足够好了。

笔者认为比较经典的配置如下:

- 广角变焦镜头: 17~40mm左右。重点是 广角端至少要到18mm左右。
- 中长焦变焦镜头: 70 ~ 200mm 左右。重点 是长焦端至少要到 200mm 左右。
- 标准镜头: 50mm 左右(如果嫌镜头太多, 可以不要)。

这3只镜头能满足大部分拍摄的需求。

除此之外,根据拍摄题材的需要,可能还要增加至少一只镜头:

- 人像:采用大光圈定焦人像镜头(如50mm 或85mm等)。
- 徽距、花卉: 采用微距镜头。
- 鸟类、体育:采用 500~ 1000mm 甚至更 长的定焦远摄镜头。

虽然相机的镜头很重要,但最关键的是相 机后面的那个"头"(也就是拍摄者本人)哦。

◆ 机身的选择

尽管机身和镜头同样重要,但笔者还是建议优先购置专业镜头(例如佳能的红圈镜头),因为机身是在不断降价和升级的,而镜头则相对稳定。镜头可以一次到位,而机身则可以先配普通一点的,等高档机身降价或更好的机身出来后再升级。

对于初学者来说,一个机身足矣。但有不 少摄影人认为需要两个机身,这是因为换镜头 很麻烦,而且有时时间不允许。在恶劣天气下 (如风沙、下雨、下雪等)换镜头,会增加机 身进灰尘或受损的风险。采用两个机身,分别 装不同焦段的镜头,是一种不错的解决方案。 不少人本来就有两个机身,因为机身往往过 3~5年就要升级。

配备两个机身的另一个好处是有备份,可 以轻松应对出远门游摄过程中机身出问题的情况。当然,两个机身增加了器材的重量,对于 体力较弱的人来说不太适合。

1.4 如何提高摄影水平

对这个问题,通常的答案是:理论+实践,读几本摄影方面的书,同时多拍片。

但其实这还远远不够,因为少了很重要的一项:思考。不仅拍摄前和拍摄过程中要思考,拍摄后也需要认真思考。要对照片进行分析、比较(拍摄时要用不同的角度多拍几张)和后期处理(再创作)。

要先学会评价和分析照片,并多加练习。包括"好"的照片和"不好"的照片,分析"好"在哪里,"不好"在哪里,如何改进。每次拍摄后,都要对自己的照片进行评价。初学摄影时,在自己评价后,还应该请老师给予点评。

学习理论知识更需要思考。例如,在构图 方面,一张好照片为什么要那样构图?取景往 上、下、左、右移动一点结果 会怎样?镜头焦距改变一下结 果会如何?角度改变一下又会 有什么变化?等等。

视频讲解

还有一点特别重要,就是摄影是观察的艺术。要勤学苦练对被摄体和场景进行观察和提炼的能力,练出**摄影师的眼力**——在周围世界中发现和捕捉到美好画面的能力。

著名风光摄影大师安塞·亚当斯说:我们不只是用相机拍照,我们带到摄影中去的是所有我们读过的书,看过的电影,听过的音乐,爱过的人。

所以,更好的答案是:思考+观察+理论+实践+用心灵去创作。

1.5 好照片 = 好拍摄 + 好后期

关于是否要进行后期处理这个问题,十多年前还是争论颇为激烈的。那个时候,对于一张好照片,观看者总喜欢问: "有没有 PS 过?",而拍摄者也好像总喜欢自豪地说"相机直出",或者总想往"没怎么 PS"上靠,甚至做了也不敢说。殊不知相机直出的 JPEG 照片实际上是已经在相机内进行了处理的。现在"形势"已经比较明朗了,基本上都认可:好照片不仅前

期拍摄要好,后期处理水平也必须跟上。当然,通过移花接木等制作的创意画面就另当别论了。

采用 RAW 格式拍摄后,通过后期处理提高照片质量的空间就更大了,不仅仅是画质的提高,更重要的是表现能力的提高。后期是在前期拍摄记录下原始影像信息后对作品进行二次创作,而且具有更大的想象和表现空间。所以,不管是摄影师还是爱好者,都需要掌握用

专业图像处理软件进行后期处理的技艺。

关于图像处理软件,笔者的建议是: ACR+PS。它们都是 Adobe 公司的产品。其中, ACR 是 Adobe Camera RAW 的 缩写, PS 是 PhotoShop 的缩写。对于手机,则是建议采 用 Snapseed。

本书第 13 章介绍了如何用 Photoshop 进行后期处理,第 14 章介绍了 ACR 的后期处理步骤,第 15 章中介绍了 Snapseed。

第2章 怎样才能拍出好照片

你也许会想,相机都还不太会用呢,就要 学习如何拍出好照片?

没错。在本章,会不会用相机关系不大。

我们采用自顶向下的教学方法,首先讲解如何拍出好照片的思路,这比具体操作细节更为重要。

2.1 佳作赏析

让我们从欣赏佳作开始吧。

视频讲解

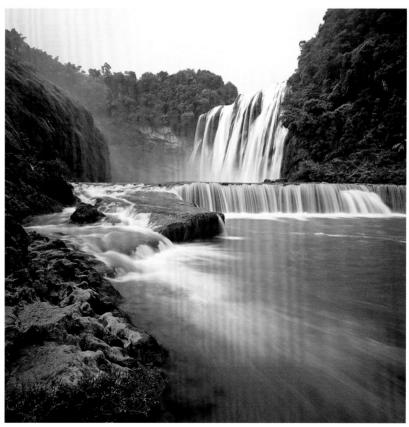

图 2-1 黄果树瀑布 (f/22, 1s, 偏振镜) 张晨曦摄

【分析】这幅作品的独到之处在于采用正方形画幅,并以低机位贴近水流拍摄。与大众化的长方形横幅相比, 多出了下面的部分,即前景的岩石及其旁边的动感水流,形成动与静的对比。近距离的动感水流不仅 表现了水流的清澈与动势,而且更好地衬托出了远处瀑布的优美形态,并会把视线引向中景以及后面 的主体——瀑布。

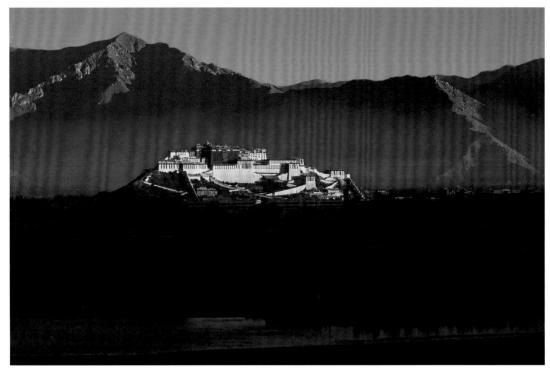

图 2-2 晨曦中的布达拉宫 (f/16) 张晨曦摄

【分析】这是从布达拉宫对面的山头上拍的,清晨金黄色的阳光恰好只照亮了整座布达拉宫,与天空、河流以及阴影区域的蓝调形成鲜明的对比,使得布达拉宫显得更加神圣和令人向往。

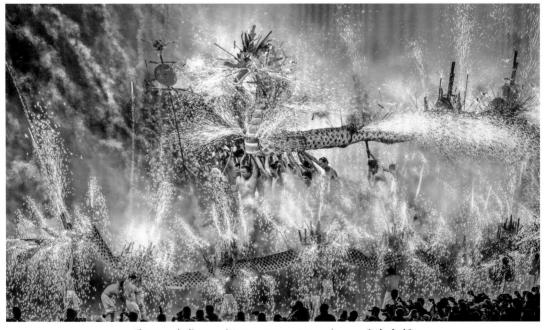

图 2-3 火龙 (f/16, 1/80s, 85mm) 张光启摄

[分析]这是广东梅州丰顺县的烧火龙民俗活动。"之"字形的火龙布局很好,烟花四溅,场面十分热烈、壮观。龙头造型漂亮,醒目突出,是众人鼎力汇聚的地方。快门速度也恰到好处,使得烟花在其喷口成迸发状,而落下则像是繁星点点,非常好看。金黄色的色调渲染了平安祥和、欢天喜地庆元宵的气氛。

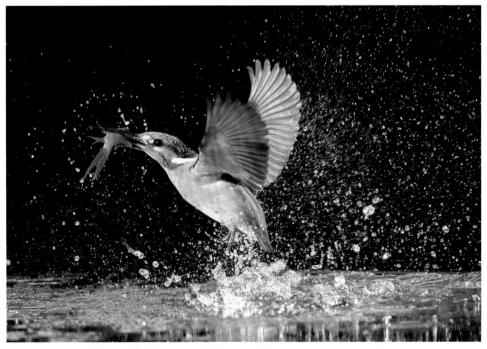

图 2-5 精彩瞬间 (f/5.6, 1/2000s, 840mm) 沙岩摄

【分析】以高速快门定格了翠鸟捕鱼成功后出水的瞬间,动感十足。翠鸟姿态很优美,红色的鱼与鸟的蓝色羽毛形成鲜明的对比。在黑色背景的衬托下,水花晶莹剔透,羽毛的颜色也非常好看。

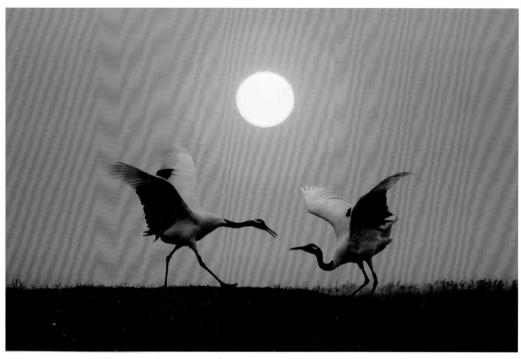

图 2-6 鹤舞斜阳 (f/5.6, 1/200s, 300mm) 胡时芳摄

【分析】两只鹤在斜阳下翩然起舞,而且姿态优美,再加上粉红色背景的烘托,非常具有浪漫情调。作者等了很久才等来了这美妙的瞬间。采用了三角形构图,画面非常稳定,而鹤的姿势却很有动感。

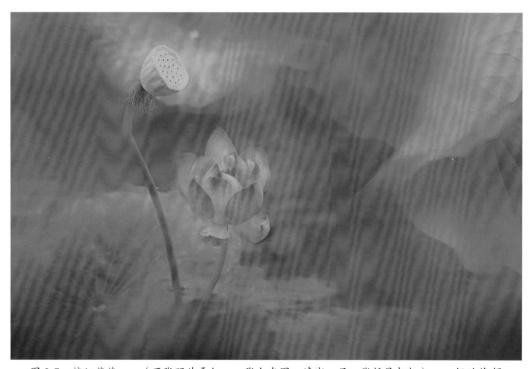

图 2-7 梦幻荷花 (两张照片叠加:一张大光圈、清晰,另一张摇晃相机) 胡时芳 摄 【分析】富有新意的花卉摄影作品。摇晃拍摄的动感影像使得画面给人以生动和画意的感觉,而静态拍摄则保 留了静止的清晰影像。蓝色的基调给人以宁静、梦幻的感觉。

图 2-8 观舞

(f/5, 1/1600s, 600mm) 李建华摄

【分析】富有趣味性的画面,抓住了美妙的瞬间。三只蓝喉蜂虎好像在"观看"另一只独舞。采用近似的黄金分割构图,动态的那只鸟与静态的三只鸟形成动静对比,并且它们之间还形成呼应——三只鸟的视线汇聚到另一只鸟上。极度虚化的背景使得画面更加干净和具有美感,并突出了主体。

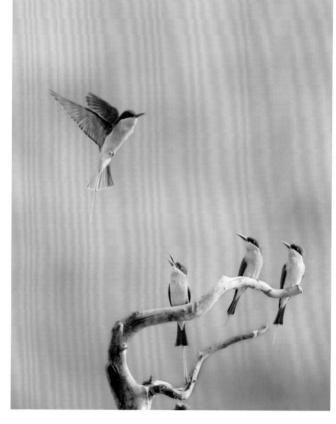

图 2-9 威山夕照

(f/11, 17mm) 刘郁人摄

【分析】这是夕阳下的威斯特拉洪山(冰岛)。山的造型奇特,蓝天里两团白云映衬着红霞,在如镜面的沙滩上形成漂亮的倒影。把水平线安排在画面的中央,形成上下对称的完美画面。

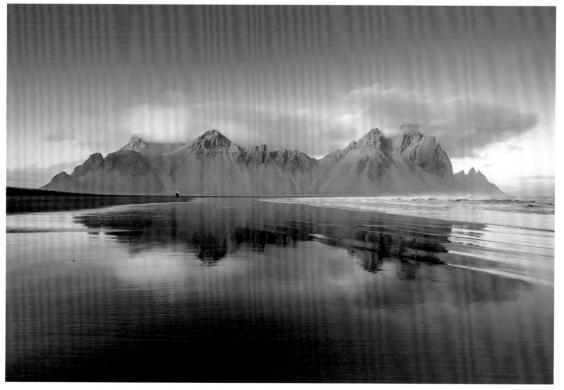

图 2-10 农家院雪景

(f/16) 张晨曦摄

[分析]对角线构图给画面注入 了生气,影子则给画面 带来趣味性。柔和的逆 光很好地表现了雪的质 感。厚厚的、纯净的白 雪有一种让人看了就想 去摸一摸的感觉。

图 2-11 普南冰川上的星空 (f/4.5, 25s, ISO6400, 18mm) 柳叶刀摄

【分析】很好地表现了普南冰川上空璀璨的银河和星空。人物以剪影的形式出现,既加入了"人"的元素,又不喧宾夺主。而那个作为点缀的小小红灯则增加了趣味性。在构图上,把银河安排在黄金分割处。

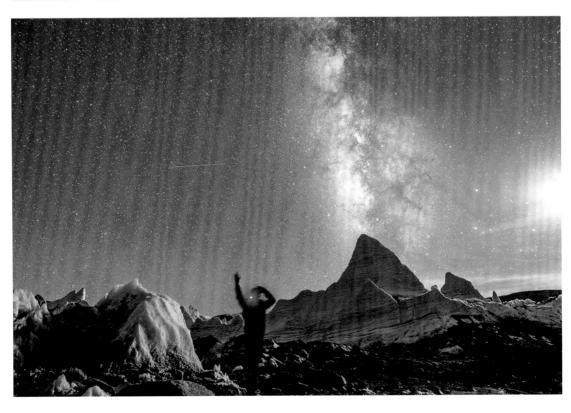

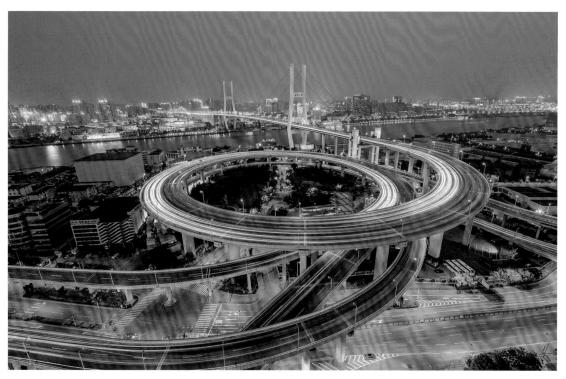

图 2-12 南浦大桥

(f/10, 30s, ISO200, 16mm) 林榕生摄

【分析】很美的夜景作品,摄于蓝色时分,充分表现了南浦大桥的美。首先是色彩构成上,上半部是蓝色冷色调,下半部路灯照明的是金黄色暖色调,形成鲜明的对比。桥面上还有流畅的红色和黄色线条。在构图上,主体是螺旋式上升的圆弧式的引桥,具有很迷人的曲线。

图 2-13 黄山双剪峰

(f/16, 70mm) 黑木桥 摄

【分析】这幅作品表现了黄山的三绝:怪石、云海、奇松(尽管后者弱了一些),彩色胶卷拍摄,后期数码转成黑白。画面中,山石造型奇特,白云婀娜缥缈,缠绕式窗,恰到好处。雄浑的山体与柔美的云雾形成了强烈的对比,是一幅颇有意境的作品。在构图上,各山峰排列有序而又富有变化。俯角度拍摄把前后山峰的层次很好地展现了出来,形成了韵律感。一眼望去,尽收眼底,直到视线触及远处的天际线。此时,我们觉得有些恍惚,难道是到了天宫仙境?

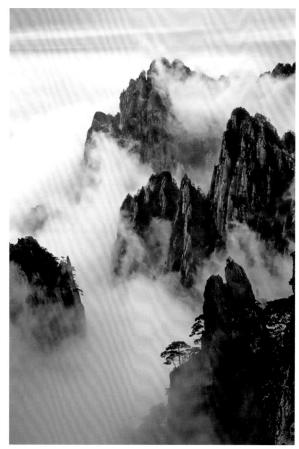

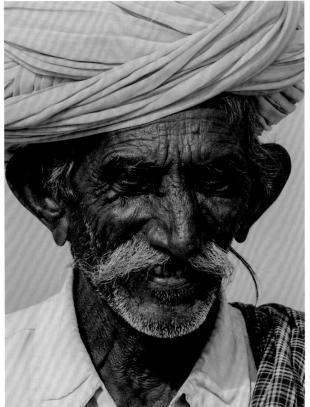

图 2-14 惠东海景(广东)

(25s, ND64 + GND0.9) 阿戈摄

[分析]这是一幅慢门摄影作品。25s的长时间曝光使得水面成雾化状态,有一种迷幻的感觉。初升的太阳给画面赋予了能量和跳跃感,有一种勃勃生机的气氛。在构图上,把水平线放在上三分之一处,把太阳及其倒影放置在左三分之一处,接近黄金分割。岩石的线条具有汇聚作用,把观者的视线引向太阳倒影的下方。画面十分完美。三挡渐变灰(GND0.9)的使用平衡了天空和水面的亮度。

图 2-15 印度老人

(f/8, 400mm) 毛裕生 摄

[分析]摄于印度。老人的脸占据了画面的大部分,充分表现了岁月的积累和痕迹。侧光很好地表现了面部肌肤的皱纹和质感以及胡子的质感。遗憾的是没有眼神光,要是在正面用闪光灯补一下光就好了。

图 2-16 室外人像 (f/2.8, 100mm, 机顶闪光灯补光) 张晨曦摄

[分析]斜倚的姿势使画面显得生动活泼,柔和的夕阳光线从左侧逆光的方向照过来,起到了轮廓光和发光的作用。正面用柔和的机顶闪光灯作为主光。深色、模糊的背景很好地衬托出了人物。

看了上面这些好照片,你是否已经跃跃欲试了呢?别急,还是先学习完本章再去实践吧。

视频讲解

2.2 对照片的基本要求

进行拍照或摄影创作时,要 保证拍出来的照片满足以下两个 基本要求。

- (1) 影像清晰。
 - (2) 曝光准确。

当然,为了艺术表现的需要,故意突破这 两个要求的情况除外。

2.2.1 如何拍出清晰的照片

为了拍出清晰的照片,要做到以下3点:

- (1) 精准对焦。
- (2) 在按下快门进行曝光的过程中,相 机抖动很小。
- (3) 快门速度足够快(拍摄运动中的 对象)。

【重要】

曝光是指打开相机的快门, 让被摄景物的光 线进入相机内部, 照射到感光材料上, 使之感光 并形成影像的过程。快门关闭的瞬间,曝光结束。 曝光过程的持续时间长短称为曝光时间。

◆ 精准対焦

对焦也称为调焦, 是指通过旋转镜头上的 对焦环, 使得被摄体(或其上的某个点)在取 景器上看到的影像是最清晰的, 这时在感光材 料上形成的影像也是最清晰的。对焦是拍摄照 片的基本功, 直接关系到照片的清晰度和画质 的好坏。所以要熟练掌握精准对焦的方法。

现在的相机绝大多数都可以自动对焦,操 作简便,而且很多单反相机在对焦失败时快门 是按不下去的。按理说是很简单。然而, 初学 者还是会遇到失焦的情况。因此,一定要熟练 掌握自己相机的快速而又精准的对焦方法。所 谓失焦, 是指没有对焦到想要最清晰表现的被 摄体(或其上的某个点)上,而是对焦到了画 面中的其他部位。例如, 拍风景留念照有时会 失焦,照片中远处的景是清晰的,但作为主体 的人却是模糊的, 这是因为没有对焦到人上。

绝大多数情况下,使用相机的自动对焦功 能,就能够实现精准对焦。

◆ 减少相机抖动

在食指按下快门那一瞬间, 相机肯定多少 会有些抖动。虽然抖动无法彻底消除,但可 以设法减少, 使之对成像清晰度的影响在允 许的范围内。

减少相机抖动的方法有以下几种。

- (1) 用防抖镜头或相机,这招很管用, 只是要多花银子。
- (2) 用三脚架和快门线(或遥控器). 这招也很管用,但携带和操作比较麻烦,而且 稳而轻的三脚架也很费银子。

专业拍摄风光,一定要用三脚架。

- (3) 规范握持,端稳相机,站稳姿势。
- (4) 手指按快门时, 在按下快门前, 要 屏住气、稳住手。按的动作要小、轻,全程按 下后,要按住快门不放,在曝光完成后还要保 持一小会儿(例如半秒),目的就是让相机不 晃动。
- (5) 手持拍摄时, 快门速度要高于安全 速度(见下面的【解释】),最好留出较多的 余量,例如1.5倍于安全速度。

【重要】

快门速度是以秒为单位给出的,实际上就 是曝光时间。例如1/125s、2s等。数值越小。 表示速度越快。所以,快门速度提高一倍等同 于曝光时间减少一半。

端稳相机是要靠平时练出来的。神枪手百 发百中, 那端枪可是绝对的稳啊。这是怎么练 出来的?问问度娘,你也练练吧。

(6) 把双肘支在平台上(如阳台边、窗 台边等)。

- (7) 拍摄者倚靠在墙上或柱子上等。
- (8)预升反光板(仅适用于单反相机上 三脚架拍摄)。

【解释】

- (1)快门线和遥控器。快门线是一种用来控制快门的线(一端连接相机,另一端连接控制按钮)。遥控器也是用来控制快门的,但它不需要连线,而且可以较远距离遥控。使用它们,就可以避免用手指直接去按快门造成的抖动。
- (2)安全速度。手持拍摄时能拍出清晰 照片的最低快门速度。一般来说:

安全速度=1/镜头焦距

例如,若镜头焦距为 100mm,则安全速度 = 1/100s。

【提示】

- (1)如果没有快门线,可以用自拍模式 来避免用手指按快门(但不适用于抓拍)。
- (2) 防抖镜头和相机上三脚架拍摄时, 要关闭防抖功能。
- (3)对于年纪比较大或者手比较抖的拍摄者来说,为了保证可靠,应该实测一下自己的安全速度。方法是:用不同的快门速度(略高于安全速度)对同一被摄体拍摄一组照片,

然后放大到 100% 查看是否清晰。把能保证清晰的最低快门速度确定为自己的安全速度。

◆ 快门速度足够快

拍摄处于运动状态的被摄体时,快门速度要足够快,以保证被摄体能够在感光材料中形成清晰的影像。对于不同运动速度的被摄体,所需要的最低快门速度是不同的。例如,从侧面拍摄行走的人和行驶中的汽车,快门速度分别要不低于 1/125s 和 1/2000s。

2.2.2 如何拍出曝光准确的照片

要拍出曝光准确的照片,可以从以下几个方面入手:

- (1) 深入理解自动曝光的原理。
- (2) 采用 RAW 格式拍摄。
- (3)根据被摄场景的明暗分布情况进行 曝光补偿。
- (4)用数码相机拍摄后,立即查看影像的直方图。如果不满意,要据此调整曝光参数,然后重拍。
- (5)对于重要的拍摄,可以采用包围曝光,然后挑选曝光最准的那张。
- (6)根据需要,用 ACR 或 LR 图像处理软件后期增加或减少曝光。

2.3 好照片的标准

为了拍出好照片,首先要牢 记好照片的评判标准是什么。有 以下4个基本要求。

- (1)有一个鲜明的主题。主题必须明确 清晰,要一眼就能看出来。
- (2)有一个醒目的主体。这个主体要能一下子就抓住观看者的眼球。
- (3)必须画面简洁。应该只保留有助于表现主体和主题的内容,消除或者减少那些会

分散注意力的内容(也称为干扰内容)。

(4)必须完美地表现主题和主体(包括构图、光线、影调、色彩、景深、质感等各个方面)。

◆ 一个鲜明的主题

一幅好照片一定要有一个鲜明的主题,要一 眼就能看出来。这个主题可以是表现人的,可以 是表现事物的,还可以是表现一个故事情节的。 好的照片能给人以深刻的印象,并引起共鸣。

◆ 一个醒目的主体

一幅好照片要有一个醒目的主体,这个主体可以是人,也可以是物;可以是一个对象,也可以是一个群体。

常用的突出主体的方法有以下5种:

- (1) 让主体的影像足够大。
- (2) 让主体成为视觉中心。
- (3)利用引导线。
- (4)利用对比。
- (5)利用透视。

◆ 画面简洁

摄影是减法的艺术,只有简洁的画面才能 更好地表现主体,从而达到更好地表现主题的 目的。取景时,一定要反复思考:主体是否已 经足够突出,画面是否已经无法更简洁了。范朝亮老师指出^[1]:必须懂得一秒钟的经济学。在网络时代,对于一副好作品,观赏者只会给不到一秒钟的机会。所以好作品必须抓住观赏者这个稍纵即逝的视觉停留,引导他(她)直接进入主题。

对于画面中与主体关系不大或起干扰作用 的内容, 应予以避开或简化处理。

【举例】

图 2-17 中内容太多,主体不突出,过多的云和山体剪影会分散观看者的注意力。将之排除在外后,画面就简洁多了,而且更加突出了主体(图 2-18)。又如,图 2-19 中主体下面的房子以及过亮的水面会分散注意力。在后期将画面的下半部分压暗,弱化了其细节,从而使得画面更简洁、主体更突出(图 2-20)。

图 2-18 精简后的画面

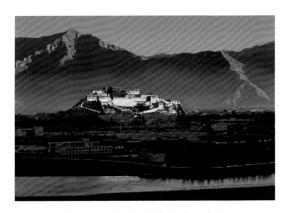

图 2-19 画面下半部分散注意力

◆ 完美地表现主体和主题

仅做到主题鲜明、主体醒目、画面简洁还不够,好照片还必须能完美地表现主题和主体。这可以从构图、光线、影调、色彩、景深、质感等多方面着手,使画面不仅能够有效地将观看者的视线引向主体,而且在形式上和表现手法上也是完美的。具体应该怎么做,后面会逐步介绍。

例如,图 2-21 的主题是表现天津的城市美, 它没有选高楼大厦,而是选了这座桥作为主体,

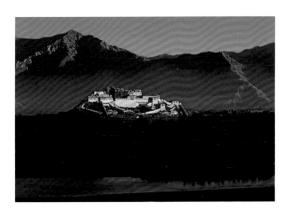

图 2-20 精简后的画面

并用河流和道路的曲线把视线进一步引向远处,那里有很美的日落红霞及其在水面上的反光,使人们的视线被框在桥和日落之间。色调上利用蓝灰和红黄形成鲜明的对比,但以蓝灰为主,使得画面总体的调子稳重、含蓄。用小面积的红黄色点亮整个画面,使之生气勃发,与一般的城市夜景片大不相同。三角形与圆形结合的构图使得画面显得非常美,而且稳定,暗喻该城的发展有稳固的基础,有很好的未来。

图 2-21 城市夜景 (f/18, 6s, 14mm, GND0.9) 甄琦 摄

2.4 不随便按快门

初学者往往容易养成"勤拍"的习惯,喜欢猛按快门,拍一大堆照片。这对于提高摄影水平很不利,而且照片挑起来也很麻烦。拍摄后的评价与分析也就难以进行。要养成不随便按快门的习惯。每次按下快门前,都要反复问体和主题?自己以下 4 个问题。

- (1) 要表现什么? 是否值得拍?
- (2) 主体是否足够突出?
- (3) 画面是否已经不能更精简了?
- (4)是否在各个方面都最好地表现了主体和主题?

2.5 培养摄影师的眼力

摄影师的眼力是指在周围世界中发现和捕捉到美好画面的能力。为了拍出好照片,你必须培养出这种能力,而不管你是否真的要当摄影师。要深刻理解好照片的评判标准,融会贯通,并将之应用于摄影实践。这一点尤其重要。

可以从以下几个方面入手:

- (1) 多观察, 勤练眼。从摄影的视角去观察周围世界。摄影是观察的艺术, 能看到的越多, 就越可能拍出好照片。
 - (2) 多思考, 勤分析。多练习评价和分

析照片,包括"好"的照片和"不好"的照片,分析"好"在哪里,"不好"在哪里,如何改进。每次拍摄后,都要对自己的照片进行评价。初学时,在自己评价后,还应该请老师点评。

- (3)认真学习本教程和进阶摄影教程, 掌握理论知识。
- (4)同步进行摄影实践,并在实践中系统地、有意识地对各个知识点加以应用。
 - (5)提高自己的美学修养。

2.6 熟练地使用相机

只有能熟练地使用自己的相机和辅助器材 (例如滤色镜),才能全神贯注于创作,才能 抓住美妙的瞬间,拍出好照片。这是必需的。 如果你用的是刚买来相机,或者还没有熟 练地掌握其使用方法,请扫描以下二维码。

熟练地使用相机

相机与镜头

摄影辅助器材

第3章 曝光控制

曝光控制是指通过控制相机的光圈大小、 系如下(互易律)。 快门速度以及感光度(ISO),实现对感光材 料曝光程度的控制。这三者共同决定了曝光程 度。曝光控制的目的是拍出曝光合适、符合拍 摄者意图和预想的照片。

相机提供了设置光圈大小、快门速度以及 感光度 ISO 的按钮或菜单。

若只从曝光程度的角度来看,这三者的关

- (1)以下操作的效果是相同的:
- 光圏増大一挡。
- 快门速度降低一挡。
- ISO 提高一挡。
- (2) 如果把其中某一个调整一挡,则只 要把其余的任何一个往相反的反向(从曝光的 角度考虑)调整一挡,就能保持曝光不变。

视频讲解

3.1 曝光控制的重要性

如 2.2 节所述, 一张照片是 否合格, 最基本的条件之一是技 术上曝光准确,这是通过曝光控 制来实现的。所以对于每一位摄影者来说, 曝

相机的成像原理与凸透镜的成像原理相 同,镜头就犹如一个组合凸透镜,把被摄景物 的影像投射到感光材料上(胶卷或图像传感 器),使之感光,记录下影像。这就是摄影中 的曝光。

光控制是必须熟练掌握的技术。

【重要】

- (1) 曝光准确与否是决定影像成像质量 的关键因素。
- (2) 拍摄者可以通过曝光控制来表达情 感和感受, 甚至形成自己的拍摄风格。

曝光准确的照片能较完美地再现被摄景物 的明暗分布, 能够在它的亮部和暗部都表现出 丰富的细节和层次,如图 3-1(b)所示。而 图 3-1(a)和图 3-1(c)则是曝光不准确的照片, 这两张照片分别损失了暗部和亮部的细节。

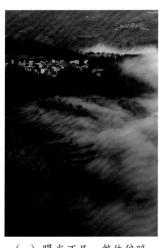

(a) 曝光不足, 整体偏暗

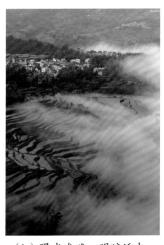

(b) 曝光准确, 明暗适中 图 3-1 不同曝光情况下的影像

(c) 曝光过度, 整体偏亮

视频讲解

3.2 曝光量

图 3-2 是数码相机的结构示 意图。在数码相机中,用于控制 曝光程度的装置有 3 个:

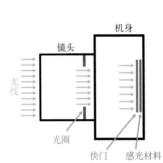

(1)光圈。

- (2)快门。
- (3)图像传感器。

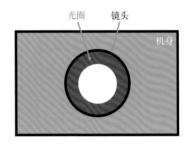

图 3-2 数码相机基本结构示意图

光圈是镜头中一个可以调节大小的孔洞, 用于调节照射到感光材料上光的强弱。这个光 孔越大,照射进去的光越多,感光材料上的光 越强;反之,就越少、越弱。

快门是一种可以快速打开和关闭的装置 (例如幕帘快门)。打开后,光通过,感光材料开始曝光;关闭的瞬间,曝光结束。这期间 的时间长短称为曝光时间,也称为快门速度, 如图 3-3 所示。

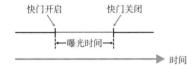

图 3-3 曝光时间示意图

感光材料上所接收到的光的多少称为曝光量。它与感光材料上光的强度和曝光时间成正比。

光的强度由光圈决定,曝光时间由快门控制。因此,曝光量是由光圈和快门共同控制的。

感光材料的曝光程度与曝光量密切相关。 曝光量越大(小),曝光程度就越高(低), 拍出来的影像就越亮(暗)。

【重要】

感光材料的曝光程度不仅与曝光量有关,还与感光材料的感光度 ISO 有关(见3.6节)。在同样曝光量的情况下, ISO 越高, 曝光程度就越高。

反映到影像上,曝光程度越高,影像就越明亮,否则就越暗。曝光适中时,称为曝光正常,照片能较好地还原被摄景物。曝光不足,照片整体偏暗;曝光过度,照片整体偏亮(图 3-1)。

【重要】

光圈面积每增加一倍,或者曝光时间每增加一倍,或者 ISO 每提高一倍,曝光程度就提高一挡。

【提示】

现在的数码相机一般都提供了设置光圈大小、曝光时间以及 ISO 值的手段。请找出你自己相机的设置方法。

视频讲解

3.3 光圈

光圈通常是由多个叶片组成,可以调节孔径的大小(称为

光圈的大小)。光圈的大小用光圈系数来表示,记成f/n或Fn,其中n就是光圈系数,也称F值。

n 的常用取值为 1、1.4、2、2.8、4、5.6、8、11、16、22、32、64 等,分别称为光圈的级或挡(为了统一,本书中采用"挡")。光圈系数与光圈大小的关系如图 3-4 所示。

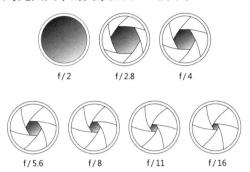

图 3-4 光圈系数与光圈大小

镜头上一般标有其最大光圈。如果标记为 1:m,就表示其最大光圈恒定为 m 。如果标记为 $f/m_1 \sim f/m_2$,则表示其最大光圈会随着焦距的变化而变化。最短焦距端的最大光圈为 m_1 ,最长焦距端的最大光圈为 m_2 。

视频讲解

3.4 快门

快门是相机上的一个可以快速打开和关闭的装置。打开后, 让光线通过它进入机身,感光材;关闭的瞬间,曝光结束。这期间

料开始曝光;关闭的瞬间,曝光结束。这期间的时间长短称为曝光时间,也称为快门速度。快门速度用数字表示,以秒为单位。数码单反相机常用的快门速度范围是 30s 至几千分之一秒,例如,5D4 的是 30s ~ 1/8000s。

需要注意的是,曝光时间是对快门速度的 另一种表述。快门速度提高,意味着曝光时间 减少而不是增加。快门速度提高到原来的 m 倍 等同于曝光时间减少到原来的 l/m。

拍摄者是通过相机上的快门按钮来控制快门的。按下这个按钮,快门瞬间打开,经过与当前快门速度值相对应的时间后,快门自动关闭。快门本身打开和关闭的动作非常快,其时间可以忽略不计。

【重要】

- (1)相邻两级光圈之间的进光量差一倍 (因为光孔的面积差一倍)。
- (2) F 值越大,表示光圈越小(因而进光量就越少)。要注意这里是相反的关系。
- (3)相邻两级光圈中,大F值/小F值= 14。
- (4)光圈与照片的景深密切相关。F值越大,景深越大。
- (5)当采用最佳光圈时,相机的成像质量最好。最佳光圈一般是在f/5.6到f/11之间。

【举例】

f/4 光圈的进光量是 f/5.6 光圈的进光量的 2 倍,是 f/8 光圈的进光量的 4 倍 (2×2 = 4)。 相机上提供了设置光圈的手段,有的是在

相机上提供了设置尤图的手校,有的定任镜头上有光圈转环,有的则是通过机身上的拨盘或者菜单来设置的。

【重要】

在光圈不变的情况下,快门速度越慢(快), 曝光量越大(小)。可以通过控制快门速度来 控制曝光量。

为了操作方便,在相机里设置了一些固定的快门速度挡:30s、15s、8s、4s、2s、1s、1/2s、1/4s、1/8s、1/15s、1/30s、1/60s、1/125s、1/250s、1/500s、1/1000s、1/2000s、1/4000s。相邻两挡之间的曝光时间差一倍。在光圈相同的情况下,曝光量也差一倍。

【提示】

- (1) 现在的数码相机一般都是采用幕帘快门,它由两块不透光、能快速移动的幕帘组成。幕帘快门的使用寿命一般为几万次到几十万次,依具体的相机而定。
 - (2)数码相机中,快门速度可以以1/2挡

或者 1/3 挡作为调整的最小单位,这可以通过设置相机来选择。

(3) 快门速度不仅与曝光有关,还与画面的清晰/模糊以及表现动感有直接的关联。

视频讲解

3.5 等量曝光组合

这里的量是指曝光量。等量 曝光组合是指曝光量相同的一系 列光圈和快门速度的组合。例如.

表 3-1 中各种组合的曝光量是相同的。

光圈每减小一挡,进光量就减少了二分之一,为得到相同的曝光量,曝光时间就得增加一倍,即快门速度降一挡;反之,光圈每增大一挡,快门速度就得提高一挡。

表 3-1 等量曝光组合

光圈	快门速度/s	光圈	快门速度/s
f/2.8	1 / 1000	f/11	1 / 60
f/4	f/4 1/500		1 / 30
f / 5.6	1 / 250	f/22	1 / 15
f/8	1 / 125	f/32	1/8

3.6 感光度 ISO

◆ 感光度

视频讲解

感光度是指胶片或者图像传感器对光的敏感程度,用 ISO 值

(以下简称 ISO)来表示。其常用值有:50、100、200、400、800、1600、3200、6400、12800、25600等,称为感光度的挡,相邻两挡的 ISO 相差一倍。ISO 越高,表示胶片或者图像传感器的敏感程度越高。

胶片的感光度是固定的,不能改变,而数码相机里图像传感器的感光度则是可以现场设置(改变)的(当然,是在一定的范围内)。

【重要】

从曝光程度的角度来看,感光度提高一挡与曝光量增加一倍的效果是相同的。所以也可以通过调整相机的 ISO 来实现对曝光的控制。

感光度的高低对画质的影响很明显。感光 度越高,噪点越多、画质越差,所以一般要尽 量采用低感光度,例如 ISO50 或 ISO100。但如果光线较弱,而光圈已经不能再增大、快门速度已经无法再降低(例如因为已经调到头或者受表现意图所限),就只好提高 ISO 值了。

【提示】

现在的高级单反数码相机的高感(高感光度)表现已经很好了,中、低感光度就更不用说了。所以白天 ISO400 及以下以及夜景 ISO1600 及以下的画质都是很不错的,完全可以接受。

◆ 自动 ISO

ISO 设置中有一个选项:自动。它是指相机会根据曝光的需要自动调整 ISO 值。即:当光线充足时,会自动采用较低的 ISO 值;当光线较弱时,会自动提高 ISO。拍摄者可利用这个功能省去自己设置 ISO 值的麻烦。

3.7 光圈、快门速度和感光度的互易关系

如上所述,光圈、快门速度 和感光度共同决定着图像传感器

视频讲解 的曝光程度。单从曝光程度的角度来看,光圈增大一挡、快门速度降低一挡和感光度提高一挡这三者的效果是完全一样的。所以光圈、快门速度和感光度之间具有 1:1 的互易关系。即当我们把这三者中的某一个调整一挡时,只要把其余的任何一个往相反的反向(从曝光的角度考虑)调整一挡,就能保持曝光程度不变。这称为曝光的互易律,也称为倒易率。

例如,如果为了把运动物体拍清晰,需要 把快门速度提高两挡,同时要保持曝光不变, 那么只要把光圈开大两挡或者把感光度提高两 挡即可,或者把它们各提高一挡也可以。 当然,在采用自动曝光模式时,相机会自动计算和调整,拍摄者不用管。只有在手动拍摄模式下,才需要由拍摄者自己进行上述换算和调整。

对于胶卷来说,上述互易律只有在快门速度是在一定范围内(大概是1/1000s~1s)才成立。超过这个范围,就不是1:1的关系了。这称为互易律失效。这时如果还按互易律进行调整,就会出现曝光不足,需要进行正向曝光补偿。

对于数码相机来说,由于电子的图像传感器的感光特性与胶片不同,所以从原理上来说,不存在互易律失效的问题。不过,实际拍摄中,在进行长时间曝光时,还是要根据实际拍摄效果来确定是否需要补偿。

3.8 相机的拍摄模式

数码相机一般提供的拍摄模式有:

A、P、Tv、Av、M、B以及若干场景模式 (以佳能 5D4 为例),这是通过旋转主转盘来 选择的。

刚开始学习摄影时,可选用 A、P 模式或场景模式。A 和 P 模式的含义如下:

A——全自动模式。全部参数均由相机自动设定。这是将之当傻瓜机使用。

P——程序自动模式。仅光圈值和快门速 度由相机自动设定,而测光模式、自动对焦模 式等其他设置则由拍摄者自己完成。

另外 4 种是比较专业的拍摄者常用的模式。

Tv---快门优先模式。

Av——光圈优先模式。

M---手动模式。

B---B 门模式。

【重要】

应尽早熟练掌握上述4种比较专业的模式。

◆ 快门优先模式

快门优先模式即相机主转盘上的 Tv 模式 (有的相机称为 S 模式)。这种模式是由拍摄 者设定快门速度,而光圈 F 值则由相机自动计 算并设定。之所以称为快门优先,是因为是先 确定快门速度,然后据此计算光圈大小。

适用情况:对快门速度有特定的要求。

怎样根据拍摄意图确定快门速度呢? (见 第4章)

◆ 光圏优先模式

光圈优先模式即相机主转盘上的 Av 模式 (有的相机称为 A 模式)。这种模式是由拍摄 者设定光圈 F 值,而快门速度则由相机自动计 算并设定。之所以称为光圈优先,是因为是先 确定光圈大小,然后据此计算快门速度。

适用情况:对光圈大小有特定的要求。

光圈的大小决定着照片景深的大小,而景深控制则是摄影中的一个重要表现手段。当要进行景深控制时,就需要根据所要的景深来设置光圈。此外,在满足景深要求的前提下,为了获得高画质,要尽可能采用镜头的最佳光圈,一般是 f/8 或相邻的光圈。

◆ 手动模式

手动模式即相机主转盘上的 M 模式。在这种模式下,光圈 F 值和快门速度都要由拍摄者 手动设定。曝光是否合适,就全看设定了。有 人建议初学者采用这种模式,说是直观。其实 不然,初学者会经常找不到试拍的起始参数, 而且相机对光线变化也不能自动适应。笔者建议,不是老"司机",不要轻易采用这种模式。还是应该根据你对光圈或者快门速度的要求,分别采用光圈优先或快门优先模式,再加上后面要讲的曝光补偿。这样更加灵活方便。

◆ B 门模式

数码单反相机自动曝光的最长时间往往是 30s。当要进行超过30s的曝光时,就得采用B 门模式,并由拍摄者自己计时。

在 B 门模式下,按下快门按钮并保持,快门会瞬间打开并一直保持打开状态;松开按钮,则快门关闭。所以,你按住快门按钮多长时间,相机就曝光多长时间。建议使用快门线或者遥控器,它们都会提供按钮锁定功能。

3.9 自动曝光原理

在上述6种模式中,只有手

动和 B 门模式是由拍摄者控制曝 视频讲解 光量,其余的都是由相机自动计 算曝光量。那么,相机为什么能自动计算出曝 光量呢?它根据什么来计算呢?搞清楚这点, 对于掌握曝光控制的真谛至关重要。

相机自动计算曝光量的原则是:不管你拍什么,它都要在自动测光的基础上,保证拍出来的影像都是反光率为18%的中灰影调(平均而言)。可以这样来帮助理解:把拍出来的照片转换为黑白,打印出来,然后用刷子把照片上的灰黑色粉末涂抹均匀(假设能够做到),就会得到一个中灰色的画面(图3-5),其反光率为18%。

为什么定为 18% 呢? 这是通过对大量拍摄 场景进行分析和统计得出的结果,其影调的平 均值是 18% 灰。因此不管你拍什么,相机都猜 定你拍的场景是 18% 灰。显然,它经常是猜对了。

但是,如果你把相机对准黑乎乎的煤堆或 者白色的雪景呢?那就槽糕了,相机还是把它 们拍成 18% 灰,不黑不白,灰不喇唧的。这时,相机就露出其傻瓜的一面了。不过这也不能怪它,它又不知道你拍的是什么,对吧(也许以后把人工智能应用到相机上就可以了)。

显然,只有在拍摄正好是 18% 灰(平均)的场景时,相机才能 100% 准确曝光。其他情况下都会有偏差。

那么如何解决这个问题呢?这时就要靠人了。拍摄者要用自己的头脑判断被摄场景与18% 灰有多大的差别,然后告诉相机进行相应的曝光补偿。即:当被摄景物比18% 灰(图 3-5)更亮(暗)时,要增加(减少)适当的曝光。被摄场景与18% 灰差距越大,补偿量的绝对值就越大。

图 3-5 18% 灰

3.10 曝光补偿

曝光补偿是指让相机对它自 己自动计算出的曝光量进行一定 数量(挡数)的增加或减少。这

视频讲解

是由拍摄者通过设置曝光补偿量来实现的。若 补偿量为正(负)值,就是让相机增加(减少) 曝光, 会使拍出的影像变得更亮(暗)(与没 有补偿相比)。这提供了拍摄者对相机自动曝 光进行修正的功能。

多数情况下,补偿量设置为0。这表示拍 摄者认为相机的自动曝光符合他的要求。当拍 摄者认为相机自动曝光的影像偏暗(或亮)时, 就可以把补偿量设置为一个合适的正值(或负 值),以实现他所希望的曝光。

曝光补偿最大可加减2~5挡,视具体相 机而定。加减的最小刻度为 1/2 挡或 1/3 挡(可 以设置)。在相机信息显示及说明书中,一般 用 EV 来表示"挡"。例如, -1EV 和 +1EV 分 别表示减1挡和加1挡。

【重要】

为什么要进行曝光补偿? 曝光补偿有两个目的。

(1) 为了忠实地还原被摄景物。

因为相机的自动曝光都是把景物拍成 18% 灰, 所以, 如果要拍的景物不是 18% 灰, 就要 进行曝光补偿,以使得拍出来的影像尽量与实 景一致。

- (2) 为了达到某种想要的特殊曝光效果。 例如:
- 拍高调或者低调照片;
- 当被摄场景中光比很大时,重点表现暗部 细节或者亮部细节。

对于同一景物,用不同补偿量拍摄出来的 结果如图 3-6 所示。请仔细观察。

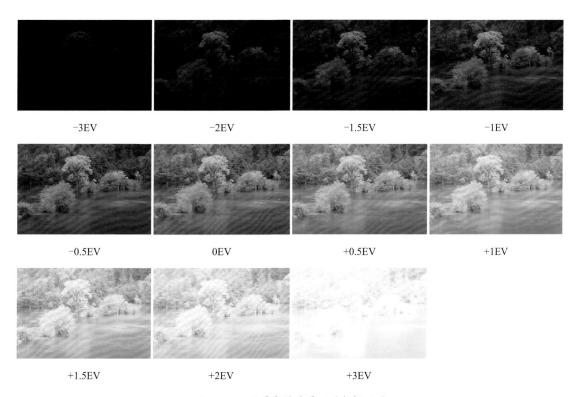

图 3-6 不同曝光补偿量下的拍摄效果

【重要】

如何确定曝光补偿量?

答: 首先,要遵循白加黑减规则。即被摄景物如果比18%灰更亮(暗),就要增加(减少)曝光,即补偿量为正值(负值)。这称为加曝(减曝),也称为正向(反向)曝光补偿。

其次,要确定补偿量的绝对值大小。它取决于被摄景物的亮度与 18% 灰的差距大小。差距越大,这个绝对值就越大。对于纯白色和纯黑色,其值是 2 挡(仍能保留较多细节)。而对于介于这两者之间的亮度,就要根据经验进行判断,取值介于 0~2。

- 一些常见颜色的曝光补偿量如下(假设被 摄场景是均匀的颜色):
- (1) 煤炭等黑色景物: -2EV; (仍能保留暗部细节)。

(2)暗红色、暗褐色、深紫色、黑灰色:-1.5EV。

- (3) 深红色、褐色、暗灰色: -1EV。
- (4) 深绿色、深灰色、青色: -0.5EV。
- (5) 中灰色、亮紫色: 0EV。
- (6) 亚洲人皮肤、黄褐色、粉色: +0.5EV。
- (7) 嫩绿色、亮粉色、浅灰色: +1EV。
- (8) 亮黄色、亮橙色、银灰色: +1.5EV。
- (9) 雪景、瀑布、白云等白色景物: +2EV(仍能保留高光细节)。

实际的被摄场景的颜色和亮度往往是不均匀的,而且可能是各种组合情况,挺复杂的。这时,如何具体确定补偿量与所采用的测光模式有关。如果测光只是测量很小的一个点(即点测光),那么根据那个点的颜色和上述规则,就能确定其补偿量。

3.11 包围曝光

包围曝光是指连续拍摄多张(例如 3 张 或 5 张)不同的曝光的照片,以便选取曝光最 合适的影像或者用于后期制作。它主要用于补 救曝光失误(以防万一),或者用于后期进 行曝光合成,制作 HDR 照片。HDR 是 High Dynamic Range 的缩写,意为高动态范围。这 种技术常用于大光比或超大光比场景的拍摄。

【提示】

光比是指场景中最亮处与最暗处亮度的 比值。

单反相机一般都提供了至少3张包围曝光的功能,即一共拍摄3张:一张正常曝光,另

外两张在"正常"的基础上分别进行等量加、 减曝光。例如:

[-2EV, 正常, +2EV]

这里增量为 2EV。这个增量由拍摄者根据 实际需要设定。"正常"是指相机按自动测光 计算并进行曝光补偿后(如果补偿量不为 0) 的曝光量进行拍摄。

曝光合成时,要求参与合成的多张照片没有错位,所以,最好上三脚架拍摄。当然,如果快门速度足够高,手持拍摄,可能也没问题。

有的相机提供了机内 HDR 功能。但其效 果往往有些夸张和过分,建议不要采用。而是 应该自己后期处理。

3.12 准确曝光与正确曝光

◆ 准确曝光

本书中,准确曝光是指在技术上曝光量控制得正好,拍出来的照片能很好地还原现场景

物。这是用技术标准来评判曝光是否准确。

图 3-7 是一个例子。准确曝光拍出来的照片层次丰富,色彩还原正确,而且清晰度比较

高,亮部和暗部的细节都能得到较好的表现, 质感也较好。

曝光不准确有两种情况:曝光过度(简称过曝)和曝光不足(欠曝)。曝光过度是指使感光材料感受了太多的光,拍出来的照片过于浅白,亮部细节会有所损失。严重的话会导致高光部位细节全部丢失,成为"死白"。这称为高光溢出。这样的片子基本上就是废片了。曝光不足是指感光材料所感受的光少于正常曝光量,拍出来的照片偏暗、偏黑,暗部细节丢失较多。虽然后期可以通过对暗部进行大幅度

提亮来找回一些细节,但会产生很多噪点和色调偏离,画质下降。如果欠曝严重,暗部就成了"死黑",这称为暗部溢出,后期也无法补救了。

【重要】

曝光过度和曝光不足的影像,可以通过后期处理来实现一定程度上的补救。JPEG格式影像的补救空间比较小,很难处理。若采用Raw格式,补救的空间就会大很多,过曝两挡或欠曝3挡以内的细节都能够补救回来。所以应尽量采用RAW格式拍摄。

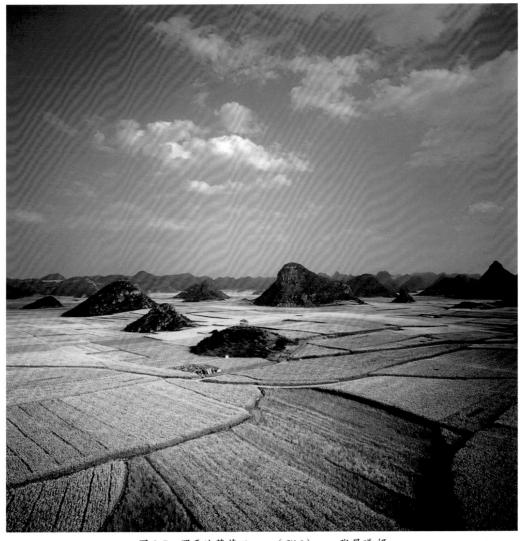

图 3-7 罗平油菜花田 (f/16) 张晨曦摄

◆ 根据直方图判断曝光 是否准确

现在几乎都是用数码相机,

视频讲解 是否曝光准确,立马就能看到。但是,仅凭肉眼观察照片,判断有时会出现较大偏差。这是因为液晶屏本身的显示就不一定准,而且其亮度以及眼睛观看的效果会受环境光线强弱的影响。最可靠的方法是借助直方图来判断。直方图被形象地称为是图像的"X光片子",一眼就能看出图像的影调分布情况。

直方图是一张二维的直角坐标图(图 3-9), 用于表示影像中各种亮度像素的分布情况。其 横轴是像素的亮度值,取值为 0, 1, 2, …,255, 其中 0表示纯黑,128表示中灰,255表示纯白。 按从左向右的次序,从纯黑逐渐过渡到中灰再 到纯白。纵轴表示具有特定亮度的像素的个数。 直方图可以看成是由 256 条竖线组成,它们按 从左到右的顺序依次分别表示亮度值为 0, 1, 2, …, 255 的像素的个数。高度越高,表示像 素越多。如果线条缺失,就表示没有这个亮度 的像素。

对于图 3-8 的影像, 其直方图如图 3-9 所示。图 3-8 中, 像素的亮度值有 5 种: 60 (A区), 120 (B区), 180 (C区), 220 (D区), 255 (E区), 其像素个数分别为: 120 000, 120 000, 60 000, 60 000。图 3-9 中的①、②、③、④、⑤ 这 5 条线分别对应于图 3-8 中的 A、B、C、D、E 五个区。

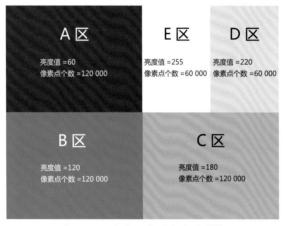

图 3-8 一个由 5 个区组成的影像

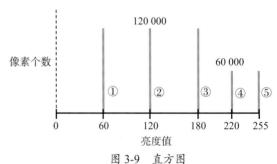

对于一张曝光准确的照片来说,其直方图 应该是图形在两边都撞墙但"不爬墙",如图 3-10(a)。这里,把直方图的左右两端的侧面看成"墙","撞墙"是指图形只触及到墙,"爬墙"是指图形被墙切掉了一部分,如图 3-10(b)的左侧和图 3-10(c)的右侧。图 3-10(a)是一张中等亮度的照片,其直方图图形是中间高两边低,而且两侧的高度都是逐渐过渡到 0。中间高表示中等亮度的像素多,两边低表示阴

影和高光都比较少。

如果直方图的图形偏于左侧,说明影像中是中间亮度和阴影的像素较多,可能曝光不足。如果在最左边还爬墙了,如图 3-10 (b),那么就是暗部溢出了。若直方图的图形偏于右侧,说明影像中是中间亮度和高光的像素较多。如果在最右边还爬墙了,那么就是高光溢出了,如图 3-10 (c)。

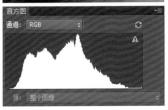

(a) 曝光准确

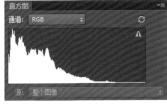

(b)曝光不足(暗部溢出)

(c)曝光过度(高光溢出)

图 3-10 不同曝光情况下的影像和直方图

不过,当拍摄深色或浅色景物时,上述判断就不成立了。深色景物的影像中,较暗的像素多是正常的;在浅色景物的影像中,亮的像素偏多也是正常的。所以,利用直方图判断影像是否准确曝光,不可单纯依照其图形来看,还需结合被摄场景的影调特点。

实际操作中,可以在拍摄后通过回放来查看 直方图,判断曝光是否合适,并据此决定是否重 拍以及如何调整曝光参数。也可以采用实时拍摄 方式,通过液晶屏幕取景,同时把直方图实时 显示在屏幕上,并根据它来调整曝光参数。

◆ 正确曝光

本书中,正确曝光是指艺术标准上的正确 曝光,即它很好地表现了拍摄者的拍摄意图, 达到了拍摄者想要的艺术效果。对于不同的拍 摄者来说,这个标准就千差万别了。艺术摄影, 往往寄托着拍摄者的情感,反映出他个人的感 受,这不可能不影响他对曝光的控制。他在曝 光控制方面的特点有助于他形成自己的拍摄风格。例如,有的人拍摄风光,喜欢表现出色彩浓郁、比较深沉的风格,而有的人则喜欢把风景拍得比较亮丽明快。

有些技术上准确曝光的照片,在艺术上的 表现力却可能很苍白。而有些在艺术上很成功 的照片,却可能不太符合技术上准确曝光的标 准,甚至偏差很大。因此,曝光是否正确,是 依拍摄者个人偏好和风格而定、依拍摄题材以 及艺术表现需要来确定的。

通过曝光控制,可以使得想要突出表现的 被摄体更加突出,使得无关或起干扰作用的景 物的影像淡化甚至消隐,从而达到更好的艺术 表现力。

【重要】

尽管正确曝光的照片在技术上不一定是准确曝光,但它却应该是摄影者利用曝光控制来有意达到的效果,而不是误打误撞的结果。所以,要牢记:技术要精通,运用要灵活。

3.13 向右曝光

所谓向右曝光,就是在保证不发生高光溢 出的前提下,尽可能增加曝光量。之所以称为 "向右",是因为增加曝光量会使影像的直方 图中的图形向右边移动。

向右曝光的目的是提高影像的画质。实拍 实验表明,让影像充分曝光,能有效地减少噪点,提高画质。所以,即使你不希望影像那么亮, 也可以先将之拍成比较亮的,然后在后期处理 时再把它压暗。

实际操作中,可以把相机的过曝提示打开。如果拍摄后,回放照片有提示过曝,则应减少一点曝光(例如 1/3 挡),然后重拍。重复这个操作,直到满意为止。

3.14 测光与准确曝光

除了手动模式和B门模式,当采用其他拍摄模式时,相机都会自动计算曝光量,并据此确定光圈 F 值和/或快门速度。这是以相机内置测光系统的测光结果为基础的。这里,测光就是对取景框内景物的明暗程度进行感知和计算。在相机中,这是通过对被摄景物的反射光进行测量来实现的。拍摄者把镜头对准被摄景物,这些景物的反射光便会通过镜头照射到相机内部。相机内部的测光部件会对这些光进行感知和测量,并把数据送给微处理器进行计算。

测光的结果与所采用的测光模式密切相关。

一般来说,半按快门按钮,相机就会自动 进行测光。

◆ 测光模式

常用的测光模式有3种:评价测光、点测光、中央重点平均测光。其区别是测光区域大小和计算方法不同。

1. 评价测光

评价测光也称为矩阵测光、3D测光、多区域测光。这是使用最方便、适用面最广的模式。 绝大多数情况都可以采用这种模式。

这种模式把取景范围划分为一些区域(一般是几十个),分别对各区域的光进行感知和计算,并根据多方面的信息进行综合加权计算,并利用数据库中存储的信息进行对比和参考,

最后得出曝光值。总之,计算挺复杂的。因为 考虑了各种复杂的情况,所以对几乎所有场景 都适用。正因为这种模式是为了适应各种场景 的需要而设计的,所以也就不是最准确的了, 只是偏差一般会在可接受的范围内。

【重要】

- (1)采用评价测光,拍摄者要根据所拍摄场景的明暗及其分布情况确定曝光补偿,补偿多少往往需要根据经验确定。你可以通过反复试拍来摸索经验。应尝试拍摄各种不同明暗分布的景物,自己估计并设置补偿量,然后拍摄。接着查看直方图判断曝光是否准确。如果是,就说明判断正确;否则,就要看看偏差多少,然后修正经验。
- (2) 由于采用评价测光时,相机的测光结果是针对整个取景范围进行复杂计算得出来的,所以拍摄者难以精确地预见曝光效果。若要实现精确曝光,就只能通过反复试拍来实现(用不同的补偿量)。

2. 点测光

点测光是只对取景范围中心很小的一个区域中的光进行感知和计算。该区域占取景范围的百分比一般小于 5%, 小到可以看成是一个点,所以称为点测光。该区域的范围越小,所能测的点就越精确, 受周边光线的干扰就越小。

点测光属于比较专业的一种方法,拍摄者的主动性比较强,可以做到对曝光的精准控制,一次拍摄成功。当然,这种测光模式操作会麻烦一些。

当被摄场景的光线比较复杂时,为了精准 地控制曝光,可以在被摄景物中找到一个亮度 为中灰色(18%灰)的区域,然后对它进行点 测光就可以了,不需要进行曝光补偿;也可以 找到一个白色(黑色)的区域,对它进行点测光, 然后进行+2EV(-2EV)的曝光补偿。

【重要】

当要精准地控制曝光时,就应该采用点测光。

3. 中央重点平均测光

这种模式重点考虑对画面中央的圆形或椭 圆形区域的测量结果,同时兼顾剩余区域的测量结果,综合起来计算出最终结果。

这种模式适用于被摄主体比较突出且在中央位置的情况。

【提示】

上述3种测光模式中,评价测光使用得最多,其次是点测光。一般情况下采用评价测光即可,抓拍时也更适合采用评价测光。

◆ 拍出曝光准确的照片

我们可以通过以下方法来实现准确曝光。

(1)采用评价测光,并根据场景的明暗 及其分布情况进行曝光补偿。

进行多少的补偿?拍摄者要按照"白加黑减"的规则,根据被摄主体及场景的亮度与

18% 灰的差别来确定。多思考勤练习,就会积 累出经验。

(2)按中灰影调曝光。即对被摄景物中的中灰区域进行点测光(不需要进行曝光补偿)。

适用情况:被摄景物中有中灰色区域,兼 顾暗部细节和亮部细节。

(3)按高光曝光。即对被摄景物中的最 亮区域进行点测光并+2EV(曝光补偿)。

适用情况:被摄景物中有白色区域,且要重点保留高光部位的细节。

(4)按暗部曝光。即对被摄景物中的最暗区域进行点测光并-2EV(曝光补偿)。

适用情况:被摄景物中有暗部区域,且要重点保留暗部细节。

(5)对灰卡进行测光。灰卡是一种表面 为均匀的 18% 灰的卡片(图 3-5)。如果没有 灰卡,可以用自己的手背代替,并进行+1/2EV 曝光补偿(因为亚洲人的手背一般比 18% 灰亮 一些)。

需要注意的是,灰卡或手背的光照条件要与被摄景物的光照条件相同,并要让灰卡或手背充满画面,而且不要采用点测光(因为手背不是完全均匀的)。

- (6)在自动测光及设置曝光补偿的基础上,采用包围曝光,获得多张不同曝光量的影像,从中挑选最好的。
- (7) 采用 RAW 格式拍摄,以便后期进行补救。对于 RAW 格式的影像,后期处理时可以进行更大范围的曝光调整(相对于 JPEG 格式而言)。3 挡以内的曝光过度和曝光不足都可以很好地纠正回来。

视频讲解

3.15 大光比场景的处理

光比**是指在给定的照明条件** 下被摄景物的最亮部位与最暗部 位的亮度的比值。

与此密切相关的一个概念是相机的动态范

围,它是指感光材料能同时记录下的最暗到最 亮的亮度级别的范围。亮度超出这个范围,相 机就无法记录其影像了。

如果被摄场景光比很大(例如图 3-11),

大于相机的动态范围,该怎么处理?首先,如果条件允许(例如人像摄影),可以用反光板或者灯光进行辅助照明,适当提高暗部的亮度,减少光比。否则,就要考虑是重点表现亮部细节(放弃最暗部的细节)还是重点表现暗部细节(放弃最亮部的细节),或者是两者兼顾。

如果要重点表现亮(暗)部细节,就应该 对准最亮(暗)部位进行点测光,然后进行 +2EV(-2EV)的曝光补偿;如果是要兼顾两 者,就应该对中灰部位进行点测光,并且不用 曝光补偿。这种情况下,最亮部和最暗部细节 都会有所损失。

由于相机的动态范围比我们人眼的动态范围小很多(因为人眼的动态范围还能自适应地动态调整),所以相机无法全部记录人眼所能看到的所有层次和细节。有时明明看到的是层次和细节都非常丰富的场景,但拍出来的照片却差很多。为了还原人眼所看到的现场,可以根据实际情况选用以下方法。很关键的一点,是在拍摄前要先想好处理方案,包括前期拍摄和后期处理。

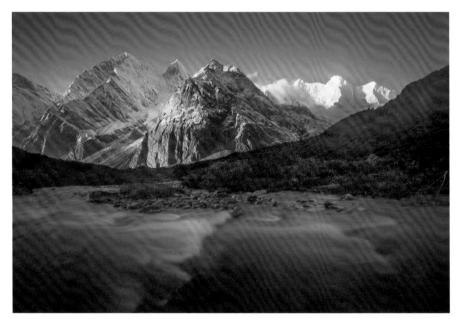

图 3-11 魔界 (珠峰东坡热噶营地)

(f/16, 1.3s, 17mm)

阿戈 摄

◆ 方案一: 采用 RAW 格式

【拍摄(也称前期)】采用 RAW 格式, 按正常曝光拍摄。

(这里及后面的"正常曝光"是指按上面介绍的实现准确曝光的方法进行曝光控制)

【后期】用 ACR 或者 LR 直接处理 RAW 格式文件,把高光部分压暗,把阴影部分提亮, 尽可能找回更多的高光细节和暗部细节。不过, 不能下手太重,要以"人眼看不出痕迹"为宜。

在大多数情况下,采用这种方案就够用了。

过曝两挡或欠曝 3 挡以内的细节都能找回来。但是,如果光比超过这个范围,就还是会丢失细节。而且如果大幅度提高阴影的亮度,会产生很多噪点,使画质严重下降。所以,对于光比很大的场景,还是解决不了问题。

◆ 方案二: 采用中灰渐变滤镜

【拍摄】采用中灰渐变滤镜,按正常曝光 拍摄。用中灰渐变滤镜压暗被摄场景中的亮部 区域,能达到平衡画面亮度的目的。这样从相 机的取景器看过去,光比就不是那么大了。场 景中光比越大,就要用密度越大的渐变镜。

【后期】无特殊要求。

不过,这种方案只适用于暗部与亮部的交 界线接近直线的场景。例如,天空与地面的交 界线,主要用于风光摄影。而且,中灰渐变滤 镜的携带和使用比较麻烦。

本方案可以与方案一结合起来使用,以对 付更大的光比。

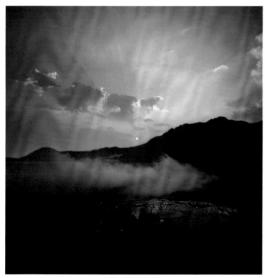

(a) 按天空曝光

◆ 方案三: 采用曝光合成

先看一个例子。

对于图 3-12(a)的场景,如果按天空曝光,地面会欠曝,如图 3-12(a),如果按地面曝光,天空又过曝,如图 3-12(b)。

曝光合成举例

但是, 你发现没有, 如果我们把图 3-12 (a) 中的天空与图 3-12 (b) 中的地面拼装起来, 组成图 3-12 (c), 就完美了。

(b) 按地面曝光

图 3-12 曝光合成 张晨曦摄

没错,这就是曝光合成——一种已被广泛 采用了的技法。它虽然有用图片合成(合成可 以造假),但只是用来克服器材上的不足,还 原出我们眼睛所看到的画面。人眼所看到的 景物再加上脑补,在脑子里形成的画面就是 图 3-12(c)的样子。所以,曝光合成是现在 很重要的一种技法。

曝光合成是指:用不同的曝光量拍摄同一场景的多张照片(一般采用包围曝光),分别用于重点表现场景中某个影调的部分(例如高光、中灰、阴影各一张)。在后期处理中,利用软件将这几张照片重点表现的部分提取出来,合并到一张照片中。这张照片中不同影调的区域分别来自不同的照片。要保证这些区域之间衔接、过度自然,看不出加工痕迹。

【拍摄】构图不变,用不同的曝光量拍摄 多张照片。

(1) 一般是 $2 \sim 5$ 张, 依场景中光比大小而定。

- (2)最好上三脚架拍摄。但如果没有三脚架,就把快门速度提高,拍摄3张,也许也可以。
 - (3)相邻曝光量之间的差距一般为2挡。

【后期】对于大部分场景,能很容易地用ACR或 PS 等软件自动合并多张不同曝光量的照片;而对于有些场景,则需要人工辅助甚至以人工为主,否则就可能合成失败或者效果较差。例如有的区域影像取自错误的照片,或者衔接、过度不自然。人工操作复杂一些,不过只要花点时间认真学习,也是可以轻松掌握的。

下面通过一个例子来详细说明如何进行曝光合成后期处理。

利用这种方法,可以合成 出 HDR 照片(High Dynamic Range)和动态范围非常大的照 曝光合成举例 片。不过,为了达到完美的合成效果,被摄体 应该是静止的,而且相机要上三脚架拍摄。这 个方案主要是用于风光摄影。

第4章 动感与快门速度

快门速度不仅与曝光量有关,而且还与影像的虚、实以及动感效果密切相关。不同的快门速度有不同的表现特点。对于同一运动中的被摄体(简称动体),高速快门和低速快门(也称慢门)拍出来的效果是截然不同的,而且能

拍出人眼所看不到的效果。高速快门能"停住"时间,把瞬间的动作或者状态定格,而低速快门则能"述说时间的故事"。要充分利用其各自的特点来表达拍摄意图,这时应采用 Tv (快门优先)模式。

4.1 获得清晰的影像

首先来看看如何获得清晰的 影像。一般来说,除非是特意表

视频讲解 现,否则都要求影像是清晰的。 而这与所采用的快门速度密切相关,即要求在 快门打开、进行曝光的过程中,被摄体与相机 之间的相对运动距离必须是在一个允许的范围 之内。这个距离反映到照片上,其影像(拖线) 应该足够小,使得人们在一定的距离观看照片 时看不出它的存在。

◆ 拍摄静态景物

如果相机上三脚架拍摄,理论上是什么快 门速度都可以,只要能保证三脚架纹丝不动。 如果是手持拍摄,就要根据安全速度来确定最 低快门速度,并最好留有足够的余量。如果是 用防抖镜头或机身,就需要通过实拍测试来确 定自己的安全速度。

◆ 拍摄运动中的景物

拍摄运动中的景物,为了获得清晰的影像, 快门速度要根据以下3个方面来确定(假设镜 头焦距不变):

- (1)动体的运动速度。
- (2) 动体与相机的距离。
- (3)动体的运动方向。

运动速度越快、距离越近、运动方向越接 近于与拍摄方向垂直,所要用的快门速度就必 须越快。

拍摄高速运动的景物,要采用高速快门,以便能把运动中的人、动物或者物体的动作或者状态定格,使其"凝固"住。例如,图 2-5 中,为了把翠鸟出水瞬间的动作以及溅起的水花定格,快门速度采用了 1/2000s。

根据经验,人们总结出了快门速度参考表,如表 4-1。这里假设动体的运动方向与拍摄方向垂直,且不采用追拍法。

应采用的快门速度 /s 行走的人 (1m/s) 1/125 ~ 1/250 跑步的人 (3~5 m/s) 1/500 滑冰的人 (5~10 m/s) 1/1000 骑车的人 (7~10 m/s) 1/1000 奔跑的马(10 m/s) 1/1000 自行车赛(13 m/s) 1/2000 汽车 (15 ~ 25 m/s) $1/2000 \sim 1/4000$ 摩托车 (50 m/s) 1/4000

表 4-1 快门速度参考表

◆ 追拍法

为了表现动感,还可以采用追拍法,以获得动体的清晰影像,而背景和前景则产生动感模糊的效果(图 4-1)。拍摄时,要在按下快

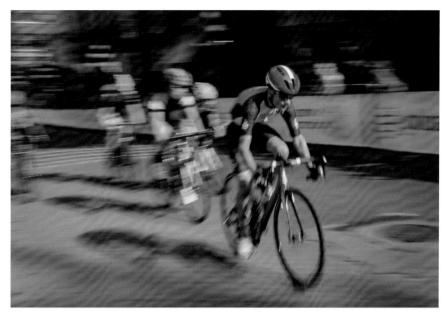

图 4-1 自行车赛 (f/18, 1/30s, 24mm) 王伟胜 摄

门的同时,保持拍摄姿势不变,但轻轻移动相机,使得镜头能追随动体,尽量让动体在画面中的位置保持不变。

这种拍法的关键是在按下快门曝光的那段 时间内,保持相机与被摄动体的相对位移近 似为0。

要根据经验选择合适的快门速度。如果太快,可能背景不够模糊;如果太慢,可能连主体都模糊了。一般来讲,可以选择比表 4-1 中的速度慢 3 ~ 4 挡的速度作为起始尝试速度,

并根据拍摄效果进行调整。例如,追拍行走的人,可以从 1/15s 的速度开始尝试。

【提示】

- (1)拍摄方向要尽量与动体的运动方向垂直。
- (2) 背景和前景最好是明暗或色彩相间的景物,以加强动感。
- (3)要选择适中的光圈,以使得背景和 前景不会太模糊,这样动感模糊才能较好地得 到表现。

4.2 拍出动感模糊

◆ 故意让被摄体模糊

视频讲解 为了表现动感,可故意采用 比表 4-1 低很多的快门速度,使动体的影像成 为有动感的模糊(图 4-2)。图 4-3 是另外一种 情况,即坐在车里朝车的前方拍摄,是被摄景 物不动,但拍摄者在动。表现出了放射式的动 感,而正前方的建筑物则是清晰的。

图 4-2 舞动 (1/15s) 张晨曦摄

图 4-3 在运动的车里朝前进方向拍摄的影像

(f/18, 1.6s) 刘乃同摄

要根据动体的运动速度、拍摄距离、镜头 焦距以及所希望的动感模糊程度来确定快门速 度。例如,图 4-2 采用了 1/15s 的速度,而图 4-4 则采用了 30s 的速度,因为云距离相机很远。

◆ 拍出丝滑柔顺的瀑布和流水 对于瀑布,采用高速快门,能定格流水,

拍出其气势,显得更壮观;若采用慢门,则能拍出唯美、柔顺、丝滑的效果。对于没有气势的瀑布,用慢门也许更合适。图 4-5 对两者进行了比较。其中图 4-5 (a) 图跟我们眼睛看到的一样,而图 4-5 (b)则不同。图 4-6 采用了 0.6s 的慢门速度,拍出了诺日朗瀑布的柔美和流畅。

图 4-4 飞云 (30s) 张晨曦摄

(a) 1/2000s

(b) 2s

图 4-5 瀑布——不同快门速度的拍摄效果 张晨曦摄

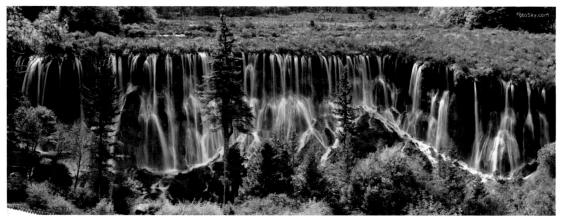

图 4-6 诺日朗瀑布

(0.6s, 多张接片)

张晨曦摄

对于河流流水也是如此。一般来说,当快门速度为 1s 左右的时候,流水就开始呈现为唯美柔顺的丝状,并保持有流水的细节。这就是"传说中"的流水拉丝。这既能较好地表现流水的动感,又显得流畅、柔美。所以很多人都喜欢采用这种快门速度。当快门速度低于15~30s 时,丝状般的流动细节完全消失,流水就呈现为完全雾化状态了,就好像停止了流动,弥漫着一种平和和寂静的气氛。

拍摄水流最好用上偏振镜,偏振镜能消除

水面以及石头上的反光,还能减光1~2挡。

值得注意的是,如果用中速快门(例如 1/125s)拍瀑布和流水,画面往往既定格不了水流,也不柔美,会显得杂乱,不太好看,这是因为流水细节太多。

【提示】

为了获得长时间曝光,应该把相机的 ISO 值设置成最低,把光圈设置成比较小(但画质会变差)。不过,在光线较强的情况下(例如晴天的白天),即使这样,也可能无法获得足

够长的曝光时间。这时就得在镜头前加上偏振 镜和/或减光镜,以减少进入镜头的光线。减 光镜有不同减光量的,常见的有3挡、6挡、 10 挡等。若要达到 30s 左右的曝光时间, 在早 晚可能 6 挡左右的减光镜就够用了, 而在光线 比较强的上午和下午就要用 10 挡的了。

【扩展】

当把 10 挡左右的减光镜装在镜头前时, 相机的对焦和自动测光将失灵。这时可按以下 步骤进行操作:

- (1) 把减光镜取下, 把拍摄模式设置为 Tv. 把快门速度设置为 1/30s。
- (2) 半按快门进行自动对焦和测光。完 成后,记录下相机所设置的 F值,并把镜头拨 钮拨到"手动"位置(锁定对焦距离)。

- (3) 把拍摄模式改为 M 挡, 然后根据刚 才记录的 F 值设置光圈, 并把快门速度设置为 30s (从 1/30s 到 30s 正好差 10 挡)。装上减 光镜。
- (4) 试拍。如果曝光合适,则拍摄完成。 如果不合适,就根据曝光情况调整光圈,然后 重复本步骤。

◆ 拍出海浪迸溅或拉丝效果

对于海边的海浪,采用 1/30s 左右的快门速 度, 能拍出具有冲击力的迸溅效果; 而采用 1s 左右的快门速度,则能拍出海浪拉丝的效果 (图 4-7)。快门速度要根据具体情况和试拍来 确定: 浪花的速度越慢、镜头的焦距越短; 相机 与浪花的距离越远,就要采用越慢的快门速度。

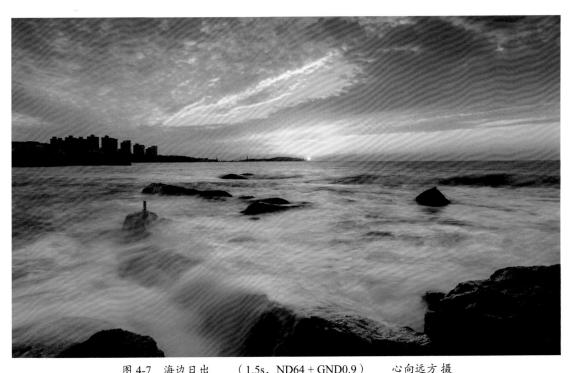

图 4-7 海边日出 (1.5s, ND64 + GND0.9)

◆ 拍出宁静和虚无缥缈的水面

采用 30s 或更低的快门速度,可以平抑波 浪或者水波纹, 使之平静下来, 变成雾化状态 或镜面状态。波浪大的地方会变成像是蒙上了

一层浓雾,产生虚无缥缈的梦幻效果,如图 2-14 所示。而比较平静的水面上的波纹则会消失, 平整顺溜,像镜面或者磨砂玻璃面似的。这样 的水面更具有艺术效果,如图 4-8 所示。

◆ 让动体消失

采用足够长的曝光时间,可以让动体从画面上消失。例如对于行人,采用 20s 以上的曝

光时间,就可以使其影像接近消失。图 4-9 的 现场有很多人,但 30s 的曝光时间使得很多行人的影像已经完全消失,只有不太走动的人留下淡淡的影子。

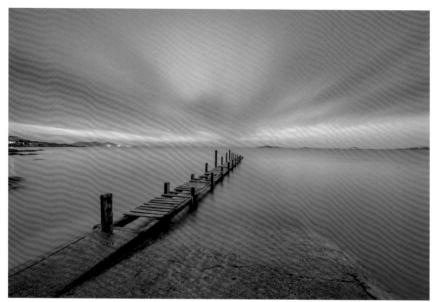

图 4-8 旧栈桥

(359s, GND0.9)

师造化摄

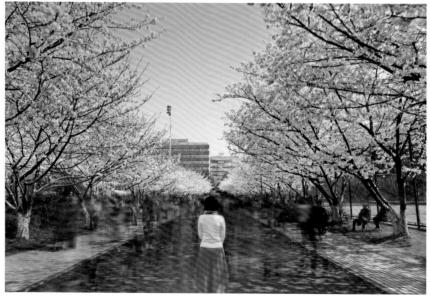

图 4-9 樱花大道

(30s, ND1000 + GND0.9)

张晨曦摄

◆ 记录轨迹

对于移动的云、车灯、星星等,用长时间(如几分钟)或超长时间(如几个小时)曝光,

可以记录下其运动轨迹,讲述"时间的故事"。例如,图 4-10 记录下了车轨,图 4-11 记录下了星轨。

图 4-10 库克山之路 (f/5.6, 30 秒) 詹姆斯 摄

◆ 拍摄月亮

由于月亮是在移动着的, 所以为了拍出清晰 的月亮, 快门速度不能太低。具体多少与所采用 镜头的焦距有关。例如, 200mm 镜头, 最好不要 低于 1/125s。一般来说,对于已经上升到比较高 的月亮,拍摄的起始参考设置是 ISO100, f/11 (+1 挡), 1/100s。都是"1", 很好记的数字 (之所以不直接写 f/8, 是为了便于记忆)。要 根据试拍效果来调整参数,因为拍摄地点、环 境光以及天气等都会对曝光产生影响。

◆ 拍摄繁星点点的星空(银河)

星星的光很弱, 所以要长时间曝光。然而 又不能太长,否则拍出来的星星可能就不是一 个点, 而是一条拖线了(尽管很短)。假设是 用 16mm 的超广角镜头来拍摄,一般来说曝光 时间不能超过 30s。应根据"星空 500" 经验规 则来确定曝光时间,即曝光时间要满足:镜头 焦距×曝光时间≤500。至于光圈,要开到最 大。ISO 值设置为 3200 (如果光圈是 f/2.8) 或 6400 (f/4) (如图 2-11)。

图 4-11 青岛基督教堂星轨

(14mm,很多张合成)

师造化摄

第5章 景深控制

5.1 景深的概念

在相机对焦后,精确地说,

其清晰的像点,在这个点附件距离相机更近或者更远的点,其像点是个小小圆圈(称为弥散圈),是模糊的。不过,受人眼分辨率的限制,直径小于某个值的小小圆圈是看不出来的,会认为它就是个点。所以,在拍摄方向上,在对焦点附近有一个范围,在这个范围内的点都会在感光材料上形成清晰的像点。也就是说,能

在照片上有清晰影像的不仅仅是在对焦点上 的那个物体,还包括其前后某个范围内的所 有景物。

让我们来看一个例子。图 5-1 (a)、(b)、(c)、(d)是同一场景的 4 张照片,光圈依次用 f/2.8、f/5.6、f/11、f/32,对焦点都是左边的 kitty 猫 A。请观察它们的清晰范围有什么区别。拍摄现场中,3 件物品在左右方向上有错开(以免相互遮挡),在纵深方向上(即拍摄方向,垂直于画面),互相距离大约 10 厘米。

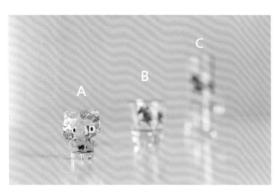

(a) f/2.8, 只有 A 是清晰的

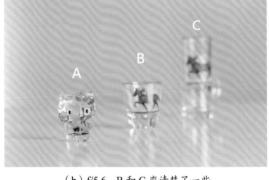

(b) f/5.6, B和C变清楚了一些

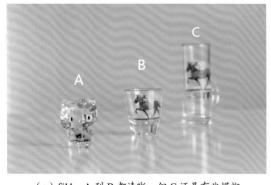

(c) f/11, A 到 B 都清晰, 但 C 还是有些模糊

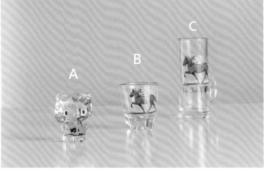

(d) f/32, A、B和C全部都清晰

图 5-1 不同光圈的景深比较

可以看出,这4张照片在纵深方向(拍摄 方向)上的清晰范围大不相同。随着光圈的缩 小,其在纵深方向上的清晰范围是越来越大。

景深是指被摄场景中能在照片上形成清晰影像的景物在纵深方向(即拍摄方向)上的距离范围。例如,在图 5-2 中,假设 A 为对焦点, B 点之前景物的影像都是模糊的, C 点之后景物的影像也都是模糊的,只有 B 到 C 这个范围中景物的影像是清晰的。那么 B 到 C 这个范围(距离)就是景深(也称全景深)。可以用区间 [B, C]来表示。B 和 C 分别称为景深近点

和景深远点。[B, A] 称为前景深, [A, C] 称为后景深。

景深越大(小),有清晰影像的景物范围就越大(小)。景深的大小不仅与镜头的光圈大小密切相关(光圈越大,景深越小),而且还与镜头焦距以及被摄体到相机的距离有关。虽然在图 5-2 中,后景深大概是前景深的两倍,但这并不是普遍的规律。所以,那种广为流传的"为获得最大景深,应该对焦到拍摄范围的靠前 1/3 处"的说法是错误的。

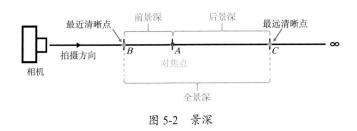

5.2 景深控制

摄影中,经常要采用不同的景深(大小)来表达不同的拍摄意图。有时我们希望只是被摄主体清晰,其余都模糊,有时又会希望整个场景都是清晰的。例如,拍人像经常采用小景深,只让被摄人物清晰,前景和背景都虚化;拍风光往往采用大景深,使远近的景物都清晰。

影响景深的因素有 4 个:光圈、焦距、拍摄距离、画幅。对于给定相机来说,画幅是固定的,所以从理论上说,通过控制前面 3 个参数,就可以得到我们想要的景深。然而,在实际拍摄中,确定焦距和拍摄距离的主要依据是取景和视点。景深往往是在确定拍摄点和构图后才会考虑的。因此,控制景深最主要的方法是改

变光圈大小。

【重要】

- (1) F 值越大(小), 景深越大(小)。 光圈优先拍摄模式就是专门为此设计的。
 - (2) 焦距越短(长),景深越大(小)。
 - (3)拍摄距离越大(小),景深越大(小)。
 - (4)给定相机,获得最大景深的方法:
 - 采用最小光圈、最短焦距、最大拍摄距离。
 - 采用超焦距。
 - 采用景深合成。
 - (5)给定相机,获取最小景深的方法: 采用最大光圈、最长焦距、最小拍摄距离。

5.3 查看或计算景深

1. 取景器上观看

从取景器里看到的景深情况与拍出来的景深经常是不一致的,这是因为为了保证取景器上有足够的亮度,取景时相机会自动把镜头的光圈开到最大(不管你设置的光圈是多少)。不过,高级相机往往设有景深预览按钮,按下这个按钮并保持,就可以在取景器里看到实际的景深效果。

2. 查看照片

对于数码相机,可以在液晶屏上回放所拍的照片,然后通过放大来直接查看景深效果。

3. 利用手机 App 计算

这是在手机上下载并安装专门用于计算景深的 App (例如"景深计算器"App)。拍摄时,输入镜头焦距、光圈 F 值以及拍摄距离,就能立即得到全景深、前景深、后景深以及超焦距等,非常方便。

4. 查看镜头刻度

有的镜头上有景深刻度盘,从中央开始往 两边分别标有 2.8、4、5.6、8、11、16、22 等 刻度(如图 5-3,该镜头省略了 2.8 和 5.6,因 为写不下),它们是光圈 F 值。在完成对焦后,对于当前的 F 值,在景深刻度盘上找到对应的一对刻度,则这对刻度所对应的距离环中的区间就是景深。

在图 5-3 中,光圈是 f/11,在景深刻度盘上找到两个刻度值 11,它们分别所对应的距离为 1.52m(景深近点)和 2.0m(景深远点)。因此,其景深为 [1.52m, 2.0m]。

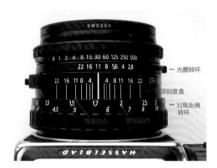

图 5-3 镜头上的景深刻度盘(哈苏 CFE80 镜头)

5. 查看景深表

对于每一种镜头,都可以找到或计算出其 景深表。这种表对于不同的光圈大小和拍摄距 离分别列出了景深。拍摄时根据实际情况现查。 不过这非常麻烦,现在已经很少用。

5.4 超焦距

简称,它是指当把镜头对焦到无 视频讲解 穷远(∞)时景深近点到镜头的 距离。即图 5-4(a)中的 L。这里的景深是 $[L,\infty)$ 。可以看出,此时的景深实际上是前景深,其后景深完全被"浪费"了。

超焦距是"超焦点距离"的

为了得到最大的景深,可以把对焦点改为 B,如图 5-4(b)所示。其中 B 到镜头的距离为 L。这样,景深就会变成(L/2, ∞)。这是把全部景深都用上了。所以,采用超焦距,可以获得

最大景深。

若镜头上有景深刻度,就可以很简单地设置超焦距。只要把距离环上的 % 对准景深刻度上与当前使用光圈 F 值对应的右侧刻度即可。在图 5-5 中,所使用的光圈为 f/16,所以把对焦转环上的 % 对准景深刻度上右侧的 16。在其对称的左侧刻度上,可以查出景深近点的距离为 3.8m。就是说,在拍摄方向上,从距离相机 3.8m 到无穷远的所有景物的影像都是清晰的。如果这个距离还不够近,那么可以把光圈 F 值

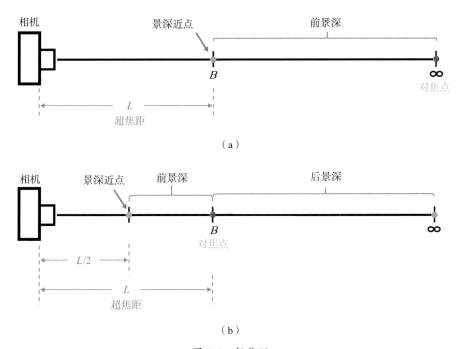

图 5-4 超焦距

设置为更大,然后重复上述设置过程。

超焦距一般只在一些特殊情况下才使用,例如当要求从近距离到无穷远的所有景物都要清晰地表现或者进行记实抓拍的时候。前者可发生于风光摄影中前景很近、远处又有山脉和云彩的时候;对于后者,在设置成超焦距之后,只要被摄主体位于某个距离(景深近点)之外,不用对焦就能保证影像是清晰的。

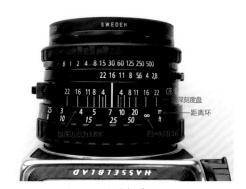

图 5-5 设置超焦距

5.5 景深合成

在某些特定情况下,即使采用超焦距,也可能景深不够。例如风光摄影中,当前景非常近,或者在拍摄带地景的星空或极光的时候,因为星星和极光的光很弱,必须采用大光圈。这时只能采用景深合成的方法。

先来看看图 5-6,这是重新拍的一组,光 圈都是 f/2.8。图 5-6(a)、(b)、(c)分别 是对不同的物品对焦,它们各自只有一个物品 是清晰的,其余两个都是模糊的,景深很小。但是,我们可以分别从图 5-6(a)、(b)、(c)取出 Kitty、中间杯子、右边杯子的清晰影像,然后将它们合

景深合成举例

并起来,就可以得到图 5-6 (d)——它的 3 件物品都是清晰的,这样就获得了一张景深很大的照片,这就是景深合成。

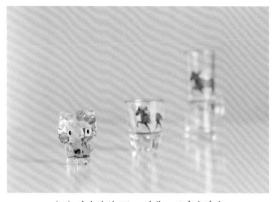

(a) 对左边的 Kitty 对焦,只有它清晰

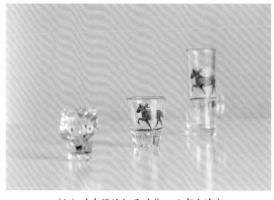

(b) 对中间的杯子对焦, 只有它清晰

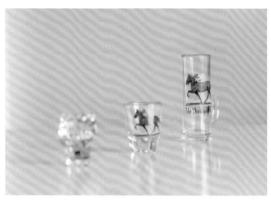

(c) 对右边的杯子对焦, 只有它清晰

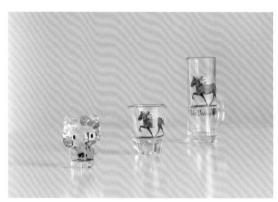

(d) 景深合成的结果: 全都清晰

图 5-6 景深合成

所谓景深合成,就是用同一构图对被摄场 景拍摄多张照片,分别用于重点表现远近不同 的景物(对焦距离不同),以期获得其清晰的 影像。然后在后期处理中,利用软件将这几张 照片重点表现的部分提取出来,合并到一张照 片中,以获得超大的景深。要保证这些区域之 间衔接、过度自然,看不出加工痕迹。

可以看出,这跟曝光合成的情况有些类似, 只是那里合成的照片是不同的曝光量,而这里 则是不同的对焦距离。

【拍摄】用同一构图对被摄场景拍摄多张 照片。这些照片的对焦点或对焦距离不同。

首先要根据光圈的 F 值和所要获得的景深 范围确定需要拍几张?每张的对焦距离是多少 或者对焦点在哪里?要保证这些照片的景深合 起来能覆盖所要获得的景深范围。这时景深计 算 App 就很有用了。

例如,对于 5D4 机身加 16mm 镜头,光圈 f/8,如果要获得 $[0.3m, \infty)$ 的景深,就要拍 3 张,其对焦距离分别为 0.35m、0.7m、10m。如果光圈是 f/2.8,就得拍 7 张: 0.32m、0.38m、0.47m、0.62m、0.93m、1.8m、10m。你可以用景深计算器复核一下,看看这些照片的景深范围是否能全面覆盖 $[0.3m, \infty)$ 。

拍摄时,要先把镜头的对焦模式设为手动,然后把对焦环依次转到上述距离,分别进行拍摄。为了保证后期处理时照片能精确对齐,必须使用三脚架。

然而,还有一个实际问题没有解决,就是 如何让镜头准确地对焦在上述距离上?随身带 一个钢卷尺来量?好像太麻烦了⊜。所以,实 际上,人们往往是用估计的方法。首先估算出 要拍的张数 N,并在心里估摸着把对焦环上与 所要覆盖景深范围对应的弧长分成 N等分,然 后从对焦景深近点开始拍,并且把对焦环每转 过 1/N 弧长,就拍一张,直到拧到头,最后拍 一张。为保险起见,张数 N可以略取大一些, 留出余量。

为了能熟练地操作,平时可以在家练练把 镜头对焦环旋转 1/N 的操作,找找感觉。

如果光圈不是很大(例如 f/8 或更小), 前景不是非常近(例如 lm 以上),就可以估 计一下,也许拍两张就够了:一张对焦前景, 另一张对焦中景(例如 l0m 左右)。如果要求 高一点,再加一张对焦远景,就绰绰有余了。

【后期】

(1) 把用于合成的照片载入后期处理软

件。LR、ACR 或者 Photoshop 都可以。

- (2)对所有照片进行相同的处理,包括 各种调整。
- (3)调用软件的自动合成命令,进行合成。
- (4)把合成出来的照片放大,仔细查验是否成功。因为这些软件有时在拼接时是会从错误的照片中提取影像(位置是对的,但不是最清晰的)。如果画面都很清晰,而且拼得天衣无缝,那就是成功了,合成工作结束。否则,进行下一步。
- (5)进入 Photoshop, 利用蒙版和橡皮擦刷出每张照片的清晰部分, 然后进行合并。

第6章 摄影构图

6.1 摄影构图的概念

视频讲解

摄影构图是指对画面中的构 图元素进行取舍以及对其相互关 系进行处理和安排,最终构成一

幅完美的画面,把拍摄者的意图、感受或情绪充分表达出来。"取舍"是指选择哪些被摄体的影像进入画面,而"对其相互关系进行处理和安排"则是指通过改变视点(相机的位置)或者移动被摄体(如果可能的话)来改变它们在画面中的相互关系,并通过观察和比较做出最佳的安排。

这里,视点是三维空间中的一个点,相对于被摄体来说,视点有三个参数:拍摄距离,拍摄距离,拍摄方位,拍摄高度,如图 6-1 所示。

【重要】

对于动态的被摄体(运动中或者形态处于

变化中),构图还有个时间因素,即要等待最 佳瞬间的出现,就是在被摄体移动到最佳位置 和/或出现最佳形态的那个瞬间,果断地按下 快门。

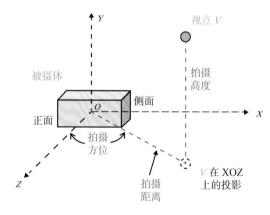

图 6-1 视点

6.2 摄影构图的基本要求

创作一幅摄影作品,首先要有个主题。构图是为表现这个主题服务的,主体是主题思想 个角的体现者,一定要醒目和突出。所以构图至少要做到以下两点。

- (1) 突出主体;
- (2)正确处理好主体、陪体和环境的关系。 陪体和环境的作用是烘托主体和主题。

进行构图时,可以安排和调整的主要有以 下几个方面。

- (1)主体在画面中的位置:可利用黄金分割等规则。
 - (2) 拍摄距离: 靠近或离开主体。

- (3)拍摄方位:绕主体转一圈,看看哪个角度最好。
- (4)拍摄高度:改变相机的高度,看看 从什么高度拍摄最合适。
 - (5)透视、空间深度的处理。
 - (6)光线、影调的处理。
 - (7)色彩的搭配。
 - (8)清晰与模糊程度。
 - (9)点、线、面的提炼与应用。 摄影构图的基本要求如下。

(1) 简洁。

摄影是减法的艺术, 所以画面要简洁。与

主题无关、不必要的景物要设法排除到画面之外。实在无法避开的,可以用虚化、影调处理等手段使其影像弱化或消失。

当然,在风光摄影中,这条要求并不完全适用,画面并不是越简洁越好。大风光摄影中的场景可能包含很多被摄体。这时,就需要充分发挥拍摄者的构图能力,用某个"主调"把这些构图元素组织起来,就像谱写交响曲那样。

(2)完整。

被摄体在画面中必须给人以完整的视觉印象。特别是主体。所以,被摄体,特别是引人

注目的被摄体,如果在画面边沿被裁切,是不可接受的。

(3)稳定。

画面中的被摄体在视觉上要给人以均衡稳定的感觉,除非是有意为了表现某种特殊效果。 画面的均衡与各被摄体的重量有关,这种重量 是指被摄体在观看者感觉中的心理重量。

例如,图 6-2 中,右下角的那两块冰在画面的稳定性方面起了很大的作用。少了它们,画面的重心就会往左倾斜。

图 6-2 格林兰岛浮冰 詹姆斯摄

6.3 寻找最佳视点

在确定了被摄主体之后,拍摄者首先要做的是针对被摄体寻找一个最佳视点,使得拍摄者在这个位置朝被摄体看过去,能获得最佳的取景与构图。通过改变视点,能获得完全不同的构图。

视点包括三个要素:拍摄距离,拍摄方位, 拍摄高度,这三者称为选择拍摄点的三要素或 取景三要素。

拍摄点的选择在摄影中非常重要,它直接 影响构图的优劣。拍摄者一定要通过改变上述 三要素来观察和对比不同的取景和构图效果, 并据此选取最佳视点。

【提示】

在风光摄影中,踩点非常重要。就是到景 区或者景点附近走走,寻找最佳拍摄点。在这 个过程中,还要通过预想在各种角度光线下的 拍摄效果来确定最佳拍摄时间。有的适合于日 出时分或上午拍摄,而有的则适合在日落时分 或下午拍摄。

6.3.1 拍摄距离与景别

拍摄距离是指拍摄点到被摄体的距离。从图 6-3 可以看出,在镜头焦距不变的情况下,拍摄距离越小,进入取景框中的景物范围(简称取景范围)越小,主体所占的位置越大,因而就愈发突出和显眼。

图 6-3 不同拍摄距离的取景范围

虽然初学者最容易犯的构图错误是主体太小,不够突出。甚至有摄影家说"如果你拍得不够好,那是因为你靠得不够近""近点,再近点",但并不是所有好照片都要让主体占据很大画面的。

那么,应根据什么来确定主体的影像应该 是多大呢?除了要强调突出主体外,还要充分 考虑应表现多少环境信息。这要根据主题以及 你要重点表现的内容来确定。例如,图 6-5 重 点表现的是雪山下的桃花村,而图 6-11 重点表 现的则是雪山本身。

根据取景范围的不同,可以把画面中的场景分为:远景、全景、中景、近景、特写。一般称之为景别。

【提示】

如果是用定焦镜头,改变景别只能通过改变拍摄距离来实现,这要靠拍摄者步行或乘坐交通工具,比较麻烦。若是用变焦镜头,则通过改变焦距即可实现。不过,需要注意的是,两种方法表现出来的照片空间透视感有很大区别。

◆ 全景

全景是把所要表现的场景中的所有景物都恰到好处地展现在画面中,能充分反映其全貌。全景照片中,人、景、物在画面中占有合适的面积,能够交代清楚人物和环境的基本特征及其相互关系。图 6-4 和图 6-5 是两个例子。拍全景一般要用广角镜头。

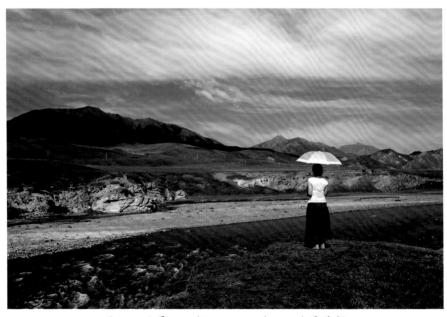

图 6-4 全景 (f/11, 16mm) 张晨曦摄

【提示】

这个概念与有的相机中的 "全景" 拍摄模式不同,后者特指相机在拍摄者 按住快门后,能自动连续拍摄多张照片, 然后在机内自动拼接为一张宽幅照片。

◆ 远景

远景是指从远处拍摄景物,画面中 有广阔的空间范围。人和物在画面中所 占的面积很小。图 6-6 是一张远景照片。

远景主要用于表现空间的广袤、环境的概貌特征或某种氛围等,特别适用 于宽广大场景的表现。拍摄远景应该用 广角或超广角镜头。

◆ 中景

中景是指从较近距离(相机与主体的距离)拍摄所得到的画面。以成年人的人体来衡量,是指膝部以上,能展示大半身(图 6-7)。如果是拍摄景物,则是指包括其主要部分的大部分。

中景适合用来表现人与人以及人与 景物之间的关系。中景是比较中庸的景 别,场景不大不小,适合于表现情节。 既能够交代人物的动作姿态,又能看到 人物的神态表情。

◆ 近景

近景是指近距离拍摄所得到的画面。 对于人物来说,是指成年人胸部以上的部分,如图 6-8 所示。如果是拍摄风光,则 是只包括被摄场景的主要部分,图 6-9 是 雪山的近景照片。

近景主要用于表现人物的神态、表情和细节,或用于表现景物的局部特征,包括形状纹理、质感、层次等细节。与人眼的正常视觉范围相比,近景给人以"放大"的感受,就是让观看者"凑近"看主体。

图 6-5 全景

(f/8, 36mm)

柳叶刀摄

图 6-6 远景

(f/5.6, 21mm)

柳叶刀摄

图 6-7 中景 (f/1.4, 50mm) 张晨曦摄

图 6-8 人物近景 (f/1.4,50mm) 张晨曦摄

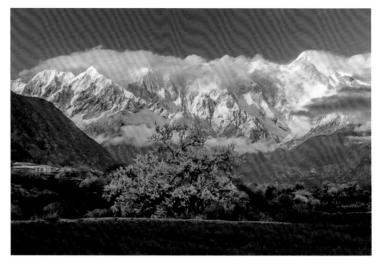

图 6-9 雪山近景 (f/8) 柳叶刀摄

◆ 特写

特写是指拍摄距离很近或用长焦镜头拍摄的画面。只摄取人物或景物的某些局部,表现其细节,例如图 6-10 是花芯的特写,图 6-11 是雪山的特写。特写能很好地表现我们人眼看不到的细节,被摄体及其细节被放大了很多。微小物体的特写常用微距镜头拍摄。

可以看出,人物的景别范围与风光的景别 范围是不同的。实际拍摄中,要灵活地应用上 述 5 种景别。一般来说,拍风光用全景和远景 比较多,拍人物和环境人像用全景和中景比较 多,拍人像用中景和近景比较多,拍花卉用近 景和特写比较多。拍昆虫、小物件等用特写比 较多。

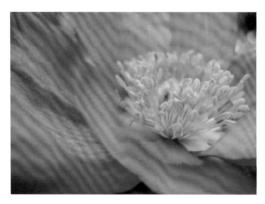

图 6-10 虞美人花芯

(f/2.8)

张晨曦摄

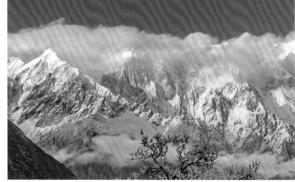

图 6-11 雪山特写

(f/8)

柳叶刀摄

6.3.2 拍摄方位

拍摄方位是指在同一水平面上拍摄方向与 被摄主体正面的夹角。主要有正面方位,斜侧

面方位,侧面方位,后侧面方位以及背面方位,如图 6-12 所示。图 6-12 中只画出了右侧的情况,左侧的情况与之对称。

◆ 正面方位

正面方位是指相机正对着被摄体的正面拍 摄。图 6-13 是一个例子。

正面方位有以下特点。

- (1)表现被摄体的主要特征。因为正面 是人或者物体特征最突出的一面。
 - (2) 拍摄人物可展现其面部表情、神态等。
 - (3) 让被摄体直面观众。
 - (4)表现对称美。
- (5)适合表现安静、平稳、庄重、严肃的主题。
- (6)缺乏立体感和空间透视感,并且有时会显得呆板。

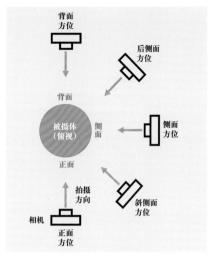

图 6-12 拍摄方位

图 6-13 布达拉宫正面照

(f/8, 28mm)

师造化摄

◆ 侧面方位

侧面方位是从被摄体的正侧面(包括左侧面和右侧面)进行拍摄,用于表现被摄体的侧面特征,勾勒其轮廓线。

侧面方位有以下特点:

- (1)表现侧面特征。许多物体的外形和 轮廓只有从侧面看才最富有特征。如轮船、自 行车等。
- (2)能很好地表现人或事物的动作姿态。 被摄体在运动时最富有特征的线条一般是展现

在侧面。这是因为其运动的方向往往是在正面的方向上。侧面拍摄方向正好与之垂直。

- (3)有利于表现运动的方向性以及运动 体在运动方向上的前后关系及距离。
 - (4)追拍法常选用这个角度。

◆ 斜侧面方位

斜侧面方位是指介于正面和侧面角度之间的方位。从这个方位既能看到被摄体的正面, 又能看到其侧面,所以能很好地表现其立体感和空间感(例如图 6-14)。其特点如下:

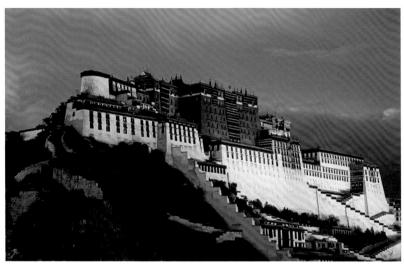

图 6-14 左斜侧面方位拍摄效果

(f/11) 郭逸华摄

- (1)可以弥补正面和侧面方位的画面呆板、平面化的不足。
- (2)拍摄人像既能表现面部正面的特征, 又能表现面部的凹凸起伏和轮廓特点。是常用 的一个角度。
- (3)有利于突出表现物体中的斜侧面的某一局部。特别是应用广角镜头时,让这一部分离镜头最近,则其两侧的景物会随着与镜头距离的增加而迅速地变小,形成明显的大小对比。

◆ 后侧面方位

后侧面方位是指介于背面和侧面角度之间的方位。从这个角度能同时拍到背面和侧面。 它与斜侧面有些类似,区别在于它用背面代替 了正面。显然,这种角度是重点表现背面和侧 面的特征。

◆ 背面方位

背面方位是指相机正对着被摄体的背面拍摄,表现背面特征。例如图 6-15。这个角度虽然用得较少,但如果拍得好,往往能产生特别好的效果。它有以下特点。

(1)人的背影有时是一个富有深刻含义 和很大想象空间的影像。有些人的背影很美。

- (2)能将人物和他们所关注的对象表现 在同一个画面上,看到他们所面对的人或事, 并产生较强的参与感。
- (3)有的景物背面更有特征或者更美, 背面方位才能更好地表现。

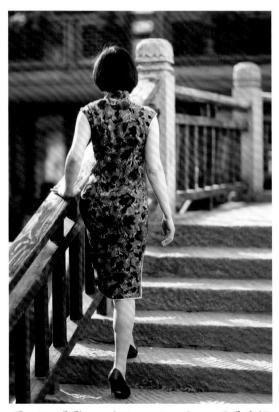

图 6-15 背影

(f/1.4, 85mm)

张晨曦摄

6.3.3 拍摄高度

拍摄高度是指相机相对于被摄体几何中心的高度。根据这个高度的不同,把拍摄角度分为3种:平角度拍摄,仰角度拍摄和俯角度拍摄。

◆ 平角度拍摄

平角度拍摄是指相机与被摄体中心的高度相同,呈水平角度拍摄。这个角度拍出的照片,符合人的视觉习惯,给人以客观、真实、自然、亲切的感觉。缺点是比较一般化,缺乏新意。图 6-13 ~图 6-15 是平角度拍摄的。

有一些照片必须采用这个角度,如证件照、 正式场合的合影照等。

◆ 仰角度拍摄

仰角度拍摄是指相机低于被摄体、从下往 上拍摄(镜头朝上)。当站在地面上拍摄高 大垂直的景物全貌时,自然就是仰角度拍摄

图 6-16 仰角度拍摄 (f/5.6) 张晨曦摄

(图 6-16); 若采用平角度拍摄,拍摄者就得升到半空中去了。仰角度拍摄可用于强化表现被摄体的高大宏伟,特别是当用广角近距离拍摄时,能很大程度地夸大其高大形象。在体育、舞台摄影中,为了表现(夸大)人物跳跃的高度,往往采用低机位仰角度拍摄。

不过, 仰角度拍摄要注意避免出现严重变 形的情况。

◆ 俯角度拍摄

俯角度拍摄是指相机的位置高于被摄体, 从上往下拍摄(镜头朝下),特别适合于拍摄 大场景,展示规模和宏大气势。

登高望远,在高处俯拍有利于展现空间和 层次,可以将远近景物充分展开(平角度拍摄 时它们可能是重叠到一起)。很适合于拍摄山 峦、梯田、河流、阅兵式、大型集会等,如图 6-17 和图 6-18 所示。

图 6-17 兴化油菜花 (俯角度拍摄) 张晨曦摄

图 6-18 大堡礁 (俯角度拍摄) 乔龙泉摄

6.4 黄金分割

黄金分割是构图常用的一个 美学法则, 要熟练掌握并在拍摄

视频讲解 时灵活应用。最常用的"三分法 构图"可以看成是黄金分割的一种简化和近似。

◆ 黄金分割的概念

黄金分割是一个普遍适用的美学法则。 将一条线段 ab 分为不同长短的两段: ac 和 cb, 如图 6-19 所示。

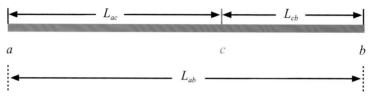

图 6-19 黄金分割

用 L 表示线段的长度,如果

 $L_{cb}: L_{ac} = L_{ac}: L_{ab} = 1: 1.618 = 0.618$ 中,还被称为黄金律、黄金比。

黄金分割的数学之美,我们可能一下子很 觉到的。现实中的例子很多,例如:人体上半 身长度与下半身长度的比, 大多数门窗的宽长 之比都接近于 0.6 ~ 0.7; 显示屏以及长方形 照片的短边与长边的比,比较多的都是2:3、 3:4、5:7等,近似于黄金分割的比例。

◆ 黄金分割在构图中的应用(三分 法构图)

"三分法构图"是把画面的横向和纵向都分

为三等分,如图 6-20 所示。A、B、C、D4 个交 错点成为最佳的视觉中心。把主体安排在这些位 则称这是对线段 ab 的黄金分割。在造型艺术 置上(图 6-21),就最能吸引观看者的视线,在 形式上也是接近最美的(分割比例为 0.667)。

画面中的地平线或者横长条形的主体最好 难体会到。但它在造型中的美还是比较容易察 是安排在靠近 EF 或 GH 的位置,明显的垂直 分界线或者竖长条形的主体则最好安排在靠近

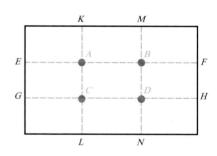

图 6-20 三分法分割

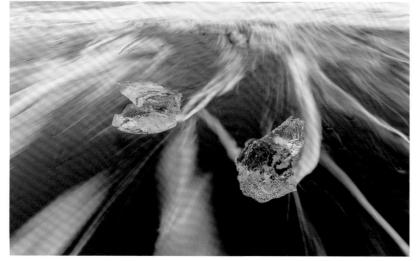

图 6-21 蓝冰钻石(冰岛) (f/22, 0.8s, 19mm) 张晨曦摄

KL 和 MN 的位置,如图 6-22 和图 6-23 所示。

三分法构图也称为井字构图或九宫格构图,因为图 6-20 中的分割线很像"井"字,而整个图则很像中国的九宫格。

【提示】

地平线是指户外地面或水面与天空的交界

线。在采用三分法构图时,常把地平线放到 EF 或 GH 的位置,分别称为放在上三分之一和下三分之一。前者重点表现地面上的景物,后者适用于天空很精彩的情况,并能使画面显得更加辽阔。

图 6-22 青海湖畔 (f/16, 200mm) 张晨曦摄

图 6-23 灯塔 (f/8, 70mm) 邓宽摄

6.5 画面的构成

6.5.1 主体 / 陪体 / 前景 / 背景

视频讲解

根据被摄体在画面中所起的作用,可以将之分为4种:主体、

陪体、前景、背景。其中前景和背景合起来称为环境。主体是表达摄影作品主题的主要对象,陪体是陪衬和烘托主体的对象,环境则是对被摄体所处的环境(包括地点、时间等)给出交代。前景是位于主体前面的环境,背景是位于主体后面的环境。

图 6-24 是一个例子。其中前面的人和小船一起构成主体,后面的人和小船一起构成陪体。 背景则是远处的竹林和桂林特有的山峦。

6.5.2 主体和视觉中心

主体是表达主题思想的主要对象,可以是 人,也可以是事物;可以是单个对象,也可以 是一组群体。主体的选择是摄影中非常重要的 一个步骤,要选择最能表现主题思想的主体。

图 6-24 梦幻漓江 (f/16) 张晨曦摄

如果主体的姿态是随时间变化的, 例如正在撒 网的渔夫或者特技表演中的飞机,那么就要等 待最能表现主题思想、最美的姿态出现,并在 这一瞬间果断地按下快门(实拍中往往要有些 提前量)。

【提示】

可以利用相机的连拍功能连续拍下一连串 画面, 然后从中挑选。

在画面中, 主体应占据显著位置, 突出、 醒目,最吸引观看者的视线。

当观看者观看一幅画面时, 常常会把注意 力集中在画面中某个他最感兴趣的地方, 那儿 给他的印象最深刻,最吸引他的视线,是视线 最终停留的地方。我们把这个地方称为画面的 视觉中心。

在大多数情况下, 要把主体安排在画面的

视觉中心的位置上,从而突出主体。画面也更 有美感。但是,有时画面中表现的是一个场景, 整个场景都是主体,没有形成一个视觉中心。 这种情况下,观看者的视线就没有停留的地方。 往这个场景里加一个小小的趣味点, 例如一个 人, 画面就活了。例如图 6-25。

在构图上,把主体和视觉中心安排在与黄 金分割相符合的点或线上, 在形式上最符合美 学法则。因此,可以把三分法构图作为安排主 体和趣味中心的重要规则。

【提示】

一般来说,把主体安排在画面中央,会显 得呆板和乏味。但是, 如果要表现对称或者主 体的影像接近占满整个画面, 那么这也许就是 不二的选择。

图 6-25 贡嘎山子梅垭口

6.5.3 常用突出主体的方法

◆ 计主体的影像足够大

如果主体的影像太小,容易被淹没在环境 中,难以引人注目。这是很多初学者容易犯的

阿戈 摄 (f/16, 20mm)

错误。因此, 让主体的影像足够大, 是构图时 首先要做到的。那么,问题来了,到底多大才 合适呢?这要看主题的需要以及构图和造型手 段是否能把主体突显出来。主体太大,虽然肯 定会引人注目, 但会减少甚至丢失环境信息,

削弱画面的空间感,对表现气氛和意境不利。 所以一般不能太大。例如,图 6-26 重点表现 了建筑群本身,但画面太满,感觉没呼吸的 空间。

当然,有的时候,就是要采用近景或特写,让主体充满整个画面,以产生更大的视觉冲击力。

◆ 让主体成为视觉中心

主体成为视觉中心,能让观看者一眼就看见主体,并把视线和注意力都集中在主体上。这样主体就能给他以深刻的印象,并产生很好的视觉效果。例如,图 6-21 中的两个冰块,图 6-23 中的灯塔,图 6-24 中的位于左下 1/3 处的"人+小船",等等。而图 6-22 中则缺一个视觉趣味点,如果下方油菜花里有个穿红衣服的"人"或者中间湖里有一只小帆船,那就大不一样了。

◆ 利用引导线

利用引导线把观看者的视线引向主体,是 最直接、同时又最隐含的突出主体的方法。之 所以说它最隐含,是因为有些引导线是很美的 带有曲折的曲线,让观看者的视线有一个沿着 曲线从画面的边沿往画面深处游走、浏览和欣 赏的过程,最后停留在主体上。丰富了观看者 的视觉体验和心灵感受的过程,使得画面更加 耐看。这些引导线可以是明确的线条,也可以 是隐含在景物中的。拍摄者要有敏锐的眼光, 善于发现这样的线条。

在图 6-27 中,海浪拉丝形成的线条造型很美,并把观看者的视线迂回、逐级地引向初升的太阳。天空放射型的光芒则是从上方边界汇聚到太阳,从而把视线留在了太阳附近。

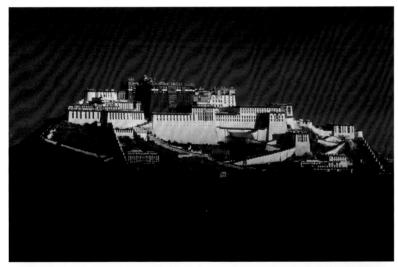

图 6-26 布达拉宫 张晨曦 摄

图 6-27 海边晨景 (f/11, 0.8s) 师造化摄

◆ 利用对比

对比是指把具有明显差异、矛盾和对立的 双方安排在一起,进行对照比较的表现手法。 通过对比,让主体与画面的其余部分形成鲜明 的对照,从而把主体彰显出来。

对比的形式主要有:

- (1)形体对比。例如动与静、虚与实、 高与矮、仰与俯等。
 - (2)影调对比。
- (3)色调对比。图 6-28 中,峰顶上的金 黄色暖调与其余部分的蓝色冷调形成鲜明的 对比。

图 6-28 珠穆朗玛峰

(f/2.8, 200mm, 冷暖色调对比)

柳叶刀摄

◆ 利用透视

因为透视的关系,画面中的景物具有近大远小的特点。广角镜头具有放大这种效果的能力。让镜头尽可能靠近主体,效果会非常明显,

从而使主体显得非常高大,其他景物则显得渺小,从而有效地突出主体。在图 6-29 中,两边的雕塑实物是一样大的,但透视效果使得近处的景物看起来大很多。

图 6-29 透视效果 (引自《张益富摄影教程》第二版[11])

6.5.4 陪体

陪体是用于陪衬主体的对象,可以是人, 也可以是事物。与主体有密切联系,帮助表现 主题思想。

光有主体而没有陪体, 画面容易显得单调、 缺乏趣味性。因此需要陪体来陪衬。"红花还 需绿叶扶持",讲的就是这个道理。

此外, 陪体还往往具有均衡画面的作用。 而均衡是构图中要遵循的重要法则之一。

在图 6-24 中, 后面的"人+小船"构成陪 体。其造型与主体相似, 但又比主体小, 与主 体形成呼应,是理想的陪体。

构图时,要处理好陪体与主体的关系。陪 体是用来衬托主体的, 在大小、色彩、明暗、 清晰度等方面,不能与主体"平起平坐",更 不能喧宾夺主。

6.5.5 前景

前景是指位于主体前面、最靠近相机的景 物。构图时, 选择合适的前景非常重要。巧妙 地利用前景,能使画面更美、更富有表现力。

因此要给予足够的重视。

常见的前景有拱门、建筑物的一部分、树 木、花草、石头、标志性的景物等。其作用主 要有3个:

- (1) 表现空间感和层次感,增加画面的 纵深感。
- (2) 起装饰作用,增加画面的美感,并 与主体形成对比或呼应。
- (3) 近距离拍摄前景,把细节放大,突 出质感, 能帮助表现主题。

前景的位置最常见的是在画面的下方,不 讨,上方、左边、右边以及4个角等也是可以的。 前景要安排得当,不能抢了主体的风头。另外, 起装饰作用的前景在造型上应该是优美的。

图 6-30 中的前景为冰块。

【重要】

在风光摄影中,前景尤其重要。利用前景, 能将场景中的元素联系到一起, 使画面更加耐 看,并能将观看者的视线从前景引向画面深处。

初学者在练习拍摄时,要有意多多练习找 前景。

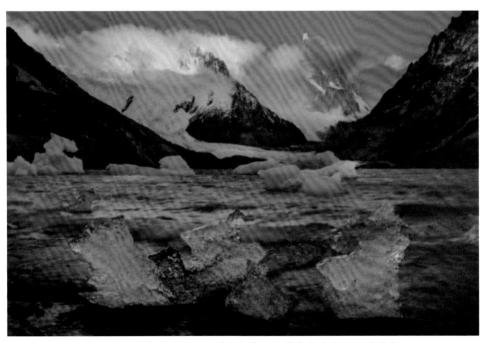

图 6-30 燃烧的冰湖 (3张景深+曝光合成)

云漫 摄

6.5.6 背景

背景是指位于主体后面、除了陪体以外的 环境,用于衬托主体,传达地点、季节、时间、 氛围等信息。对背景的处理也是创作中很关键 的一步。对于需要的背景,应予以保留甚至强 调(如增加清晰度),对于关系不大或起干扰 作用的背景,则应避开或进行简化处理。

这里,"避开"可以通过改变拍摄距离、 拍摄方位、拍摄高度、镜头焦距等多方面来实 现。要尝试从各种视点来观察是否能避开。"简 化处理"则往往是通过采用大光圈虚化和影调 处理等方法来实现。这里的影调处理是指通过 压暗或者提高其亮度,削弱其影像的可见性。

◆ 避开不想要的背景

常用方法有以下4种。

- (1)把背景中不想要的景物移开。这在室内拍摄时经常使用,一般都要把主体后的杂乱物品移走或者整理一番。
- (2)如果主体是可以移动的,则移动之, 从而改变取景,避开背景中不想要的部分。例 如拍摄花卉,可以移动花盆;拍摄人物,可以 让人向前后左右移动一下。主体位置发生了变 化,取景也就不同了,背景也会跟着变化。

- (3)通过以下两种涂径改变背景。
- 改变拍摄方位;
- 改变拍摄高度。
- (4)通过以下两种途径缩小背景范围。
- 减少主体与背景的距离;
- 用更长(焦距)的镜头。

用长焦拍摄,可以减小取景框中背景区域的大小,从而更方便于选取所需要的背景,避 开不想要的背景。特别是,当要把一小片区域 (例如绿草地或阴影区域等)放大为整个背景时,就更应该用长焦。

◆ 把主体从背景中衬托出来

主体与背景要在不同的层次上,且层次分明,这样才能突出主体。具体方法如下。

- (1)影调对比。浅色主体、深色背景 (图 6-31);或者深色主体、浅色背景。如果 主体有亮有暗,背景也应有亮与暗,用背景中 的暗(亮)部去衬托主体的亮(暗)部。
- (2)色彩对比。主体与背景应在颜色上 形成明显的对比。
- (3) 虚实对比。对焦主体,并用大光圈 虚化背景(图 6-32)。
 - (4) 采用简单的背景(图 6-33)。

图 6-31 虞美人 (f/2.8, 1/1000s, 100mm) 张晨曦摄

图 6-32 柳条 (f/1.4, 50mm) 张晨曦摄

图 6-33 维克教堂(冰岛) (f/5, 100mm) 张晨曦摄

视频讲解

6.6 构图的元素

摄影构图的元素是指形成画 面的视觉元素,影像由这些元素 组成。拍摄者要充分了解和熟悉

这些元素,在拍摄中要善于发现和提炼这些元素,并以最美的形式构成一幅好画面。

摄影构图的元素主要有 6 个:点、线、面、形状、体积、空白。图 6-34 中,除了空白,其他元素都有了。

◆点

"点"是指画面中呈点状的被摄体,或者那些并非真正呈点状,但在构图时被当作"点"来对待的被摄体(影像比较小)。这些点状被摄体,有时就是画面中的主体,并成为画面的视觉中心;有时则并非主体,而只是作为一种视觉元素,起到均衡画面的作用。

图 6-34 希望的田野

(f/8, 300mm)

李琼 摄

虽然"点"比较小,但有时却能起到画龙 点睛的作用, "点亮"画面。

例如图 6-35、中间那个点(太阳)及其周 围漂亮的星芒是画面的亮点。有了它,画面一 下子就活了。否则, 画面的吸引力会大打折扣。

在风光摄影中,星芒往往是一个加分的元 素。漂亮的星芒会给画面增色很多, 创作中要 尽量加以利用。产生星芒要有以下3个条件:

- (1) 有比较强的点光源(例如太阳或者 灯泡),其光线从一个孔洞或缝隙中照射过来, 或者挨着某个物体的边沿照射过来。在后一种 情况下,星芒只有一半。
 - (2) 逆光拍摄。
 - (3) 光圈 F 值比较大(例如, f/16 及以上)。

◆ 线

"线"包括三种类型:

(1) 明确的线条,如图 6-36 所示。

图 6-35 都市晨光 (f/25, 19mm) 甄琦摄

◆ 面

"面"是指画面中连续的具有同一"属性" 的区域,该区域中没有任何的分隔线。例如一 个桌面,一块草地,一个池塘等。图 6-37 中, 有6个面,5条线和1个大"点"。

有时候画面中"点""线""面"都存在, 而有时, 画面主要由许多"面"组成。每个"面" 都具有自己的形状,给观者以不同的视觉感受。 它们相互结合在一起,组成一幅摄影画面。

- (2) 隐含的线条。例如:景物有规则排 列所形成的线条。
- (3)抽象的线条。例如:视线、运动方 向延长线。

人的视线往往会沿着线条移动, 因而线条 是画面中最活跃的元素之一。不同的线条形态 具有寓意性和抒情性。线条的曲直、长短、疏密、 粗细、位置、方向等的不同决定着其在构图中 的作用也不同。其中,把观看者的视线引向主 体是用得最多的套路。

在日常生活中,由于人们对某些物体的线 条结构积累了深刻的印象和感受, 因此, 一看 到某种类型的线条结构,就会产生相应的联想。 例如:水平线表现平稳,暗示宁静和安详:垂 直线表现崇高,暗示坚定、雄壮和抗争;曲线 表现优美、和谐、迂回;斜线表现不稳定、富 有动感; 汇聚的线条表现深度和空间。图 6-36 的线条具有节奏感。

图 6-36 线条的节奏感 张晨曦摄

构图就是要通过对"点""线""面" 的合理和艺术化的安排和表现,来有效地表达 主题。

【提示】

"点、线、面"三者的关系:

- (1)有规则排列的"点"可以形成"线";
- (2) 闭合的"线"构成"面";
- (3) "面"与"面"的交界是"线";
- (4) 近看是"面",远看(足够远)则 是"点"或"线"。

图 6-37 曲线和面 张晨曦摄

◆ 形状

形状是指被摄体本身所具有的外形特征, 是我们眼睛最先能把握到的基本特征之一。当 被摄主体的形状具有明显的特点时,它必将对 整幅画面构图的形式产生显著的影响。因此它 是画面组织中非常重要的元素。表现好被摄体 的外形特征,是构图的重要任务之一。

形状是由被摄体的轮廓线或者界线包围而 成的,具有面的特征。通过改变视点和镜头焦 距,可以得到不同的形状(除非它是完全对称的)。要寻找最佳的视点。

为了突出被摄体的平面形状,常采用剪影的方式来表现形体。图 6-38 用剪影定格了一个武者隔空击掌的动作(假装的)。剪影强调了被摄景物的轮廓,削弱或者消除了被摄景物的具体细节和色彩,从而突出地表现其平面形状。从侧面拍摄,很好地表现了其动作和身体姿态。

拍摄剪影的常用方法是以高亮的景物作为背景(例如天空或者白墙),然后按背景曝光。

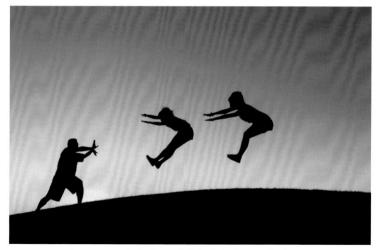

图 6-38 隔空击掌 (手机拍摄) 郭素玉摄

图 6-39 世博会挪威馆 (f/11) 张晨曦摄

图 6-40 早春三月 (手机拍摄) 李殊 摄

◆ 体积

有时,为了表现主体的厚重感,要将 其体积表现出来。这是要表现其三维特征 了,可以通过影调来实现。有了阴影和明 暗变化,其体积感就显现出来了。图 6-39 是一个例子。有的优秀摄影作品,为了加 强表现主体的厚重、久远、沧桑等感觉, 都采用了增强主体体积感的方法。

◆ 画面空白

画面空白是指画面中没有影像的部分,有两种情况:

- (1) 亮的、白的空白;
- (2)暗的、黑的空白。

烟、云、雾、水、天因其浅淡接近白 色,通常也被看作画面的空白。绘画中, 有"画留三分空,生气随之发"的说法, 摄影画面也是如此,也讲究留白。

画面空白具有衬托主体的作用,在主体四周留出些空白,能使主体更加突出。 画面空白还具有刻画意境、渲染气氛的作用(图 6-40 和图 2-13)。恰当的空白能激发观看者更多的想象,使其去领悟作品的意境。如果运用得当,能达到"无画处皆成妙境"的效果。特别是在风光摄影中更是如此。

在构图时,一般在人物视线的前方要 留出一定的空间,对于运动的主体,也是 要在其运动方向的前方留出一定的空间, 而且这个空间应大于主体后面的空间。 2:1是比较合适的比例。

6.7 摄影构图的形式法则

在形式上,摄影构图要遵从 视频讲解 以下形式(美)法则。

- (1)均衡和稳定。
- (2) 对比。
- (3) 多样统一。
- (4)呼应。
- (5) 重复与渐变。

6.7.1 均衡和稳定

均衡是指画面左右两边景物的"重量"是接近相等的,给人以平衡、安定和完整的感觉。这里的"重量"是指视觉上的重量,即各景物给观看者的视觉刺激所形成的心理和价值观上感觉的大小。例如图 6-2 中,右下角的那两块冰块起了很好的平衡作用。少了它们,画面会显得左重右轻。在视觉重量方面,一般有以下规律。

- (1)处于引人注目位置的景物重,反之轻。
- (2) 有生命的景物重, 无生命的景物轻。
- (3) 动的景物重,静止的景物轻。
- (4)深色影调比浅色影调重,但低调照 片中的白色重。
 - (5) 暖色重,冷色轻。
 - (6) 色彩纯度高的重, 反之轻。
 - (7)轮廓清晰的重,轮廓虚糊的轻。
 - (8) 近景重,远景轻。

然而,只有均衡还不够,画面中还要"横 是横,竖是竖",才会稳定。即水平线(地平线) 要水平(跟画面的上下边平行),垂直线(如 电线杆、建筑的垂直墙沿)要垂直(跟画面的 左右边平行)。稳定还要求画面遵循上轻下重, 上小下大的规则。

对称是一种形式上完美的均衡,是指左右两边的景物成镜像关系(图 6-41)。对称有均匀、整齐、庄重、完美的美感,但有时显得单调、呆板。对称构图一般采用二分法构图,把画面

分成左右对称的两半。

除了左右对称,还有上下对称。最常见的 是景物及其倒影。倒影往往能使画面构图更完 美,内容更丰富,表现力更强。图 6-42 是个例 子,洁白的雪山及夜空中的圆月和星星在镜面 般的湖面上形成倒影,构成完美的画面。这里 也采用了二分法构图,把水平线放在了中央。

图 6-41 对称构图 (f/7.1, 12mm) 张光启摄

图 6-42 雪山倒影 (f/4.5, 30s, 22mm, 月亮后 期合成) 阿戈摄

【重要】

拍倒影不一定要有湖或者池塘,实际上, 只要有一小滩水(例如澡盆面积大小),就能 拍出很好的倒影,只是你必须把相机放到最贴近水面的位置。显然,你的三脚架必须是没有中轴或者能拆掉中轴的,或者改用那种 20cm 左右高度的小三脚架;相机最好有翻转屏或者用直角取景器,否则你会很累的。当然,如果不具备这些条件,就只好趴在地上手持拍摄。实在不行,就干脆改用手机拍摄。其实这个时候用手机是最方便的了,把手机的摄像头朝下,可以非常贴近水面。

6.7.2 对比

对比是指把矛盾和对立的双方安排在一起,

通过其冲突来达到某种表现意图的手法。例如: 矛与盾、动与静、红与绿、疏与密等。它强调 各要素的彼此不同性质,能给观看者以强烈的 视觉刺激,并可能引发联想和思考。这是因为 我们的世界就是由许许多多对立统一体构成的。

对比的形式主要有形体对比、影调对比、 色彩对比。

◆ 形体对比

形体对比是指用形体上的不同进行对比。 例如直线与曲线、动与静(图 6-43)、大与小、 虚与实(图 6-44)、仰与俯的对比等。

图 6-43 动与静的对比 (f/2.8, 1/15s) 张晨曦摄

图 6-44 虚与实的对比 (f/2.8, 100mm) 张晨曦摄

◆ 影调对比

影调对比是指用画面的影调来形成对比, 亮部与暗部的光比越大,区域面积相差越大, 对比就越强烈。而渐变影调变化则是比较弱的 对比。图 6-45 具有很强的影调对比和动静对比, 表现出了巨大的冲突,形成了一种魔幻的感觉。

◆ 色彩对比

根据色彩的三要素可分为色相对比、明度对比和纯度对比。色相对比又可分为同色系对比、近似色对比以及对比色对比。同色系对比

是指色相相同、明度或纯度不同的对比;近似 色对比是指含有共同成分的近似色的对比,例 如青色与蓝色的对比;对比色对比是指两种不 含共同成分的色相的对比,例如红与蓝。

【重要】

不管是上面三种对比中的哪一种,对比的 双方都不能势均力敌,而应是一方为主导,并 与主题的表现是一致的。鲜明而单纯的色彩在 进行对比时,面积不宜过大,否则容易使观看 者产生视觉疲劳。

图 6-45 黑岩角海景 (深圳)

(f/16, 30s, 17mm, ND64+GND0.9)

阿戈摄

6.7.3 呼应

呼应是指被摄人物景物之间的配合关系。这种呼应可以是人与人之间的,也可以 是人与景物之间的,还可以是景物与景物之 间的。呼应的形式多种多样,既可以是具象 上直观的相似(如外形、颜色、运动状态、动作等),也可以是抽象的某些方面的相似或共鸣(难以言表),还可以是他们之间的交互,如视线等。

图 6-46 反映了一对父子之间的呼应。

图 6-46 父子俩

(f/2.5, 1/640s, 50mm)

张晨曦摄

6.7.4 多样统一

多样是指有多种样式,有变化,统一是指协调、单一、完整、不矛盾。有变化不统一,会显得繁杂凌乱;而只有统一无变化又会显得单调。所以最好是两者结合起来。

多样统一就是把有差异的被摄景物在画面

中协调、一致地安排在一起,组成一个整体, 以完美的形式表现主题和内容。

例如,图 6-47 中相同轿车排列,统一整齐,但单调无变化。图 6-48 中不同的轿车排列虽然克服了无变化的缺点,但显得凌乱。而在图 6-49中,轿车的排列不仅有变化,而且也统一,具有节奏感。

图 6-47 轿车排列单调

图 6-48 轿车排列凌乱

图 6-49 轿车排列统一且有变化

6.7.5 重复与渐变

重复是指画面中的景物有规律地重复出现。单一的重复很单调,容易使人厌倦。所以,要在强弱、大小、长短以及轻重等方面有节奏地发生变化,才能产生形式美感。这里的节奏是依靠形态对比、色彩对比或影调对比的交替出现而形成的。

渐变是指在景物的一系列重复中大小、高低、明暗、浓淡等的逐渐增加或减少。例如, 形体逐渐由大变小,影调由暗至明,色彩由深 至浅等。图 6-50 中采用了大小的渐变。

通过重复和渐变的巧妙应用,可以在照片中形成韵律。优秀的摄影作品一般都具有韵 律感。

图 6-50 画中画 詹姆斯摄

6.8 规范的超越

凡事都有个规范,构图也不例外。规范给 初学者一个起点,让他们在无从着手时有据可 循。但是规范本身也是个制约,它限制创造力 的发挥,过度的规范反而让摄影作品变成流水 线上的工业制品。创作过程的本身就是超越规 范。然而规范之所以成为规范,有它存在的原 因。要超越它,必须深刻了解规范的初衷和打破规范所期望达到的创作目的,而不是不明就里地为所欲为。正如毕加索所说:"像专家一样学习规范,为的是像艺术家一样打破规范。"——摘自范朝亮老师的《理性的灵动:大自然的摄影语言》[1]

6.9 常用的构图形式

◆ 中央式构图

视频讲解

中央式构图是把被摄主体安 排在画面的中央地带。中央地带

在画面的几何中心,是最显眼的地方。直接 将主体放在这个地方,能够将其凸显,使之 获得更多的关注。但是这种构图过于稳定, 比较呆板。

◆ 三分法构图

三分法构图可以看成是黄金分割法则的近似应用,详见 6.4 节。

◆ 直线构图

直线构图分为两种:水平线构图、垂直线构图。

◆ 对角线构图

有两种情况:正对角线(图 6-51)和反对 角线。这种构图法是用一条斜线打破平衡,造 成一种不稳定的状态,突出表现动感和变化, 这种斜线还可以加强透视感。

与水平线构图相比,图 6-51 的对角线构图 显得更加活泼和富有表现力。

图 6-51 对角线构图 (f/11, 16mm) 张晨曦摄

◆ 放射线构图

放射线构图中的线条呈放射线式的排列, 它们汇聚到某个点,称为消失点或灭点。消失 点可以在画面内,也可以在画面外。

如果消失点在画面内,则该点就是整个画面的视觉中心。一般会把主体放在这个位置。

如果消失点在画面外,则往往给人以向该 消失点方向延伸的感觉和想象空间。例如参天 大树组成的树林、向上的视线、建筑的廊柱等。

图 2-4 中,天空的云彩构成向左上角和右上角的放射线,其倒影以及湖面上的冰泡构成向左下角和右下角的放射线。它们反向汇聚到画面上 1/3 处的中央,把观看者的视线引向深处的远方。

◆ S 线构图

S 线构图又称为"之"字形构图,如图 6-52 所示。

由于 S 形是一种很美的曲线, 所以往往给

人更多的美感,使得画面布局富于均衡、弯延、流畅的变化,并具有韵律感。特别是往纵深方向的 S 形(一个或多个的连接)可以很好地表现纵深感和美感。

图 6-52 S 线构图 (f/8, 30mm) 张晨曦摄 C 线构图可以看成是 S 线构图的简化,也 是特别适合于表现优美曲线的构图。

◆ 圆形构图

圆形和椭圆形往往给人以圆 满、活泼以及流畅的感觉。它"浑 身"都是曲线(线段),因此很具 有美感。

在圆形构图中, 如果在圆的中 央位置附近放置主体,那么它将成 为画面的视觉中心。画面中会产生 一种趋向于该中心的向心力。

有时将主体放在圆形的一个明 显的缺口上,也是一种很好的选择。 将多个大小不同的同心圆构成一个 画面, 也是常用的一种构图方法, 能表现出节奏或韵律感。

◆ 三角形构图

三角形构图分为多种: 正三角 形、斜三角形、倒置三角形、多个 三角形等。

◆ 框式构图

框式构图是在画面中主体的前 面加一个"框"。通过这个框把观 众的视线引向主体,如图 6-53 所 示。这个框一般是由前景构成、影 调较深,围绕在画面的四周,有点 类似于一个画框。它不仅能突出主 体景物的表现, 而且可以增加画面 的层次和纵深感。

◆ 散点式构图

散点式构图是指将一定数量的 较小的被摄体重复散布在画面上的 构图方法(图 6-54)。通过让外 形相同的物体在画面中重复出现, 造成一种节奏感或者气势。进行散 点式构图时,要注意安排好节奏、 虚实和留白,否则容易显得单调。

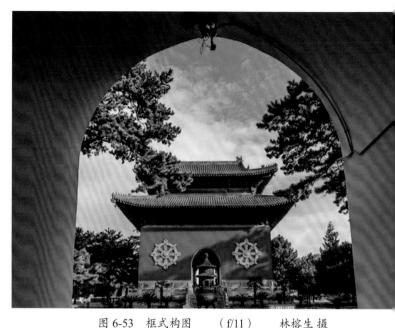

图 6-53 框式构图 (f/11)

图 6-54 散点式构图 (f/2.8, Rolleiflex SL66 相机) 芜湖听雨 摄

6.10 透视

透视是指在二维的画面 上表现出三维空间的方法,

视频讲解 即在画面上使我们的视觉产生深度感。构图时,可以充分利用这种手段来表现场景的空间深度。

常用的方法有 4 种:线条透视、体积透视、大气透视和虚实透视。

◆ 线条透视

举目远望,我们会发现与视线方向平行的线条会在远处越来越靠近,最后汇聚到一点,这一点叫"消失点"。消失点可以在画面内(图 6-55),也可能在画面外。

◆ 体积透视

现实世界中的景物,有个重要的现象,就是近大远小。即同一个景物,放在远处会比放在近处显得小,而且是越远越小。这就是体积透视,如图 6-56 所示。

◆ 大气透视

大气透视是指越远的景物看起来会越 淡、越模糊。这是因为空气中包括了一些水 汽、烟雾以及尘埃等,它们会阻挡、削弱一 些光线。

- 一般来说,对于同样的物体,有以下现象。
- (1)景物越远,影调越亮。
- (2) 景物越远, 会越模糊不清。
- (3)景物越远,色彩越淡。饱和度随 着距离的增加而逐渐下降,而且远处的景物 会带上一些蓝青色。

图 6-57 是一个例子。

◆ 虚实透视

可以采用虚实变化来表现透视。一般来说,光圈较大时,主体后面的景物会虚化, 而且越远的景物会越虚,如图 6-58 所示。

图 6-55 线条透视

(手机拍摄)

张晨曦摄

图 6-56 体积透视

(f/8, 48mm)

王伟胜摄

图 6-57 大气透视

(f/16)

张晨曦摄

图 6-58 虚实透视

(f/5.6, 183mm)

张晨曦摄

但是,如果光圈很小,景深很大,就表现 不出来了。

可以采用以下方法来加强透视效果。

- (1)寻找向远处延伸的平行线条,纳入画面,如道路、电线杆或成排的树等。
 - (2)用广角镜头靠近主体拍摄。焦距越短、 景物(的影像)压缩到一个平面上。

拍摄距离越近, 近大远小的效果就越突出。

- (3) 采用逆光拍摄。
- (4)在淡雾天里拍摄。

当然,有时需要减少透视效果,就要尽量避免上述情况,并可以用长焦镜头把画面中的量物(的影像)压缩到一个平面上。

6.11 照片的画幅(形式)

◆ 长方形画幅

这是最常见的画幅, 其长宽比往往是 3:2 或 4:3, 符合黄金分割, 看起来比较舒服, 也比较习惯。

长方形画幅有横幅和竖幅两种形式。有的场景既可以按横幅,又可以按竖幅拍摄,有的则只能按其中的一种拍摄。横幅重点表现横向的空间,强调宽广;竖幅则重点表现上下空间,

强调高大。

◆ 宽幅

长方形画幅还有一种特别的形式,叫宽幅,其长宽比一般大于或等于 2:1。例如 120 相机的 612(底片 6cm×12cm)和 617(底片 6cm×17cm)画幅,适合于表现非常宽广的场景,如图 6-59 所示。有的相机有"全景"拍摄模式,拍出来的就是宽幅。

图 6-59 门源油菜花 (617 宽幅)

(f/11) 张晨曦摄

◆ 正方形画幅

正方形(图 2-1、图 2-10)是相对较少见的画幅形式,人们对它也比较不习惯。但是, 笔者的体会是看多了就习惯了,会觉得越看越好看。有些场景甚至只有用正方形才能得到最

好的表现,而且很耐看。

用正方形画幅拍摄,开始可能会觉得构图 难度会大一些,也更讲究一些。但多看看多用 用,也许就会喜欢上了。

在手机屏幕上显示,正方形画幅比横画幅 能更有效地利用屏幕面积,所以也常被采用。

视频讲解

6.12 接片

接片是指拍摄多张相互有部 分重叠的照片,然后在后期处理 中,用软件把这些照片拼接成

一张更大的照片。例如,把图 6-60 中的 5 张照 片横向拼接,就可以得到图 6-59 的宽幅照片。

接片的作用有以下两个:

- (1)获得超高像素的影像文件(例如1 亿像素以上),可用于输出巨幅画报或广告等。
- (2)摄入更广大的场景。即如果被摄场景一张照片拍不下(例如镜头不够广),就可以通过接片来解决问题。所以,有些人虽然只有一只镜头,但仍能拍出多种镜头的视野效果,用的就是接片技术。

利用接片技术,可以用普通镜头拍出超广 角镜头的效果(视野相同,但透视效果不同), 可以拍出宽幅或长幅照片。 拍摄用于接片的照片时, 应注意以下几点:

- (1)照片之间一般要有30%以上的重叠, 依镜头焦距而定。镜头越广,需要重叠的比例 就越高。重叠越多,接片成功的概率就越高。
- (2)镜头焦距以及对焦距离必须相同, 其他参数也最好相同(假设光线情况不随时间 而改变)。可以在半按快门完成对焦后,把镜 头的拨钮拨到 MF(手动)的位置,然后把相 机的拍摄模式设置为 M 挡,设定好光圈、快门 速度以及 ISO 值后,在拍摄接片照片的过程中 就不再改变。
- (3)机位不变,并且最好用三脚架拍摄。 其目的是尽量保证能接片成功。不过,现在的 接片软件功能很强大,对于手持拍摄的照片, 在大多数情况下也能接片成功。当然,这要求 所拍摄的照片之间没有严重错位,并且能保证

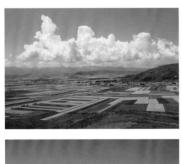

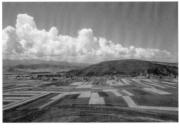

图 6-60 用于接片的照片

(f/16, 30mm)

张晨曦摄

有足够的重叠区域。平时可以练习并实测一下, 以确定自己能否做到。

对于超大的被摄场景,可以采用矩阵式的接片。例如对于图 6-61 的场景(粉红色方框所示),可以采用图 6-61 中的照片矩阵加以覆盖,

即拍摄 3 行,每行 6 张。每行中,相邻两张重叠大概 30%;行与行之间也是重叠大概 30%。 后期处理时,用软件先将每行中的 6 张照片拼接起来,生成共 3 张横向长条形的照片,然后再用这些照片拼接出最后的大照片。

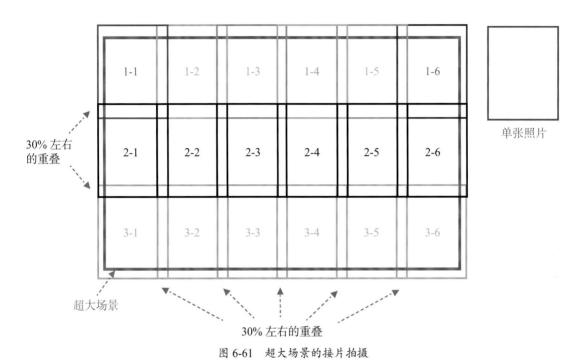

第7章 摄影用光

摄影是光的艺术,有光才有影。光线不仅 使摄影成为可能,而且是摄影造型的重要手段 (图 7-1)。

摄影是"用光绘画"。只有恰当、巧妙地 运用光线,才能获得理想的画面。

光线赋予画面生命,色彩则为画面注入了情感。光线与色彩完美结合,才能拍出好照片。 初学者往往对光线还不够敏感,要通过反 复练习来提高对光线的识别和应用能力,这包括对场景中各部分的受光情况及整个场景的光影效果的分析和应用,对最终影像效果的预想等。这是培养摄影师眼光的一个重要环节。

当然,还需要掌握在各种环境下,如何利用自然光和/或人工光来拍摄,包括人工光的 获得及布置。

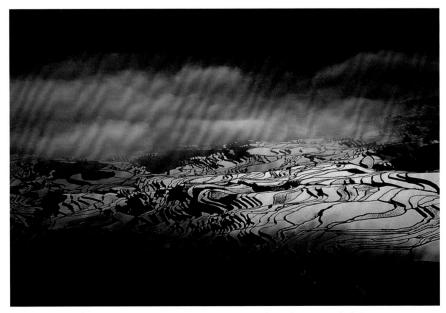

图 7-1 流光溢彩 (元阳梯田)

(f/11) 张晨曦摄

7.1 摄影用光的 6 大要素

摄影用光有6个重要的基本 要素:光度、光质、光位、光比、 光色、光型。

视频讲解

7.1.1 光度

在摄影中,光度是指被摄体表面的亮度。

这个亮度不仅与光源的种类、性质和发光强度 有关,而且还与照射距离及被摄体表面的物理 特性密切相关。光源的发光强度越强(弱), 照射距离越近(远),被摄体表面对光的反射 能力越强(弱),光度就越大(小)。

一般来说,被摄体不同部位的光度是不同

的。正是由于这个不同,才形成了明暗反差。 在实际拍摄中,要善于观察被摄体不同部位的 光度及其变化,想象出它们在画面中形成的影 调与反差,从而决定如何在曝光上进行控制, 达到所要的表现效果。而且,如果光源是可控 的(例如人造光源),可以调节其亮度和/或 照射距离等,或者给其加上补光。

光度适中时(例如早上8~9时的阳光), 景物的影调和色彩能得到很好的再现,影像的 画质也好;光度太大时,可以利用减光镜减少 进入镜头的光;而当光度太小时(例如夜里的 自然景观),数码相机长时间曝光会大大增加 噪点,使画质急剧下降。应该设法进行人工补 光,或者采用堆叠法进行降噪。

7.1.2 光质

光质是指光线的软硬性质,分为硬(质) 光和软(质)光两种。不同光质的照明效果不同, 拍出来的影像在反差、影调、层次及质感等方 面会有很大的区别。

◆ 硬光

硬光是指强烈的直射光线,如晴天的阳光, 闪光灯、聚光灯等发出的光(无遮挡)。

硬光的照明特点:具有明显的方向性,受光面、背光面及投影非常鲜明。受光面与背光面及阴影形成很强的反差,对比效果明显(图 7-2)。

图 7-2 硬光照明效果 张晨曦摄

画面效果:线条清晰,明暗对比鲜明,立体感强,造成有力、鲜活等视觉艺术效果。 在人像摄影中,特别适合用来表现人物的刚 毅性格。

◆ 软光

软光是指散射光和漫反射光,其中散射光 是指经过中间介质散射后的柔和光线,例如阴 雨天、雾天的自然光,毛玻璃灯具发出的光, 闪光灯加了散光片后的光;漫反射光是指光线 经粗糙表面无规则地向各个方向反射后形成的 光,例如经过泡沫塑料板反射后的光。

软光的照明特点:没有明确的方向性, 光线柔和,被摄体能得到比较均匀的光照, 反差小。

画面效果:明暗对比不明显,影调柔和,能表现出更多的亮部细节和暗部细节。但透视感、立体感及质感都比较弱。这种光线适合于表现静谧的风光(图7-3)、花卉摄影和翻拍等。

图 7-3 寂静的村庄(散射光) (f/16) 张晨曦摄

在人像摄影中,很适合用来表现少女和儿 童的纯洁、天真及细嫩的皮肤(图 7-4)。

一般来说,当要强调光影效果,或者要表达豪放的情感时,应该选择硬光;而当要重点表现被摄景物的本来面目、色彩,或者要表达细腻的情感时,就要选择软光。

【提示】

反射光是指由介质反射到被摄体的光线。 反射光的强弱和性质除与光源有关外,主要是 看反射介质表面的质地和颜色。表面越平整、 光滑,颜色越浅,反射光就越强,其光质就 越硬;否则就越软。漫反射光的光质比反射光 更软。

视频讲解

7.1.3 光位

光位是指光源相对于拍摄方 向及被摄主体所处的位置。这是 三维空间中的一个点,它有两个 方面:投射方向,高度。对光位概念的掌握和应 用是非常重要的,因为同一被摄景物在不同光位 下,会产生完全不同的造型效果和光影效果。

◆ 光线的投射方向

光线的投射方向是以俯视图中它与拍摄方向之间的夹角来衡量的,据此可以把光线的方向分为 5 种:顺光、逆光、正侧光、前侧光、后侧光,如图 7-5 所示。

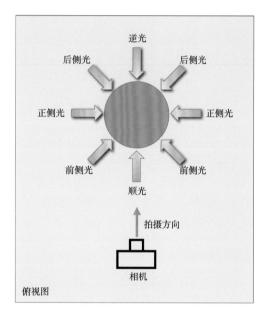

图 7-5 光线的投射方向

1. 顺光

顺光是指光线的投射方向与拍摄方向一 致,拍摄者所看到的被摄体这一面全部处于光 照下。

优点:

- (1)光线均匀,阴影少,画面明朗,能 真实地还原被摄景物本身的色彩,有助于营造 光亮、鲜明的气氛。
- (2)拍人像时,能隐没皮肤上的褶皱和 凹凸不平,使皮肤看起来更加光滑。
- (3)大晴天里顺着阳光拍摄,拍出来的 天空最蓝(图 7-6),水面也最蓝(反射蓝色 天空)。

图 7-6 顺光 (f/11, 16mm) 张晨曦摄

不足:

- (1)拍出来的照片很"平",明暗反差小,立体感差,层次不分明,大气透视感不明显。这是因为被摄体的影子在被摄体的后面,看不到,而且其轮廓也没有得到"勾画"。
 - (2) 难以表现被摄体表面的纹理和质感。

注意事项:顺光下拍摄,要尽量使被摄主体与背景有较大的明暗对比或色彩对比,以突出主体。否则主体容易"埋没"在背景中。

2. 逆光

逆光的投射方向与顺光正好相反(图 7-5)。 所以拍摄者所看到的被摄体这一面全部处于阴 影之中。

优点:

- (1)水平面上的逆光能很好地表现水平面表面的质感,例如雪地、冰面等(图 7-7)。
- (2)能很好地勾勒出被摄体的轮廓(因此也被称为轮廓光),从而将前后被摄体的影像分离开来,能很好地表现出其层次关系,也能很好地把主体从背景中分离出来(图7-8)。在日出日落时逆光拍摄,所形成的轮廓是金黄色的,非常美。
 - (3)能很好地表现出大气透视效果,即

由于空气中尘埃等对光的散射作用,越远的景物会越模糊、越亮。逆光会加强这种效果。

图 7-7 逆光下的冰面(松花江) (f/16, 25mm) 张晨曦摄

- (4)按亮部背景曝光,可以拍出剪影 效果。
- (5) 花瓣、树叶、动物的翅膀、冰块、 翡翠以及有些服饰等物体, 在逆光下拍摄, 其 透明或半透明的特性能得到最好的表现, 显得 非常漂亮(图 7-8),而且也丰富了画面的影 调层次。
- (6) 日落或日出时逆光拍摄, 有时会出 现光芒照耀或者光晕的迷人效果。
- (7) 当背景较乱时, 逆光拍摄可使其处 于阴影中,从而简洁画面,突出主体(当然, 一般要对主体进行补光)。
- (8) 在早晨或者傍晚, 逆光拍摄人像, 效果也非常好。

图 7-8 逆光下的冰块(冰岛)

(f/11, 星芒很漂亮)

詹姆斯 摄

不足及注意事项:

- (1)被摄主体本身的影像比顺光更"平", 反差更小。这是因为从拍摄者看过去, 光线是 从被摄体背后照射过来的,被摄体朝向相机的 这面全都处于阴影中。其色彩、质感和纹理等 都无法得到很好的表现。为了解决这个问题, 要进行补光,加一些顺光或侧顺光的照明。可 以用闪光灯或反光板等,补光的亮度一般不能 超过逆光的亮度。
- (2) 逆光情况下拍摄整个场景, 反差会 很大。特别是把太阳纳入画面时更是如此。如 果主体是人,则人的影像可能是一片漆黑。这 时需要进行补光。
 - (3) 逆光下拍摄, 强烈的光线容易进入

镜头,使照片中出现眩光或者灰雾。因此,镜 头一定要带上遮光罩, 甚至要在镜头的前上方 用手或帽子等进行遮挡。

3. 正侧光

侧光有前侧光、正侧光和后侧光之分,可 来自拍摄者的左侧,也可来自其右侧(图 7-5)。 正侧光也称全侧光, 其投射方向与拍摄方向大 约成 90° 夹角。在这种情况下,被摄体有一 半全部处于照明中, 而另一半则全部处于阴影 之中。

优点:

(1) 能较好地表现被摄体的侧面线条及 轮廓,明暗对比较强烈,造型效果好,立体感强。

- (2) 画面有很好的空间透视感和层次感。
- (3)能很好地表现被摄体表面的质感。 不足及注意事项:
- (1)光比大,光线不均衡,可能最暗部和/或最亮部会损失一些细节。所以一般要对暗部进行补光。
- (2)拍人像一般不太用正侧光,会拍出 很难看的阴阳脸,脸上的皱褶也会非常明显 (图 12-8)。

4. 前侧光

前侧光是指投射方向与拍摄方向成 45° 左 右夹角的光线。

前侧光具有部分顺光和部分侧光的特点。 在这种情况下,被摄体正面和侧面都有光线照射,因此有较大面积的受光面,背光面面积相 对较小,并有恰当的阴影。照片有很强的立体 感和空间透视感,画面层次丰富,而且能较好 地表现被摄体的轮廓形态和质感(图 7-9)。

前侧光是常用的光线,各种题材拍摄均可采用。

图 7-9 西塘的早晨(前侧光) (f/11) 张晨曦摄

5. 后侧光

后侧光也称侧逆光,是指投射方向与拍摄 方向成 135°左右夹角的光线,即从被摄体后 面左侧或右侧方向照射过来的光线。

这种光线下的拍摄效果与逆光类似,只是被摄体侧面多了一些被光照亮的区域。不过,正是有了这点不同,才使画面更具有立体感(图 7-10)。这种光线常用在人像、花卉、风光、小品等题材的拍摄中。

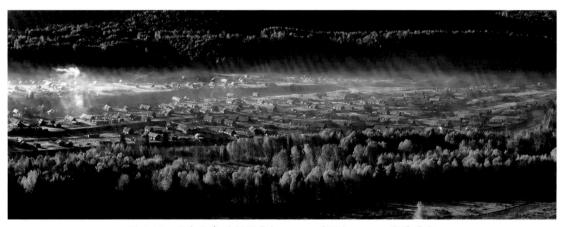

图 7-10 禾木秋色 (侧逆光)

◆ 光源的高低

按光源与被摄体几何中心的相对高度来

(f/8) 张晨曦摄

分,可将光线分为顶光、高位光、水平光、底光,如图 7-11 所示。

1. 顶光

顶光是指从被摄体的顶上照射下来的光线(与水平面大概成90°夹角),例如夏天中午的阳光。顶光只把被摄体的顶部照亮,垂直面及凹进去的部分处于阴影之中,立体感很差。一般不太使用这种光线,因此晴天的中午往往是摄影人休息的时间。然而,如果要表现的是地面上的地貌特征或者大片区域的造型图案(例如农田、花田)等,顶光下拍摄,效果反而会更好。

顶光下拍摄人像,会出现前额过亮、眼窝发黑、鼻影很重、颧骨突出等很难看的效果。 一般要避免使用。如果一定要拍摄,就应该让 人物颔首,使脸部完全处于阴影中,并用较强 的闪光灯或反光板进行补光,照亮脸部。

2. 高位光

高位光是指从斜上方投射到被摄体的光线(与水平面成30°~60°的夹角)。早上9~10时和下午3~4时的阳光就是高位光,这时光线充足,顺光和前侧光拍出来的照片色调丰富,反差适中。这种光线符合人们日常的视觉感受,是摄影中常用的光线。正因为如此,所拍出来的照片虽然"很正",但却往往平淡无奇。

3. 水平光

水平光是指从相同高度投射到被摄体上的 光线。自然界中,最常见的水平光是太阳接近 地平线时的阳光。由于这时景物会有长长的影 子,而且光线柔和,色温低,呈红黄色,往往 能拍出很出彩的照片。

在拍摄人像时,也常常是采用水平光或者 比水平光稍微高一点的光线作为主光。这样比 较自然和明快。

4. 底光

底光也称脚光,是指从被摄体的下方投射 到被摄体的光线。这种光线一般用得很少,主 要情况有:

- (1)用于表现特殊的人物形象(如反派人物)或特殊情绪,或者营造特别的气氛,如阴险、恐怖、神秘、怪异等。
- (2)用于打背景光或在静物、广告摄影中用作造型光。
 - (3)用于建筑物照明。

7.1.4 光比

光比是摄影中的一个重要概念和参数,它是指在给定的照明条件下,被摄景物的最亮部位与最暗部位的亮度比值,也称为景物反差。最亮(暗)部位位于被摄景物的受(背)

视频讲解

光面。直射强光照明下的光比大,散射光照明 下的光比小。

◆ 光比的作用

光比对照片的明暗反差控制有着重要的意义,其大小与照片的明暗反差、立体感、影调层次及色彩再现有直接关系。

光比大,照片的明暗反差大,立体感强, 影调鲜明,所塑造的形象也很突出、鲜明,给 人以激烈、跳跃等感觉。有利于表现"硬"的 效果。

光比小,照片明暗反差小,立体感较弱, 影调柔和,给人以柔和、平和、宁静的感觉。 有利于表现"柔"的效果。而且被摄景物亮部 和暗部的细节和色彩都能得到较好的表现。不 过,反差小的照片容易显得发灰,给人以发闷、 不通透的感觉。所以,除非故意,一般应避 免拍出这样的照片,或者要通过后期处理提 高反差。

【提示】

照片的反差是指照片中影像的黑白密度的 差别。

图 8-20 和图 8-21 分别是高反差和低反差的照片。

在人像摄影中,可以充分利用不同反差的 性格特点来表现人物性格。高反差能彰显人物 坚毅、果敢、沉稳的一面,适合于拍摄男人和 老人。低反差能很好地表现人物柔美、温顺、 天真的一面,很适合于拍摄女人和儿童。

拍摄花卉、静物等,光比不宜太大,以2:1 到4:1之间为宜。这种情况下拍出来的照片, 层次和立体感都比较好,色彩再现也比较理想。

◆ 光比的计算

用相机(或独立测光表)对被摄景物最亮部位和最暗部位分别进行点测光,根据测光的结果即可计算出两者的光比。例如,固定快门速度和 ISO 不变,如果两次测光得到的光圈 F 值相差 *m* 挡,则其光比为: 2^m:1。由此可得表 7-1。

т	光比	m	光比	m	光比	т	光比
$\frac{2}{3}$	1.5 : 1	2	4:1	$3\frac{1}{3}$	10:1	7	128:1
1	2:1	$2\frac{1}{3}$	5:1	4	16:1	8	256:1
$1\frac{1}{3}$	2.5 : 1	$2\frac{2}{3}$	6:1	5	32:1	9	512:1
$1\frac{2}{3}$	3:1	3	8:1	6	64:1	10	1024 : 1

表 7-1 光圈 F 值挡数差 m 与光比的关系

◆ 相机的动态范围和宽容度

对于胶片相机, 动态范围是指胶片的动态范围。对于数码相机, 动态范围是指它的图像传感器的动态范围。不管哪一种情况, 动态范围都是指感光材料所能同时记录的最暗到最亮的亮度级别的范围。处于这个范围之外的亮度, 感光材料已经无法记录下其影像, 因此将其表现为死黑(如果更暗)或死白(如果更亮)。而宽容度则是指在发生曝光失误时, 最多可以容忍过曝或欠曝多少挡, 仍能够从感光材料获得可以被接受(可用)的影像。

动态范围可以用光比来表示,也可以用 光圈挡数来表示。例如尼康 D810 的动态范围 是 28500:1(光比),也就是 14.8 挡(因为 $2^{14.8} \approx 28500$);佳能 5D4 的动态范围是 13.6 挡。 当然,这里是指理论上的值,实际可用的动态 范围比这小很多。

显然,动态范围越大,宽容度就越大。但 宽容度还与被摄场景的实际光比有关。可以按 以下公式计算:

宽容度 = ±[(动态范围-场景光比)/2] (单位都用光圈挡数)

例如,假设被摄场景的光比是 6 挡,相机的有效动态范围为 10 挡,那么就有 ± 2 挡的宽容度,因为 (10-6)/2=2。即最多可以容忍欠曝两挡或过曝两挡。

对于大光比场景,相机的动态范围可能不够用。这时就得采用前面介绍的对付大光比的 方法。

7.1.5 光色

光色是指光的颜色, 它决定着照片的色调 倾向, 能够引起人们情感上的联想, 对作品的 主题表达起着非常大的作用。

人们看到不同光色往往会引起不同的联 想,从而产生象征性的感觉。例如:红色给人 以热烈、喜庆、温暖、胜利、紧张等感觉;绿 色给人以生命、青春、希望、生机、和平等感 觉; 蓝色给人以崇高、忧郁、宁静、深沉、诚 实等感觉。

一般用"色温"来表示光源的光色,单位 为 K (开尔文)。光源的色温越高(低),其 光色越蓝(黄)。所以,早晨的阳光色温低, 中午的阳光色温高。

图 8-6 中, 高色温的蓝色与低色温的黄色 形成了强烈的对比。

7.1.6 光型

光型是按光线在画面中所起 的作用所做的分型。共有5种类 型: 主光、辅光、轮廓光、背景光、 修饰光。在人像摄影中, 这5种 光型的浩型效果如图 12-4 所示。

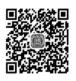

视频讲解

◆ 主光

主光又称"造型光",是指担负主要照明 任务的光线, 用来塑造被摄体的基本形态和外 形结构。主光起主导作用,突出了被摄体的主 要特征,并决定着被摄体整体的明暗分布。主 光灯布置是否合适,决定着拍摄的成败。布光 时,首先要确定主光灯的位置。

当拍摄范围较大,一盏灯不够用时,可以 将数盏灯并排起来,共同作为主光灯。

图 7-12 中, 主光是从右侧照过来的阳光。

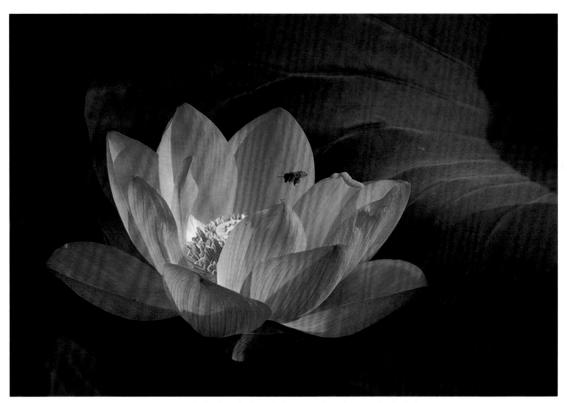

图 7-12 荷花(主光为侧光) (f/4) 张晨曦 摄

◆ 辅光

辅光又称"补光",是指起辅助作用的光线。 用来弥补主光照明的不足,对被摄体的阴影部 分进行辅助照明,适当提高其亮度,以减少明 暗反差,并增加阴影部分的细节,产生细腻丰 富的中间层次和质感。辅光的光度变化可以改 变影像的反差,形成不同的气氛。显然,辅光 的光度不能超过主光。

改变主、辅光光度的方法有以下两种。

- (1)调节主、辅光的强度;
- (2)改变主、辅光灯与被摄主体之间的 距离。如果辅光是用反光板产生的,就要调整 反光板与主体的距离。

◆ 轮廓光

轮廓光是指从逆光或侧逆光方向照射到被 摄体、勾勒出其廓线的光线。它用于将被摄体 的轮廓特征表现出来,并将被摄体从背景中烘 托出来。轮廓光一般采用硬朗的直射光,而且 往往是画面中最强的光,要防止它射入镜头产 生眩光。图 7-13 用阳光作为轮廓光。

◆ 背景光

背景光是指用来照明背景的光线,其作用 是产生亮度符合要求的背景,使得我们可以 利用明暗影调的差别把被摄体烘托出来。也 可以用背景光造成某些光斑,强化艺术表现 效果。背景光灯的位置应该位于被摄体和背景 之前。

视频讲解

7.2 影子

有光就有影子,当光线被景物遮挡时,就会在景物的后面(按 光线的投射方向来看)形成影子。

影子在摄影中有重要的作用,可以用它来帮助构图、造型、渲染气氛,甚至可以直接把它作为主体。巧妙地利用影子,还可能拍出富有趣

图 7-13 轮廓光 (f/4, 70mm) 林榕生摄 模特: 高上淇

◆ 修饰光

修饰光又称装饰光,是指对被摄体的某个局部进行照明,以调整其明暗和细节的光。它是在上述4种光线的基础上,对光照效果做进一步的修饰,使之更加完美。发光、眼神光、工艺手饰的耀斑光等都属于修饰光。在影棚里,修饰光多采用功率小、带挡板和套筒的聚光灯。

味性或寓意的好照片。

7.2.1 影子包含的信息

不同光位、不同性质、不同强度的光所形成的影子是不同的。所以影子包含着光的信息。 根据照片中影子的方向、形状、大小、浓淡等 情况,我们就能很直观地做出以下判断。

- (1)根据影子的方向,能判断出光位,即光源是在影子中轴的反向延长线上。
- (2)根据影子的浓淡,能判断出光的软硬程度。因为光线越硬(软),影子越浓(淡)。
- (3)影子越宽,光源距离主体越近。最小宽度是与原物体宽度相同,这时的光线是平行光(阳光或者月光)。
- (4)对于竖立的物体来说,影子越长, 光源的高度越低。

此外,由于在阳光的照射下,影子的长度与时间密切相关,所以影子还隐含着关于时间的信息。对于竖立的物体来说,影子越长,表示拍摄时间越接近日出日落时分;影子越短,表示拍摄时间越接近中午。

7.2.2 影子的作用

- (1)参与构图。当具有方向性的浓重的 影子出现在画面中时,它就成了画面的一个重 要构图元素,对于画面的构图有很大的影响。 它作为景物在地面或墙上的投影,对于表现画 面的空间感有非常大的作用。这些影子在画面 中形成有趣、漂亮的抽象图案,能有效地提高 画面的表现力。见图 7-14。
 - (2)帮助造型。在有些优秀的摄影作品中,

- 画面中有非常恰当的被摄景物的影子,这些影子 对于构建主体的形象,对于表现主体的立体感和 画面空间感、营造环境气氛起着重要的作用。
- (3)成为主体。可以直接把影子作为主体, 通过它来表现主题。
- (4) 渲染气氛。影子对于渲染气氛也有 重要的作用。

图 7-14 游走的时光 (手机拍摄) 王鲁杰摄

7.3 室外自然光照明

这里自然光是指由太阳产生

的光,包括直射阳光、多云的散 视频讲解 射光及天空光。自然光照明下拍 摄的特点是:人工无法改变光线,只能通过等 待时间或改变机位来获得所要的光线效果。

7.3.1 室外直射阳光

直射阳光是指没有被云雾或其他物体遮挡 的阳光,直接照射在被摄体上,有明显的投射 方向。而且其方向、强度及颜色在一天中是随 时间变化的。

在直射阳光下拍摄,要处理好以下三个 方面。

◆ 选择光线的方向

当阳光的投射方向发生变化时,被摄体的 形态、立体感、质感、轮廓形状、被摄场景的 空间深度感、影调及色彩等都会有很大的不同。 因而在选择光线方向时,要仔细考虑以下 5 个 方面。如果当前的光线不理想,就应该寻找更 好的角度或者耐心等待最佳光线。

(1)被摄体的形态和立体感。

为了表现被摄体的形态和立体感,一般宜采用侧光或前侧光。这是因为绝大多数被摄体都是由很多"面"组成的,侧光和前侧光会使有的面受光多一些,有的面受光少一些或者不受光,因而在画面上会产生不同深浅的影调,能很好地表现出其形态和立体感。而在顺光和逆光的情况下,则是全部均匀受光或不受光,立体感很差。

(2)被摄场景的空间深度感。

为了表现被摄场景的空间深度感,应采 用逆光或侧逆光。在这两种光线下,远处的 景物比近处的明亮、模糊,而且反差更小,色 彩饱和度也较低。这能很好地反映出大气透视 的效果。

(3)被摄体的质感。

表现被摄体的质感时,应按以下规则选择 光线。

比较粗糙的表面: 侧光。

雪景、沙滩:侧逆光(图 2-10)。

花卉、树叶拍出半透明效果: 逆光、侧逆 光(图 7-15)。

透明物体: 逆光、侧逆光(图 7-8)。山峦、从林: 侧光。

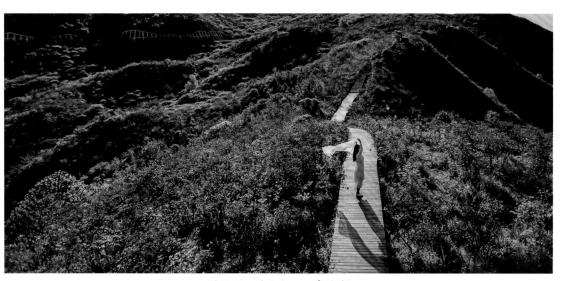

图 7-15 映山红 李琼摄

(4)被摄体的轮廓形状。

轮廓形状是指被摄体边沿的形状,是被摄体外部特征的重要方面。逆光和侧逆光都能很好地表现它们,能够在边沿部位形成光亮的轮廓,形成很生动的光线效果。

(5)影调及色彩的要求。

光线的投射方向对照片的影调和色彩影响 也很大。顺光照明下拍摄,被摄场景受光比较 均匀,画面影调较为明亮,各部分的色彩也比 较好。但会显得影调较平,缺乏暗调子的对比, 色彩也缺少明暗变化。侧光拍摄,画面调子和 颜色的变化都比较丰富,效果比较好。逆光拍摄, 画面的影调范围比侧光更大,明暗两极的影调 增多。被摄体面向相机的一面色彩比较深浓。

◆ 选择拍摄时间

对光线方向的选择实际上隐含了对拍摄时间的选择。例如,对于不能移动的被摄体及找好的拍摄点来说,假设已经选好的构图不能改变,如果你是上午去的,光线是顺光,但你想要的是逆光的效果,那么就只能等到下午再拍了。但是,如果你想要的是侧逆光或者侧顺光

的效果,而这段时间每天太阳都是从正东方升起正西方落下,那就麻烦了,哪怕等几天也不管用啊。唯一的选择就是打道回府,然后换个季节再去拍。例如,图 2-2 中的光线是侧顺光,这是只有冬天才有的光线。

在一天中的不同时分——黎明、日出、早晨、 上午、中午、下午、黄昏、日落、暮色、夜晚, 除了光线方向不同外,阳光的光度和光色也是 不同的,所以拍摄效果大不相同。

◆ 人工辅助补光

在强烈直射阳光的照明下,被摄景物的反差很大。如果按受光面曝光,处于阴影中的区域会很暗,细节、层次和色彩都会有较大损失。为了解决这个问题,可以人工给阴影区域进行补光。不过,这只适合被摄体不是很大的情况(例如人物、小树、花卉等)。常用的方法有两种:用反光板,辅助闪光。

1. 反光板

平整的银白色平面都可以用作反光板。最常用的是白色泡沫塑料板及涂有银色或金色的织物。后者往往套在一个圆形绷盘上使用,收起时可以交叉折叠,体积很小,使用非常方便。 网上有套件出售,每套有多个不同尺寸,价格 较低。

与银色反光板相比,泡沫塑料板的反光更 柔和,不刺眼,常用于室外婚纱和人像摄影。

要根据被摄体的大小来选择反光板的尺寸, 而且反光板的打法也很有讲究,如反光的方向、 反光板的高度、反光板与被摄体的距离等。

辅助光的亮度一般应比被摄体最亮部位的 亮度低 $1\sim1.5$ 倍。

2. 辅助闪光

用闪光灯进行补光也是常用的方法,比反光 板更加灵活、方便,而且光线更均匀,照明面积 也更大。不过光线没有反光板柔和。闪光灯光线 的色温接近日光,是很好的辅助照明工具。

如何控制阴影区域在闪光灯的照明下达到合适的亮度,这在以前胶片时代是个高技术的活儿。现在用数码相机就简单多了,拍完后,可以根据效果立即调整。可以调整的方面有两个,一是闪光灯的光照强度(即输出功率),另一个是闪光灯与被摄体的距离。如果拍出来的影像中,补光区域太暗(亮),则应提高(降低)输出功率,或者减少(增加)它与被摄体的距离,或两者都调整。图 7-16 用了闪光灯进行补光,并减小了闪光灯的输出功率,以避免白色花瓣过曝。

图 7-16 樱花 (f/4, 1/250s, 200mm, 闪光灯补光) 张晨曦 摄

7.3.2 一天中不同时

间段的光照特点

在一天 24 小时中, 不同时间 视频讲解 段的自然光(主要是阳光和月光) 在光度、光质、光位、光色上是不一样的, 所 拍出来的照片效果差别很大。要充分了解各个 时间段的特点,选择最合适的时间段。

◆ 黎明

黎明可以分为两个阶段: 天空微亮和天色 已亮。

(1) 天空微亮。

就是人们常说的蓝调时分。这时的色温高, 拍出的照片带有一种很美的蓝调,见图 7-17。 如果拍摄城市风光或建筑,而且灯光还亮着, 就能拍出很美的片子。

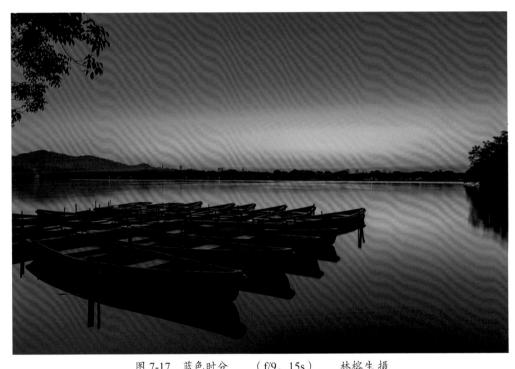

图 7-17 蓝色时分 (f/9, 15s)

(2) 天色已亮。

这时太阳虽然尚未露出地面, 但天已经比 较亮了。只有天空光照明地面,色彩偏冷,显 得较为冷清和静谧。万物才刚刚开始准备"苏 醒"。图 7-3 是一个例子。

◆ 日出

日出前后的一小段时间被认为是最佳的摄 影创作时间。如果有漂亮的朝霞,那可是出大 片的好时机。这段时间被称为黄金时分,也许 是因为光线是金黄色的。

太阳一露出地平线,暖洋洋的第一缕晨光

低角度照射大地,大地仿佛一下子就苏醒了, 气氛非常热烈。这时的光线色温很低,呈现为 红黄色(图 7-18)。

顺光拍摄, 如果空气通透度好, 画面会很 清亮,阳光照射到的景物都像是染上了红色, 没有光照的景物则呈现冷色,形成冷暖色调的 对比。

若逆光拍摄, 画面空气透视效果明显, 能 表现出很好的空间深度感,而且会洋溢着让人 兴奋和喜悦的暖色调。这时的光线与大地的夹 角小, 景物的投影往往很长, 可以渲染清晨的 气氛和帮助构图, 还可以增加趣味性。

图 7-18 努盖特角日出

(f/18, 1/4s, 14mm, GND0.9 反)

詹姆斯 摄

◆ 早晨

日出后半小时到一个半小时之间的光线也 是很好的拍摄光线。它色温较低,被摄景物的 受光面会带有橙红色(随时间的推移会逐渐变 淡),而且光线比较柔和。清晨的大地表面往 往会有一些水汽或冰霜什么的,容易形成生动 的光线效果。

◆ 上午

日出后 2 小时到 4 小时。这段时间的光线 比较稳定,其特点是:

- (1) 照明强度比较强,且变化小;
- (2)色温稳定,是正常的白光(5500K);
- (3)光线与地面的夹角在45°附近的一个区间内;
- (4) 景物具有合适的明暗反差和丰富的 层次。

在这段时间内拍摄人物、建筑和动植物等

很多题材都很适宜,能很好地还原景物的本来面目。所拍出的影像反差适中、清晰明快、色彩真实、层次丰富,而且能较好地表现立体感和空间深度感。

◆ 中午

上午 11 时到下午 2 时。这时的太阳挂在天空最顶上,光线是几乎垂直向下照射的,而且照明强度大。景物顶部很亮,垂直面都在阴影之中,反差很大,影子很短。造型效果很差。

中午一般不太适合于拍摄,是摄影人休息的时间。但这也不是绝对的,对于有些情况照样可以拍摄,例如拍摄大地、田野等。

◆ 下午

下午2时到日落前2小时,光线特点与上午类似,只是太阳的位置不同,已经从东边移到了西边,光线的方向变化很大。

◆ 黄昏

日落前 1.5 小时到日落前 0.5 小时。光线的特点与早晨的类似,只是光线方向接近相反。这时,因为贴近地面的空气中尘埃、烟灰等浮游颗粒会比较多,橙红色的渲染效果会更加明显。

◆ 日落(黄金时分)

日落前后的一小段时间。日落时分的光 线与日出时分类似,但方向相反。而且,由 于空气中积攒了白天产生的尘埃等颗粒,散 射现象更明显,因而光度一般比日出小一些, 空气透视效果也更加明显。日落时分也被称 为黄金时分。

◆ 暮色时分(蓝调时分)

太阳消失于地平线之后的一段时间。这时 天空中有可能会出现漂亮的晚霞,所以太阳落 下后不要急于收工,而应该再等上半个小时。 随后,天空会逐渐变得越来越蓝。很蓝的天空 颜色会持续半个小时左右。地面上若有合适的 灯光夜景,则以天空为背景,能拍出很美的夜 景照片(图 7-19)。这时拍出的风光照片会带 有一种漂亮而又深邃的蓝调,所以这段时间也 被称为蓝调时分。

图 7-19 尼姆竞技场(法国)

(f/4, 28mm, ISO5000)

刘依摄

◆ 夜晚

夜晚的光线主要来自月亮和天空,特点是 光线很弱,需要长时间曝光。在城里,可以拍 摄有灯光照明的夜景,但这时的天空往往是一 片死黑。在没有光污染和大气污染的乡下,则 有可能拍到银河。

7.3.3 室外散射光

室外散射光是指阳光经云层 散射后的光线,具有以下特点。

(1)相当于是从天上洒下 视频讲解 均匀光线,能够使景物的各个部分比较均匀地 受光;

- (2)方向性不明显或者没有方向性;
- (3)光线柔和,被摄体明暗反 差较小;
- (4)被摄景物的立体感、色彩和质感较弱(与直射光照明相比)。

因天气状况和环境的不同,散射光的强度和方向性会有很大的不同,可以分为以下两类。

◆ 强散射光

以下两种情况的散射光比较强。

- (1) 薄云遮日;
- (2)大晴天的阴影处。

这时的散射光有一定的方向性, 能够在一定程度上表现出景物的立体 感和反差等(图7-20)。

对某些题材来说是理想的光线, 例如人像、合影、花草、翻拍等。

◆ 弱散射光

这是指阴天和雨天的光线,一眼望去,整个世界都显得阴沉、暗淡,没有生机。拍出来的照片自然是反差小、颜色淡且偏蓝紫色,效果不好。但是,这样的天气下也并不是不能拍摄,只要我们进行以下改进。

- (1)通过控制曝光和后期处理 使影像的影调明快些(尽管与现实 不符)。
- (2)在画面中引入色彩或明暗 对比大的景物。见图 7-21 中的红色 雨伞。
- (3)后期处理中提高对比度和 饱和度。

当然, 若就是要阴雨天的气氛, 那照实景拍摄就是了。

图 7-20 海边 (f/4, 89mm) 张晨曦摄

图 7-21 雨中行 (f/16, 1.5s) 张晨曦摄

7.3.4 特殊天气

阴、雾、雨、风暴等特殊天气,在一般人看来似乎不适合拍照。在很多情况下也确实如此,例如在雨天和风暴天拍摄极为不便。但是,就是在这些特殊的天气里,反而有可能会出现气氛非常特别的自然景象,可以拍出成功的作品。

一般来说,在阴天拍摄,画面里要尽可能减少或者不要天空,而且要尽量纳入影调对比大或者色彩比较醒目的景物。

雾天会加强大气的透视感和深度感,会使 光线变得柔和。在淡淡的云雾里,景物会有一 种近浓远淡的效果,会有一种淡雅的美和朦胧 美。而且也容易拍到云雾缭绕的画面,借以表 达意境(图 7-22 和图 7-23)。

图 7-22 云雾缭绕白哈巴 (f/11) 张晨曦摄

图 7-23 雾凇岛日出

(f/16, 160mm)

张晨曦摄

若要表现雨丝,就要用慢一些的快门速度 (例如,1/30s),并采用深色的背景。光线应 是侧光、逆光或侧逆光。快门速度越快,雨丝 越短。雨天拍摄要尽量利用颜色鲜艳的雨伞、 雨衣等让画面生动起来。此外,通过湿漉漉的 玻璃(如车窗)拍摄外面雨天的景色,很有油 画的味道。

雨停之后也是拍摄的好时机。地面上的水 会形成反光和倒影,让画面生动;拍古镇石板 街道正是时候,拍夜景也非常漂亮,喜欢拍倒 影的也要赶紧出动了。若能找到一滩跟澡盆差 不多大的积水,就能拍出比较理想的倒影。关 键是要把相机放低点,放低、再放低,直到贴 近水面。

暴风雨即将来临之际,天空中往往会有很精彩的乌云,有时还有彩虹,这都是绝佳的景色,切勿错过。台风来临前一两天,往往会把城市里的污染一扫而光,使空气变得非常纯净,

而且天空中的云层变幻莫测,这往往是一年中 的最佳拍摄时间。

拍摄闪电要用三脚架,把相机镜头对准闪电出现的方向,用长时间曝光捕捉闪电。为了获得最长时间的曝光(例如15~30s),可以把光圈设置到接近最小,把ISO设置到最低。但是,如果因为某些原因不宜长时间曝光,或者为了拍到更多的闪电,可以让相机自动连续拍摄很多张(每张时间不长,例如3~5s),然后在后期处理中用堆栈技术把多张中的闪电合并到一个画面中。

【重要】

在这样的天气下拍摄,最重要的是保证自身的安全。其次是要保护好相机,主要是用防水罩套上相机。另外千万要注意别让大风刮倒了三脚架,可以把三脚架的腿放趴开一些,降低重心,使之更加稳定。

第8章 色彩、影调、质感

8.1 色彩

我们的世界五彩斑斓,绚丽多彩(图 8-1)。 如何在照片中准确地还原被摄景物的颜色?如 何增加或者减少某些颜色的亮度或浓度?还 有,不同的颜色会引起我们不同的视觉和心理 上的感受, 例如, 金色会使我们感到愉快和雀 跃,蓝色会使我们感到忧郁和平静。我们怎样 才能有效地利用色彩语言来表达自己的感受和

情绪呢? 这就是本节要介绍的。

对于彩色照片,观者首先感受到的是照片 的色彩面貌,或冷或暖,或艳丽强烈,或淡雅 柔和。作为一种视觉传达工具, 色彩比线条和 形状更能在视觉和知觉中引起反响。因此色彩 可以广泛地渲染画面,用以表达情感。

图 8-1 伊甸园 (美国阿拉斯加州)

(f/11, 11mm, 两张曝光合成)

云漫 摄

8.1.1 色彩的三要素 ◆ 色别

色彩的三要素是指:

(1) 色别(色相): 指出具

视频讲解 体是哪种颜色。

- (2) 明度: 色彩的明暗、深浅程度。
- (3) 饱和度(纯度): 颜色的纯度和鲜 艳程度。

它们是鉴别和评价色彩的主要依据。

色别,又称为色相,是指各颜色之间的区 别,即具体是哪种颜色。例如红、绿、蓝、青、 洋红、黄等就是不同的色别。色别是颜色最基 本的特征,它可以由光谱的波长唯一确定。人 眼能识别的色别为 180 种左右。

◆ 明度

明度是指色彩的明暗、深浅程度。物体表

面色彩的明度是由该物体所反射的色光强弱决 定的。反射的色光越强, 色彩就越明亮, 否则 就越暗。而反射光的强弱又取决于光源的性质 和物体的固有色。从光源的强度上来说,光线 越强, 色彩就越明亮。例如, 同样的青色, 在 中等强度白光的照明下,呈现出的是中等深浅 的青色,而在强光(弱光)的照明下,则呈现 为淡(深)青色。

不同色彩的明度不同。在光源强度相同的 前提下, 假设白色的明度为 100, 黑色的为 0, 那么各种色彩的明度如下:

黄: 78.9 黄绿: 30.3 青绿: 11.0 暗红: 0.8

黄橙: 69.9 绿: 30.3 纯红: 4.9 青紫: 0.4 橙: 69.9 红橙: 27.7 青: 4.9 紫: 0.13

◆ 饱和度

饱和度是指颜色的纯度和鲜艳程度,是表 示色觉强弱的概念。饱和度的高低取决于该颜 色中所含色的成分与消色成分的比例。消色(见 8.1.3 小节)是指黑、白及各种深浅的灰色。含 色的成分越多,饱和度就越高,给人的感觉越 强烈、越艳丽,如图 8-2(a)所示:反之,含 消色的成分越多, 饱和度就越低, 给人的感觉 越朴素, 如图 8-2(b) 所示。

(a) 高饱和度

图 8-2 荷花

(h) 低饱和度

(f/6.3, 500mm 折返镜头, 两次曝光) 张晨曦 摄

物体的表面肌理会影响其饱和度,一般来 说,光滑表面的饱和度高于粗糙表面的饱和度。 这是因为光滑表面的反射光的方向更趋于一 致,色光损失较少。

明度大小的改变, 也会影响饱和度。明度 适中时,饱和度最大。当明度由适中变大或者 变小时,都会使饱和度降低。当明度太大(小) 时,颜色会接近于白(黑)色,饱和度就很低了。

8.1.2 三原色与三补色

◆ 三原色

色彩是依赖于光的,有光才有色。自然界 中的一切景物都是在光的作用下才显示出其形 态和色彩。太阳是最常见自然光源,且其光线 是白光(早晚除外)。早在17世纪,伟大的 科学家牛顿就进行了色散实验,观察到可以用 三棱镜将白光分解为红、橙、黄、绿、青、蓝、 紫7种颜色的光。后来,进一步的实验发现, 这7种色光中, 橙、黄、青、紫可以进一步分解, 只有红、绿、蓝这3种不能再分解。所以,将 之称为三原色(光)。大家也许听说过 RGB. 它就是表示这三种原色: 红(R, Red)、绿(G, Green)、蓝(B, Blue)。

等量的红光+绿光+蓝光=白光,也就是 说,白光中含有等量的红光、绿光和蓝光。另 外, 等量的红光+绿光=黄光; 等量的红光+ 蓝光=洋红光:等量的绿光+蓝光=青色光。

如图 8-3 所示。

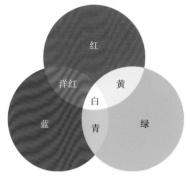

图 8-3 三原色

绝大多数颜色的光可以通过把红、绿、蓝 三种色光按照不同的比例合成产生。同样地, 绝大多数单色光也可以分解成红、绿、蓝三种 色光。这就是三原色原理。

【扩展】

拍摄照片时,数码相机是把画面看成由很多很多个点(称为像素)组成的,同时记录下每个点(像素)的R、G、B 三种原色的分量(这些数据相当于是一个大矩阵,矩阵中的每个元素由3个分量组成),就形成了影像文件。当用计算机显示照片时,就是根据影像文件中存储的各个像素的RGB值,把相应比例的三种原色光进行混合,在显示器上还原出各种颜色的点,从而再现出影像(每组RGB值对应于一个像素)。

◆ 三补色

三补色(光)是指青(C, Cyan)、洋红(M, Magenta)、黄(Y, Yellow)。对于任意一种色光A,如果A+B=W(White),即A和B混合能成为白光,那么就称A和B互为补色光。

由于红+青=白,绿+洋红=白,蓝+黄=白,所以青、洋红、黄分别是三原色红、绿、蓝的补色,称之为三补色(光)。

三原色和三补色的对应关系如图 8-4 中的箭头所示。而且每一种补色光都可以由相邻的两种原色光相加得到。所以它们也被称为二次色(光)。

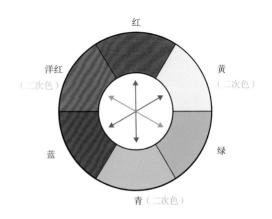

图 8-4 三原色与三补色的关系

【扩展】

需要特别强调的是,印刷中的颜料三原色与上面所说的光的三原色是不同的。颜料三原色是指青(C)、洋红(M)、黄(Y)。可以看出,这三种颜色实际上跟上述的三补色是相同的。而且等量的这三种颜料混合到一起,得到的是黑色。

【问题】

黄色颜料+青色颜料,混合起来是什么颜色?

答:绿色。因为:颜料(黄色+青色)=白光-蓝光-红光=绿光。

8.1.3 消色

视频讲解

消色是指黑、白及各种深浅 的灰色。有些物体对光谱成分不 是有选择地吸收和反射, 而是等 量吸收、等量反射。这种物体的

颜色就是消色。如果是光谱成分接近全部反射, 就是白色: 如果是接近全部吸收, 就是黑色: 否则,就是灰色。

消色不含彩色成分, 当然就没有色相、饱 和度之分,只有明度上的变化。消色虽然不 太引人注目, 但在有些时候却能更好地表现 主题。

消色在色彩配置和视觉效果上有很积极的 作用。它与任何一种颜色配置在一起,都能构 成自然、和谐的画面。任何颜色之间若要自然 过渡,都可以把它用作过渡色;而且任何一种 颜色都可以通过和它的对比,来强调自己的色 彩特征。

金色和银色的作用与消色有些类似,它们 与其他色彩相配,都能达到和谐的效果。

8.1.4 色相环

图 8-5 是一个 12 色相的色相环, 它是研究 和学习色彩及色彩配置的一张重要图形。它可 以看成是图 8-4 的进一步发展: 把图 8-4 中任 意相邻的两个颜色进行混合,就能得到三次色, 然后把这个三次色插入这两个颜色的中间。全 部完成后,就能得出图 8-5 中间的那个环(从 外往里第3个)。接着,就可以依次往里(外) 画两个同心环,每个环的亮度依次比外(里) 面的环亮(暗)一些。同一扇区中的颜色属于 同一个色系,只是明度不同。

该色相环有以下规律:

- (1) 同一色系的颜色配置在一起,一定 是最和谐一致的了。
- (2)90°以内的颜色配置在一起,也是 和谐和统一的。因为邻近色包含有共同的成分。
 - (3)180°两端的颜色是互补色,是对立

的两个方面,对比最强烈。

在一幅照片的前期拍摄和后期处理中,我 们都可以对画面的色彩进行控制。例如,在前 期拍摄时,可以通过选择不同的拍摄时间来控 制色调,可以利用偏振镜来还原有反光物体的 色彩饱和度,或者采用不同颜色的光源或者补 光来改变颜色, 等等。

如果在拍摄时,对被摄景物的颜色无法改 变或者控制,但你对色彩配置又不太满意,怎 么办呢? 那么就先拍下来, 然后在后期处理时, 用软件根据表现意图对色彩的色相、明度、饱 和度等进行调整,以达到理想的表现效果。

为了能对色彩有良好的理解和把控能力, 需要对色相环做一番认真的分析和思考,并至 少能记住图 8-4。

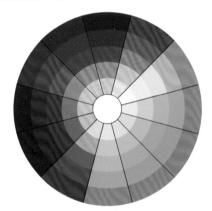

图 8-5 色相环

8.1.5 色调

色调是指画面色彩的总体倾向,即"大的" 色彩效果。不同的色调有不同的表现效果。

- (1) 暖色调:红、橙、黄、黄绿、红紫等 色彩属于暖色。以这些颜色(尤其是红、橙、黄) 为主的画面称为暖色调,例如图 2-3。暖色调常 用于表现温暖、光明、热情、欢快、进取等。
- (2) 冷色调: 蓝、青、蓝绿、蓝紫等颜 色属于冷色。以这些颜色为主的画面称为冷色 调,例如图 8-6 和图 8-7。冷色调常用于表现寒 冷、清爽、恬静、深沉而神秘等。

图 8-6 和图 8-7 分别是蓝色调和绿色调的。

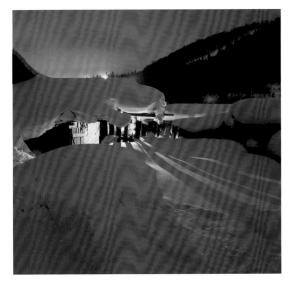

图 8-7 睡莲 (f/4)张晨曦摄

视频讲解

8.1.6 画面的色彩构成

画面中色彩的构成有以下几 种: 暖调构成、冷调构成、对比 构成、和谐构成、重彩构成、淡 彩构成、高调构成、低调构成。它们在表现主 题、引发意境和情感联想方面能达到不同的效 果,摄影实践中要有意识地加以应用。

◆ 对比构成

对比构成是指由具有强烈对比效果的色彩 构成画面,能给观看者以很强的视觉刺激,产 生一种鲜明对比的感觉。可以用来强调画面色 彩的多样性,或者用来突出主体(图 2-2)。

色彩的对比有以下4种:

- (1)冷暖色的对比。例如红、橙、黄与蓝、 青、绿的对比。图 8-8 是红与蓝的对比,图 8-7 是洋红与绿的对比。
- (2) 互补色的对比。例如红与青, 黄与 蓝(图 8-6),洋红与绿的对比。
- (3) 明度的对比。即不同明暗的同一种颜 色的对比,如深暗色与浅亮色的对比。
- (4)饱和度的对比。即不同饱和度的同一 种颜色的对比,如用淡饱和度的背景来突显浓 饱和度的主体(图 8-9)。

图 8-8 雪乡夜景(冷暖色的对比) 张晨曦摄 (f/22)

图 8-9 饱和度的对比 (f/2.8, 50mm)毛裕生摄

◆ 和谐构成

与对比构成的色彩效果相反,和 谐构成不是强调色彩刺激,而是重在 表现协调、一致、平和的效果和意境, 引发优雅、舒展、平静、柔和等的联 想。这种画面是由和谐的几种色彩构 成的。

和谐构成有以下几种。

(1) 同色系和谐。

同色系深浅不同的色彩一起构成 的画面一定最和谐统一。例如图 8-10。

(2) 近似色和谐。

近似色是指含有同一种色光成分的一些色彩。例如黄绿、纯绿、蓝绿之中都含有绿色,是近似色;黄、洋红之中都含有黄色,是近似色,能构成和谐而又有变化的画面。图 8-11 是近似色和谐构成。

(3) 低饱和度和谐。

一些本来属于对比性质的色彩, 在饱和度降低后,会明显削弱对比性 质而具有和谐的倾向。例如淡品红和 淡绿。

(4)消色和谐。

黑、白、灰这些消色没有色彩特征,它们与任何色彩搭配都能达到和谐统一的效果。当对比强烈的色彩搭配在一起时,在其间穿插一点黑、白或灰色,就能达到统一、协调的效果。

◆ 重彩构成

重彩构成是指画面由饱和度高或明度低的色彩构成,有助于强化浓郁或低沉的气氛(图 8-12),给人以深刻的色彩印象。拍摄时,适当减少曝光量(如 1 挡)可以使色彩表现得更加深重浓郁。

图 8-10 波浪谷(同色系和谐) (f/18, 21mm) 王平 摄

图 8-11 羚羊谷(近似色和谐) (f/11, 16mm) 邓宽 摄

图 8-12 重彩构成 (f/8, 95mm) 邓宽摄

◆ 淡彩构成

与重彩构成相反,淡彩构成是利用一些颜色较淡、明度较高、饱和度较低的色彩组成画面(图 8-13)。能达到和谐协调的效果,给人以平静、淡雅、柔和的感觉。

◆ 高调构成

高调构成是指画面主要由明度很高的色彩和白色构成,例如浅蓝、白色等(图 8-14),给人以明快、素雅、悦目的感觉。类似于黑白摄影中的高调(图 8-17)。

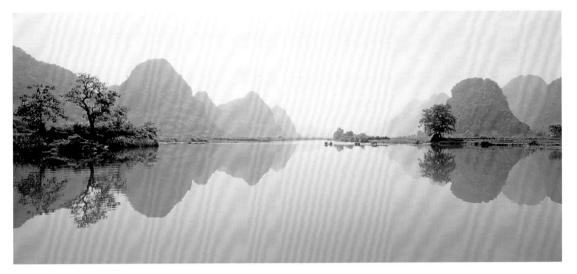

图 8-13 阳朔遇龙河(淡彩构成) (f/11, 16mm) 张晨曦摄

图 8-14 雾凇岛(高调构成) (f/4, 28mm) 张晨曦摄

◆ 低调构成

低调构成是指画面由深暗沉重、明度很低的色彩构成,如深蓝、深紫等,或者是由大面积的黑色、深灰色占据画面,给人以神秘、庄重、浑厚的感觉。类似于黑白摄影中的低调(图 8-18)。

8.1.7 色彩引起的联想

人们看到某种色彩往往会引起联想,从而 产生象征性的感觉。例如:

红色:给人以热烈、喜庆、温暖、胜利、 紧张等感觉;

黄色:给人以高贵、光明、富有、明朗、 轻快等感觉;

绿色:给人以生命、青春、希望、生机、 和平等感觉:

蓝色:给人以崇高、永恒、宁静、深沉、 诚实等感觉:

紫色:给人以高贵、神秘、哀伤、尊严等 感觉:

白色:给人以明静、纯洁、朴素、坦率等 感觉:

黑色:给人以庄重、肃穆、神秘、恐怖、 哀伤等感觉。

视频讲解

◆ 色温

8.1.8 色温与色彩

色温是表示光源颜色的一种

指标,单位是 K (开尔文)。考虑某光源 S. 其色温定义如下:

对绝对黑体加热,使其逐渐升温,当其颜 色(辐射光)与S的颜色相同时,这时黑体的 温度就称为是光源S的色温。

这里是借用了黑体的温度来表示色温。在 加热过程中, 随着黑体温度的升高, 黑体会呈 现由"红-橙红-黄-黄白-白-蓝白-蓝"的 渐变过程。所以红色是低色温,蓝色是高色温。 光线中红黄色成分越多,色温就越低;蓝色成 分越多, 色温就越高。

请注意,这里的色温高低与前面讲的颜色 给人的冷暖感觉正好相反。色温是物理量,"冷 暖的感觉"是人的视觉和心理上的感觉。

常见光源的色温如表 8-1 所示。

表 8-1 常见光源的色温

1.11	光 源	色温近似值 /K
自然光	日出和日落时的阳光(无云)	2000
	日出后和日落前半小时的阳光 (无云)	3000
	日出后和日落前1小时的阳光(无云)	3500
	中午前后两小时的阳光(无云)	5500
	晴天有云遮日时的阳光	6600
	阴天天空的散射光	7700
	蓝天天空光	$10000 \sim 20000$
人造光	蜡烛光、煤油灯灯光	1600
	100W 以下的钨丝灯泡	2600
	100W 及以上的钨丝灯泡	2800
	500W 摄影用钨丝灯	3200
	1300W 的碘钨灯	3200
	摄影用强光灯泡	3400
	电子闪光灯	5500

当以太阳作为光源时,要注意一天中阳光 的色温是在变化的。太阳刚升起,阳光的色温 最低,约为2000K;随着太阳慢慢升高,色温 也逐渐升高。中午时,达到最高值;下午,太 阳渐渐落下,色温也随之下降,直到日落前的 2000K 左右。

◆ 白平衡的设定

在白光的照明下, 物体会呈现出其固有色。

但如果光源是色光呢? 那物体的颜色就会发生 偏离(会叠加上光源的颜色),拍出来的照片 当然就会偏色。那怎样才能还原出其真容呢? 数码相机上的白平衡(White Balance, 简称 WB)设置就是用来解决这个问题的。

相机上有一个标为 WB 的按钮或菜单,可 以用来直接告诉相机当前所用光源的色温。这 样相机在处理影像时,就会根据这个色温对各 个像素进行计算,得出其固有的颜色(值)。

之所以称为白平衡,是因为它是为整幅画面设 定一个白色的参考点。如果被摄场景中的白色 在影像中呈现为真正的白, 那其他所有颜色也 就能得到"真容"了。

如果所设定的色温与现场光源的色温相 同,就能得到色彩还原正常的影像:否则,影 像就会偏色。如果设定的色温偏高(低).影 像会偏黄偏橙(蓝)。

图 8-15 是当把白平衡分别设置为 3000K、

4000K、5500K、7000K、10 000K 时的影像。 可以看出,5500K 时的影像比较正常,其他都 偏色了。为了获得色彩还原正常的影像,一般 要尽量设置准确的色温。但是,在摄影创作中, 偶尔也可以通过故意设定"错误"的色温,来 获得特殊的色彩效果。例如, 拍摄日落时分的 景色、按理色温是 2000K 左右、但如果我们把 相机的色温设置成 5500K, 那么就可以加强夕 阳光线的红黄色效果。

(a) 色温设定为 3000K

(b) 色温设定为 4000K

(c) 色温设定为 5500K

(d) 色温设定为 7000K

(e) 色温设定为 10 000K

图 8-15 不同色温情况下的影像 张晨曦摄

设置相机白平衡的方式有以下4种。

(1) "自动"模式(AWB)。

由相机自动根据现场的光线计算白平衡(在 3000K ~ 7000K 的范围内),能适用于各种情 况,拍摄者很省心。绝大多数情况下采用这种 模式就可以了。但是,它有时会计算错误,导 致照片偏色。

(2) 场景模式。

由使用者根据现场情况从相机预设的一组 场景中选择一种:

> "日光": 适用于 5500K 左右的日光; "阴天": 适用于 6000K 左右的阴天; "阴影":适用于7000K 左右的晴天阴影; "钨丝灯":适用于3200K左右的钨丝灯:

"白色荧光灯": 适用于 4000K 左右的白 色荧光;

"闪光灯": 适用于 5500K 左右的电子闪 光灯。

(3) 直接设置色温。

用于在确切知道现场色温的情况下,由拍 摄者手动设置色温的值。色温可以用色温表测 得,不过,现在已经很少有人用色温表。

(4)拍摄白纸。

现场满屏拍摄一张白纸(要充分反映现场 光线的效果),提交给相机。相机根据这个影 像就能准确地自动计算出白平衡。这是准确而 又不太麻烦的方法,专业拍摄舞台和 T 台时 常使用这种方法。

用 JPEG 格式拍摄时,相机会根据所设定 的色温来处理影像,相当于把色温信息融进了 影像数据中。如果白平衡设定不正确,影像就 会偏色,后期校正比较麻烦。

如果用 RAW 格式拍摄,情况就完全不同

了, 色温信息与影像信息是分开的, 而且可以 在后期处理中重新设定色温并按此色温对影像 进行处理和转换, 跟你在拍摄时是否设定了正 确的色温无关。单从这一点来看,就一定要用 RAW 格式进行拍摄。

8.2 影调

8.2.1 照片的调子

视频讲解

照片的调子包含两层的含义:

- (1) 照片的影调:
- (2) 照片的色调(见 8.1.5 小节)。

影调是指画面中明暗的分布和过渡情况。 说得具体一点,在黑白摄影中,是指画面中黑、 灰、白各占的比例及其过渡情况(层次);在 彩色摄影中,是指各种颜色的明暗及其分布和 过渡情况。显然,黑白照片只有影调,没有色调。

照片的调子能够赋予观看者在影调和色彩 方面的总体印象,能引起观者不同的视觉感受, 使之产生一定的情感联想,进而影响他(她)

的心情。所以,在创作一幅作品时,要根据拍 摄主题和表现意图,确定好采用什么样的影调 和色调,并在前期拍摄和后期处理中有效地表 现该调子。这就是摄影作品的定调。

8.2.2 影调的分类

根据照片中黑白灰像素的分布情况,可以 把影调分为5类:高调、低调、中间调、硬调、 柔调。图 8-16 给出了几张照片的直方图。请观 察各直方图中像素的分布特点。这些直方图的 原照片会在下面逐一给出。不过, 你现在能猜 出它们的影调大概长什么样儿吗?

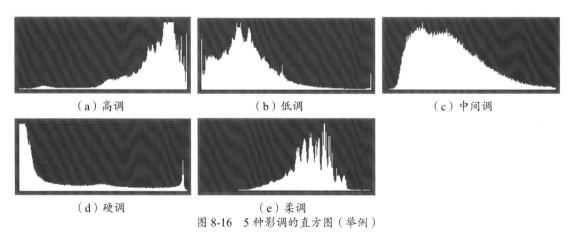

◆ 高调

高调照片的影调主要由浅灰和纯白构成, 照片总体上很浅淡。图 8-17 是一个例子。其直 方图的图形挤在右边, 且在右端"爬墙"(即 被裁切),如图 8-16(a)所示。

高调照片给人以轻盈、优美、明快、清秀、

宁静、淡雅和舒畅之类的感觉,适合于拍摄浅 色的景物及儿童、少女、婚纱等人像。

拍摄高调照片时,要用比较柔和的光线, 景物上的光照要比较均匀,光比最好不超过2:1。 若景物都是浅色就更好。在曝光的控制上,一 般要加曝1~2挡。

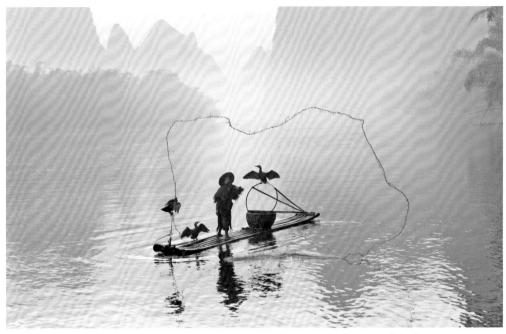

图 8-17 高调照片 (漓江晨捕)

(f/8, 1/320s)

独木桥 摄

高调照片一般要有少量的暗色调压阵,否则会显得轻飘。

◆ 低调

低调照片的影调主要由深灰和黑色构成,照片总体上很暗(图 8-18)。 其直方图的图形是挤在左边,且在 左端"爬墙",如图 8-16(b)所示。

低调照片往往给人以神秘、忧郁、压抑、含蓄、深沉、粗豪、倔强之类的感觉。

拍摄低调照片时,要减少1~2 挡的曝光,并要保证有小区域的浅 影调,以形成总体反差。否则容易 产生沉闷的感觉。

◆ 中间调

中间调照片是指中间调占优势的 照片(图 8-19),即大部分的像素都 是灰色(各种亮度)。在直方图中, 其图形是中间高,然后向两边逐渐下 降,最后到 0,如图 8-16(c)所示。

图 8-18 低调照片(埃塞俄比亚少女) (f/3.2,50mm) 毛裕生 摄

高调和低调照片分别有大面积的白色和黑 色,因而有助于强化和提高其艺术表现力和感 染力. 很有特色。但存在画面立体感较弱的不 足,而目拍摄题材上也很受限制。中间调照片 的自由度比较大, 画面的立体感比较强, 能表 现的细节也比较多。

如果画面中黑-灰-白过渡层次多,称为 影调丰富、影调细腻;反之,如果黑-灰-白 过渡急剧,呈跳跃式变化,层次少,则称为影 调简单、影调粗犷。丰富的影调有助于产生恬 静、柔和、连续的感觉;粗狂的影调有助于产 生激烈、刚毅、跳跃等的感觉。

◆ 硬调

硬调照片的影调主要由两极的暗影调和亮 影调构成,中等明暗的调子少,黑-灰-白之 间的过渡层次较少(例如图 8-20)。其首方图 的特征是在明暗两端各有一个很陡的波峰,如 图 8-16(d) 所示。硬调照片反差很大,因而 画面总体给人以生硬、有力、强烈的感觉。如 果拍摄人物或事件,能够表达较为激烈的情绪, 给观看者带来比较强烈的视觉和情感刺激。

拍摄硬调照片要用到大光比的光照条件, 比如强烈的阳光下。如果拍摄场景光比不够, 可以在后期处理中强拉对比度。

图 8-19 中间调照片(元谋土林) (f/11) 张晨曦摄

图 8-20 硬调人像 (f/4,50mm) 毛裕生摄

◆ 柔调

柔调照片的影调主要由中间调子和亮调子 构成,几乎没有暗调子。而且不同灰调之间过 渡连贯、细腻(例如图 8-21)。其直方图的特 征是波形跨度比较小,且处于中间稍靠右的位 置,两端都有一个区域没有像素如图 8-16(e) 所示。柔调照片反差小,给人以轻柔、柔软、 温和的感觉,适合于表现柔美的题材,例如儿 童、女性、雾景等。

张晨曦摄 图 8-21

柔调照片的曝光控制比较简单,只要对准中灰景物测光即可,不用曝光补偿。当然,所

拍摄的场景必须是对比度小的。否则就又要靠 后期处理了。

8.3 质感

1. 什么是质感

在汉语词典中,对质感的解释是:物体通过材料材质和表面呈现等传递给人的视觉和触觉的对这个物体的感官判断。

它包含两个方面的含义,一个是物体的质地,另一个是物体的表面结构。物体的质感就是我们人对这两方面的感官判断(通过眼看和手摸)。常见的质感有:光滑、细腻、柔软、粗糙、镜面、尖锐、坚硬、松软、毛茸茸、透明、晶莹、半透明等。比如婴儿皮肤的光滑、细嫩,丝绸的柔顺,雪的细颗粒,沙漠表面的粗糙,钢铁的冰冷坚硬等,都是大家所熟悉的质感。

在摄影中,质感是指影像所表现的物体的 真实感,也就是说是否把上述质感在影像中逼 真地表现了出来。质感好的照片,让人一看, 就能在脑子里形成触摸其中物体的感觉。要能 引起观看者关于质感的联想和心理感受,给他 以栩栩如生的感觉,让他觉得身临其境,有强 烈的代人感。

2. 帮助表现空间感

由于质感一般是要近距离观看才能看得清楚,所以在照片中,清晰的质感对空间的表现有很大的作用:

- (1)拉近观看者与主体的距离:如果主体很近,而且质感表现得很好,就会有一种凑近主体放大看的感觉。
- (2)加强画面的空间感:如果画面中近景、中景、远景都有,而且近景的质感非常好,那么就会使人感觉它近在咫尺,伸手就能摸到,与远景形成对比。画面的纵深空间感会因此得到加强。

3. 如何拍出质感

如何在影像中很好地表现出质感呢? 关键 是要把物体的质地和表面结构特征充分表现出 来。可以从以下几个方面入手。

- (1)影像清晰、够锐、细节够清楚:
- (2) 用光恰当;
- (3)拍摄角度合适;
- (4)通过后期处理加强。

在拍摄角度上,为了表现好表面结构,相 机的拍摄方向不能与表面垂直,而是应该与其 形成比较小的夹角(例如45°以下),如图8-22 所示。这样才能拍到表面结构的侧面。

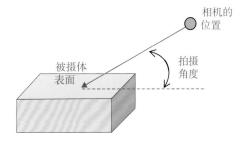

图 8-22 角度不要太大

可以把物体的表面结构归纳为四种:粗糙面、光滑面、镜面、透明面。在用光上,不同的光线方向和强弱对质感的体现有很大的影响,能最大化地表现质感的用光方法如下。

- (1)粗糙面:表面有高低不平的凹凸起伏, 宜用直射侧光。
- (2)光滑面:对光线会有柔和的反光, 宜用前侧光,并加以辅光,以减小光比。
- (3)镜面:对光线会产生耀眼的反光, 宜用柔和的散射光或者逆光。
- (4)透明面: 宜衬托在暗背景上,用逆光或侧逆光,并辅助以均匀的正面光。

图 8-23 采用了高位逆光, 很好地表现了鸟

的羽毛的质感;图 8-24 采用侧光,很好地表现 了雪的质感;图 8-25 采用柔和的逆光,很好地 表现了岩石的质感。

但是,并不是所有的照片都要尽量表现出

质感, 例如给上年纪的女士拍人像时, 可能要 故意削弱面部皮肤的质感,以减少皱纹和斑点。 这时,应采用顺光,并适当过曝。

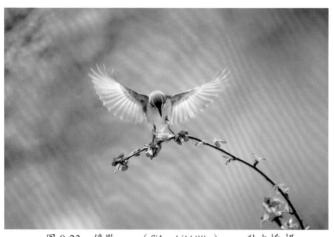

图 8-23 停歇

(f/4, 1/1600s)

独木桥 摄

图 8-24 雪蘑菇 (f/16) 张晨曦摄

图 8-25 罗恩日出(澳大利亚) (f/11, 1.6s, 反向 GND0.9) 詹姆斯 摄

第9章 手机摄影

近几年,随着智能手机的飞速发展和广泛 普及, 手机拍照的功能和画质都有了很大的突 破。在光线良好的情况下, 手机拍照的画质已 经可以跟相机相媲美了。

目前, 手机几乎是人手一部。由于其超轻

便性, 越来越多的人选择了手机摄 影。可以预见,这是一个大趋势, 以后会有越来越多的人加入这个行 列中。因此,如何用手机拍出好照 片? 这是本书的一个重点主题。

视频讲解

9.1 手机摄影的优势和不足

与相机摄影相比, 手机摄 影有以下 7 个优势。

视频讲解

- (1) 手机几乎每个人都有, 零成本就可以加入摄影的行列。
- (2) 手机操作简单,且是触摸屏菜单, 没有大相机那么复杂的设置和操作。
- (3) 随时随地都可以拍摄。因为手机是 随身带的,一旦发现值得拍摄的人或事物,顺 手就可以拍摄。
- (4) 小巧、灵活, 360°全方位拍摄都可 以轻易做到。例如,可以把手机倒置,让镜头 非常贴近水面或冰面,拍出完美倒影。
- (5) 体积小, 不太引人注目, 拍摄人文 时比较不会引起反感或遭到抵触。
 - (6)后期处理 App 软件多, 操作比较简单,

很容易上手。

(7) 实时分享, 传播快。拍完后可以立 即发朋友圈或者其他网络平台,与众人分享。

当然, 手机摄影也有一些不足, 主要有以 下 3 点:

- (1) 画质不如高档的数码相机,特别是 在光线比较弱的时候。
- (2) 有的手机手动操控性比较差,无法 控制光圈、快门速度、感光度、色温等。不过 已经有越来越多的手机提供了专业模式, 操控 性良好。
- (3) 光学变焦功能差, 而数码变焦则会 损失画面的质量。不过, 越来越多的手机提供 了一组(例如3个)定焦镜头,从而实现了一 定的光学变焦能力。

9.2 如何拍出好照片

显然,不管是用手机还是用相机、好照片的标准是相同的、拍出好照片的总体思路也是差不 多的,详见第2章。

9.3 摄影基础知识

如果你已经系统地学过了前面的各章,请 跳过本节。

不管是用手机还是用相机,除了具体的操 作外, 摄影的基础理论知识是相同的, 这些知 识对于提高摄影水平具有很重要的作用,它直接关系到能否拍出好照片。

此外,这些知识对于后期处理也具有很大的指导意义。因为在后期处理的过程中,对于每张作品,都是首先要根据这些知识来分析作品的成功与不足之处,并据此确定后期处理的思路和方案。

9.4 手机拍摄基本操作

各种品牌的手机操作可能各不 相同,但有一些操作还是类似的。

视频讲解

9.4.1 对焦和测光

打开手机上的"相机"后,会进入拍摄界面。这时,手机中的相机部件就会自动对被摄场景进行自动对焦和测光。但是,是对哪个区域对焦和测光呢?无法判定。保险起见,可以用手指在屏幕上要重点表现的被摄体上点击一下,这样相机部件就会自动对它进行对焦,使其影像最清晰,同时还会自动对该区域进行测光,并按测光结果自动计算曝光量和设置曝光参数。这些操作一般在半秒之内就会完成。完成后,屏幕上会出现一个指甲盖大小的圆圈或者方块,并在其边上显示一个小太阳图标,用于调整曝光,这时就可以按快门拍摄了。

大多数情况下,相机部件自动测光及拍摄效果是令人满意的。它的自动曝光原理跟普通相机一样,也是猜测你拍的场景的平均亮度是18% 灰,因此,它总是把照片拍成平均18% 灰的样子。显然,大部分情况下它是猜对了,因为只要随便把手机对准任何一个场景拍,它一般都是接近于18% 灰的。这是对大量场景的影像进行统计得出的结果。但是,如果拍摄者要拍雪景或者深色的被摄体(例如煤堆),那自动曝光就"傻掉了",它拍出来的还是18% 灰。所以拍摄者必须学会如何对曝光进行调整。

请重点学习以下内容:

- 第3章 曝光控制 (重点学习曝光补偿)
- 第4章 动感与快门速度
- 第6章 摄影构图
- 第7章 摄影用光
- 第8章色彩、影调、质感

9.4.2 调整曝光

对于相机部件自动计算出的曝光,如果觉得不满意,就可以让它增加曝光(使画面变亮)或者减少曝光(使画面变暗),这就是曝光补偿。

手机上调整曝光量的方法一般都是通过拖动屏幕上对焦点区域旁边的小太阳图标来实现的,如图 9-1 所示。用手指反复拖动这个小太阳向上(下)滑动,便可以增加(减少)曝光,效果实时显示。如果要获得接近于白(黑)色的画面,就得把小太阳往上(下)拉2~3挡,分别如图 9-1 和图 9-2 所示。这两种方法在拍雪景和夜景的时候非常有用。例如,拍图 9-3 所示的夜景,如果不减少曝光,就会严重曝光过度。

图 9-1 曝光补偿为 +2.1 挡

图 9-2 曝光补偿为 -3.0 挡

图 9-3 海河大沽桥 (-1.5 挡) 张晨曦摄

上述设置曝光补偿的方法只能管一次拍摄,拍完后,又恢复到正常状态(即补偿为0)。有的手机在专业模式里提供了永久设置曝光补偿的功能,即通过修改 EV 项的值,就可以使以后拍摄的每一张照片都按这个值进行曝光补偿。例如,拍雪景(夜景)可以将 EV 值设置为 1.5(-1.5)。

9.4.3 关于变焦

变焦就是改变镜头的焦距。直观地说,就是改变取景屏幕(或取景器)上被摄景物的大小。当然,取景范围也会随之改变。现在的手机上,一般都提供有多个选项供选择,例如0.5x,1x,2x,3x等,它们分别表示变焦的倍率。也可以直接用两个手指头在取景屏幕上拨开或者收拢来进行变焦,这时屏幕上会显示当前变焦倍数。

虽然现在大多数的手机都提供了一组多个 定焦镜头,可以实现一定程度的光学变焦功能, 但在许多情况下的变焦(与定焦镜头的焦距不一致的时候)是数码变焦。所谓数码变焦,就是把"全图"的中央裁出一个区域(其大小根据变焦的倍数来确定),然后将之放大到全图(如图 9-4)。显然,这样得到的影像的画质会随着数码变焦倍数的增加而下降。

图 9-4 数码变焦示意图

9.4.4 大光圏模式

有的手机提供了大光圈特效拍摄模式,它 是通过软件的方法来模拟大光圈的拍摄效果。 虽然有时虚化得不够自然,但在大多数情况下, 还是可以接受的。

选择大光圈拍摄模式后,取景屏右下角会出现一个光圈的图标,并在其旁边显示当前的光圈值。点击该图标,可以在一个范围内选择光圈值。例如,华为 Mate40pro 的选择范围为F0.95 到 F16,如图 9-5 所示,其在 F0.95 的拍摄效果如图 9-6 所示。

图 9-5 大光圈模式的光圈选择

图 9-6 F0.95 的拍摄效果

图 9-7 大光圈特效编辑界面

用这种模式拍摄的照片,有的手机还允许对拍摄效果进行调整。下面以华为 Mate40pro 为例进行说明。在回放照片时,如果屏幕右上角有一个光圈图标,就表示是用大光圈模式拍摄的,点击它,就会进入大光圈特效编辑界面(图9-7),这时会显示当前的对焦点位置。可以对它进行重新设置,只要在新的位置上点击即可。还可以对光圈的系数进行重新选择,用指尖在界面下部的滑动条上滑动即可。图 9-8 是 F16的效果(景深最大)。

可以反复进行修改,直到满意为止。然后,若点击"√"("×"),就是确认(放弃)修改;若点击右上角的存盘图标 □,就是把修改的结果另存为一张新的照片。

有的手机的专业拍摄模式提供了改变物理 光圈的功能,例如华为的 Mate50。这样手机拍 摄也能控制景深大小了。这是一个重大的突破, 相信以后会有越来越多的手机提供这项功能。

图 9-8 改变对焦点和光圈值

9.4.5 专业模式

专业拍摄模式下,可以手动设置许多拍摄参数。这受到了许多摄影爱好者的青睐。例如华为 Mate40pro 的可设置参数包括: M——测光方式, ISO——感光度, S——快门速度, EV——曝光补偿值, AF——对焦方式, WB——白平衡, 如图 9-9 所示。点击参数,即可对之进行选择和设置。在这种模式下,手机将按照你所设置的参数进行拍摄。

图 9-9 专业模式

9.5 充分利用手机摄影的特点

手机摄影有自己的特点,在很多方面与用相机摄影有很大的不同。所以,要扬长避短,充分利用手机摄影的特点来拍摄出更好的照片。

◆ 多靠近被摄体

大部分手机的镜头是广角的,而且光学变 焦能力差。如果按通常的距离拍摄(自拍除外), 经常会显得前景比较空,主体偏小,不够突出 (图 9-10)。这会大大削弱照片的表现力,不可能成为好照片。这是用广角镜头拍摄容易产生的通病。

用相机拍摄能比较好地解决这个问题,因为只要旋转变焦环,把焦距拉长,很容易改变取景范围。而手机摄影则往往要靠移动双脚来解决这个问题。因此,要经常记得往前走几步,多靠近被摄体一些(图 9-11)。

图 9-10 秋色 张晨曦摄

◆ 多用竖画幅

手机屏幕的显示方式默认是竖画幅的, 大家也都是这么用。而用相机拍摄则大多数是 采用横画幅的,很多拍摄场景第一眼看也是适 合用横画幅拍。然而,如果用手机所拍的照片

图 9-11 秋色 张晨曦摄

主要是用于发微信或者是做手机屏保,那么就不妨多试试竖画幅。这是因为横画幅的照片在 手机屏幕上显示比较小,没有充分利用屏幕面积,效果较差。而很多人一般懒得把手机横过 来看。 用竖画幅"看"世界,开始可能会觉得有些别扭,但拍多了,就会发现很多美的画面,

图 9-12 苏黎世湖 王鲁杰摄

◆ 全方位拍摄

手机拍摄具有小巧、灵活的特点,可以很方便地从各种视点拍摄,基本可以实现 360° 无死角全方位拍摄。应尝试从多种角度及各种高度拍摄,然后从中挑选最理想的照片。用手机拍倒影是最方便的了,可以把手机倒过来拿,让镜头尽可能贴近水面或冰面,就能拍出完美

图 9-14 从娃娃抓起 张晨曦摄

从而拍出好照片。另外,有些场景就是用竖画幅拍摄更合适,如图 9-12 和图 9-13。

图 9-13 飞过莱茵河 王鲁杰摄的倒影。

◆ 记录日常生活的点点滴滴

手机是随身带的,遇到有意义或者有趣的事件或场景时,随时随地都可以掏出来拍摄(图 9-14 和图 9-15)。用手机记录下日常生活中的点点滴滴,是最方便不过了。这是手机摄影的优势,相机摄影望尘莫及。

图 9-15 厦门度假 张晨曦摄

◆ 拍摄微小物件

手机可以近距离(例如几厘米)拍摄微小物体,获得较大的影像,这比普通相机强很多(当没有使用微距镜头时)。而且,手机可以很灵活方便地贴近被摄体拍摄,对焦点和测光点可以通过点击屏幕来指定,非常方便。

图 9-16 喷泉(背景单一) 张晨曦摄

◆ 选择单一的背景

由于手机摄影的景深比较大,软件虚化有时效果不好,而且也不是什么场合都能用,所以为了突出主体,要注意选择单一的背景(图 9-16), 否则杂乱的背景会影响主体的表现(图 9-17)。 应该绕主体转一圈,看看不同拍摄角度的效果。

图 9-17 喷泉(背景杂乱) 张晨曦摄

9.6 拍摄技巧

◆ 虚化背景与花卉摄影

有时我们需要虚化背景,特别是在拍人像和花卉时。但手机的图像传感器比较小,并且其镜头往往是广角的,拍出来的往往都是实的。解决的办法有以下两个。

- (1)用人像模式或者大光圈特效模式。这是用软件的办法模拟大光圈的效果,虽然有时虚化得不够自然,但仍然是可以用的,而且还可以通过后期处理进一步改进。
- (2) 充分贴近被摄体。这只适合于拍摄小物体。例如拍小花等(图 9-18)。

更多拍摄花卉的技巧见第 11 章。

图 9-18 小花 张晨曦摄

◆ 充分利用构图

要寻找形式感较强的拍摄场景或者被摄体,并充分利用构图来突出拍摄主题和主体。

对于同一个被摄景物,不同的构图方法效果差别很大。如图 9-19 和图 9-20。可以看出,对角线构图更富有动感和表现力。关于构图的详细论述,见第 6 章。

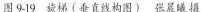

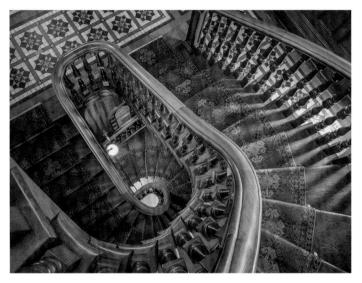

图 9-20 旋梯(对角线构图) 张晨曦摄

◆ 充分利用色彩

对于彩色照片,观者首先感受到的是照片的色彩面貌。作为一种视觉传达工具,色彩比线条和形状更能在视觉和知觉中引起反响。因此要充分利用色彩来渲染画面和表达情感(见第8章),例如图 9-21 所示。

图 9-21 彩色岛 王鲁杰摄

◆ 女孩自拍

手机自拍是很多女孩(包括年纪大一点的

女性)喜欢玩的。亚洲人脸部的立体感差一些, 五官没像欧美人那样深邃。如果采用正面平角 度拍摄(即手拿手机水平向前伸出进行拍摄), 拍出来会比较惨,脸会显得比较平、偏大。那 么,如何才能把自己的脸拍得显小、显瘦呢? 可以尝试以下方法。

- (1)采用俯角度拍摄。即把手机举高一些,从上往下拍摄,这样下巴就会明显显瘦。
- (2)采用两个30°的最佳角度。一般来说,左前侧或者右前侧方位会比较好看。所以,可以左(右)手握住手机水平向前伸出,然后保持身体不动,把手臂向左(右)转30°左右,然后再举高30°左右,再向下俯角度拍摄(图9-22)。
- (3)用道具遮脸。可以用墨镜、帽子、长头发、剪刀手、花草等适当遮住脸的一部分。用手轻托或者轻捂下巴,做牙疼状,也是可以的。要点就是遮挡脸的一部分(图 9-23)。如果重点在于显瘦,就应该是遮挡脸的两侧。

图 9-22 自拍 王梓力摄

(4)与男士合影时,稍微躲远点,拍出的脸会显小。这是利用广角镜头"近大远小"的拍摄效果。

视频讲解

◆ 如何把女孩拍高、拍美

很多女孩拍人像时,总希望能 把自己拍漂亮些、拍高一些。该怎 么拍呢?这是拍摄者需要认真考虑 的问题。

1. 拍美一些

可以从以下几个方面入手。

- (1)着装好看,能充分体现女孩的美,并且与环境相匹配。不同的人适合穿不同风格的服装,关键是要找到最适合自己的。例如,纤细娇小的女孩,就不太适合穿粗旷、硬朗的服装。
- (2)适当化妆。亚洲人脸部的立体感差一些,拍出来脸容易显大。化妆后往往会有较大的改进,使得五官更加立体,并且能遮掩一些瑕疵,还可以减少后期处理的工作量。
- (3)找到最佳拍摄方位。一般来说,左 前侧或者右前侧方位比较好看,侧面也可以拍 拍看。具体是向左还是向右,要根据女孩脸部

图 9-23 自拍 王梓力摄

的特征来确定,反正是把最漂亮的一面展现出来。如果女孩脸型偏胖,一定要注意避免正面方位拍摄。

- (4)一般是平角度拍摄比较好。但如果 脸形偏瘦(胖),可以适当仰(俯)角度拍摄。
- (5)摆拍表情会比较僵硬,如果能在动态中抓拍到女孩自然、真情流露的瞬间,就可能拍出很美的照片。所以,拍摄者要与女孩充分交流和沟通,使其自然放松,并调动情绪。有时,只拍一个人,情绪不容易调动起来;而如果女孩有好朋友(特别是好闺密)一起拍,就很容易兴奋起来。
- (6)如果被摄女孩早晨有比较明显的眼袋,就最好等眼袋基本消失后再拍。

2. 拍高一些

拍高的关键,是要把腿拍长。腿长了,人就显得高。这个跟相机的高度、被摄者的穿着 打扮以及腿怎么摆放有很大关系。可以从以下 几个方面入手。

(1)被摄者在穿着方面,要或长或短。就是说,裤子(或裙子)或者要穿短一些,大腿多露一些,或者就穿连衣长裙,看起来显得修长一些。还有,就是上衣不能太长。总之,

要穿得让人看起来显得修长,拍出来自然就会显得高。

- (2)用竖画幅拍摄全身,头顶上多留点空间,脚底下则应该少留点。竖画幅是表现修长的最好选择。
- (3)拍摄机位要低一些,略低于被摄者的腰部,并稍向上仰角度拍摄。这时,要提醒被摄者略颔首,以免拍出双下巴。这样拍可以利用小广角的变形特性,把腿拍长一些。
- (4)被摄者的腿往左下方或右下方伸出 去,脚尖指向左下角或右下角。
- (5)最好穿瘦尖、表面光滑的皮鞋,或者光脚丫子,并要绷紧脚背、脚尖向前延伸。
- (6)拍全身尽量避免俯角度拍摄,那样 会把腿拍短。
- (7)如果被摄者是采用正面的坐姿,则可以让她把腿向前和向一侧伸出(到达画面左下角或右下角附近),并让身子适当往后靠。这样从稍低的角度拍过去,不仅能把腿拍长,而且还能把上身拍短一些,把脸拍小一些。

关于人像摄影,详见第 12 章。

◆ 充分利用光影

摄影是"用光绘画"。只有恰当、巧妙地运用光线,才能获得理想的画面。要充分利用光影来提高照片的表现力、美感和趣味性,如图 9-24 所示。关于用光的更多知识和技巧,见第 7 章。

◆ 风光摄影

影响风光摄影作品好坏的因素有很多,其中包括风景主体、拍摄角度、构图、天气、光线。拍摄时,要力争做到完美构图。所以,为了拍出好的风光摄影作品,要提高自己的审美能力和构图能力,找到好景色(机位),寻找与众不同的拍摄角度,并耐心等待最佳天气和光线的出现。关于风光摄影,更多讲解见第10章。

图 9-25 ~ 图 9-27 是 3 张用手机拍的风光片。

◆ 拍摄夜景

拍摄夜景最好用三脚架拍摄,可以用低 ISO 和长曝光,以减少噪点,拍出画质较高的照片(图 9-28)。这需要用到手机的专业拍摄模式或者借助于 App 软件(例如 Slow Shutter)。

图 9-24 城墙 王鲁杰摄

图 9-25 弗奈斯山谷 王鲁杰摄

图 9-26 彩虹桥 王鲁杰摄

图 9-27 窗口 王鲁杰摄

图 9-28 皇后镇夜景 (1s, ISO100) 张晨曦摄

9.7 辅助器材

手机摄影的辅助器材主要有:自拍杆、三 脚架、手机夹(或云台)、附加镜头等。其中 自拍杆是使用最多的,也是大家最熟悉的了,

这里就不用介绍了。三脚架、手机夹(或云台) 在长时间曝光或者进行延时摄影时是必须的, 而附加镜头则往往是手机摄影发烧友使用的了。

◆ 手机夹(或云台)

手机很轻,用轻便的三脚架就可以了。与 相机摄影不同的是, 手机一般是通过一个手机 夹(或加上手机云台)固定到三脚架上。只用 手机夹,使用会很不方便,所以建议至少购 买"手机夹+小云台"的组合。若采用"手 机夹+云台+万能夹"的组合(图 9-29),那 就最好用了。其中的万能夹可以很灵活地固定 在各种物件上,例如板子、窗沿、大三脚架的 "腿"或云台上等,使用非常方便。

◆ 附加镜头

手机附加镜头也称手机镜头,是用来附加 到手机摄像头上的外置镜头,用于扩展手机的 拍摄能力。有广角、鱼眼、微距、人像、长焦

图 9-29 手机夹+云台+万能夹

等多种选择, 其作用类似于普通相机的各种镜 头。有很多的产品供选择,价位也不高。要注 意的是,不同品牌、不同型号的手机一定要选 用不同固定方法的附加镜头, 购买时一定要选 适合自己手机的。

9.8 手机后期处理——Snapseed 使用教程

Snapseed 又称"指划修图",是一款当前 使用非常广泛、比较专业的手机修图 App 软件, 得到了很多人的认可。它功能强大,且操作简 单、直观。它还能够处理 RAW 格式文件, 而 且提供了类似于 Photoshop 的蒙版功能。

本节以安卓版本为例进行讲解。首先要掌 握以下几点。

- (1) 所有操作都是通过手指操作(如滑 动、拖动、点击等)完成的(所以称为"指划")。
- (2) 在任意修图界面里,用手指在屏幕 上往左划,是减少参数值;往右划,是增加参 数值。
- (3) 用手指在屏幕上往上或往下划,可 以选择不同的修改项。例如,在"调整图片" 界面中,上下滑动手指,可以调出图 9-30 的菜 单,然后选择所要调整的项目(蓝色表示选中)。
- (4) 用手指双击(快速连续点击两次) 图片,即可将之放大;再双击,则恢复原大小。
 - (5) 对于界面中最下面的按钮、按从左

到右的次序,分别称其为左1、 左 2、左 3、…等,如图 9-30 所 示。"左1"一般是个"×", 表示放弃本次修改并关闭窗口。

文档

最右边一般是个"√",表示确认本次修改。

(6) 在学习过程中, 对于每一个调整项, 可分别尝试把其数值调整到最小(手指往左划 到最左边)和最大(手指往右划到最右边), 仔细观察效果, 并和调整前的图片对比。以便 掌握各调整项的作用和程度。

Snapseed 的主界面如图 9-31 所示,上面有 7个按钮:

- (1) 打开: 用于打开图片。
- (2)样式:显示系统预先做好的一些处 理样式, 供用户直接选用。
 - (3)工具:调用各种处理工具。
 - (4)导出:保存或导出处理好的图片。
 - (5) ♥:点击该按钮,会弹出以下菜单。 撤销,撤销本步处理。

图 9-30 调整图片工具的界面和选项

图 9-31 Snapseed 的主界面

重做:重做上一步被撤销的处理。

还原:撤销所有的处理,还原到原始图片。

查看修改内容:查看 所有的修改内容。按先后 顺序排列,最后完成的列 在最上面。蒙版功能也是 在这里实现的。

(6) **①**:显示图片详细信息。

(7): 更多。它包括"设置""教程""帮助和反馈"等。

头部姿势

回退

蒙版

第10章 风光摄影

风光摄影又叫风景摄影,是以大自然风光 为主题的摄影。风光摄影的题材有很多,包括 太阳、山峦、云雾、田园、草原、沙漠、森林、 江河湖海、瀑布、冰雪、星空及人造景观等。 随着摄影的普及及旅游业的发展,除了摄影师 的风光摄影以外,越来越多的摄影爱好者加入 了风光摄影的队伍中。

10.1 拍出不一样的作品

为了拍出更好的风光摄影作品,我们需要找到不一样的风景或全新的视角,或者采用全新的

视频讲解表现手法。

10.1.1 不一样的风景

由于拍摄的出发点或者目的不同,不同的 拍摄者所看到的风景往往是不一样的,因而拍 出来的照片大相径庭。

◆ 旅游者眼中的风景

旅游者受时间的限制,最多也就是到经典的景点,站在经典的位置,从普通(大众化)的视角看看、拍几张就走。他们所拍到的风景往往不是最美的,因为最美的风景一般是出现在日出和日落的前后,甚至是在特殊天气前后,而这个时候旅游者往往还没有出发或者已经收工,也没有时间来等好天气好光线。视角差不多也是相同的,因而产生了大量同质化的风景标准照。这样拍风景不能算是风光摄影。

◆ 摄影爱好者眼中的风景

摄影爱好者就不同了,他们往往会耐心等好天气好光线,也会尽最大努力去拍摄好照片,例如会试图寻找新的视角,会利用三脚架。虽然国内很多景点已经被"拍滥"了,网上可以

搜出大把大把雷同的片子,但对于每一个爱好者个体来说,拍一张漂亮的、明信片式的照片也是很有意义的。首先,这是拍摄者自己的作品,他对这个景点也许还是首次拍摄,是全新的创作;其次,拍出来的照片可以与朋友分享,可以挂在厅堂中,还可以出版自己的旅游摄影画册等。如果运气够好,能遇上好的气象,就有可能拍出与别人不一样的风光片了。

很多人说,风光摄影是"靠天吃饭"或者是"拼 RP(人品)",这虽然是句玩笑话,但至少说明了天气在风光摄影中是极其重要的。因此要拍出好的风光作品,除了要找到好景色,还要有足够的时间和耐心去等待最美的天气和光线的出现。有人说"风光摄影是等待的艺术",也是有一定道理的。在给定场景和机位的前提下,有变化的就是天气和光线了。也许你要问为什么是给定的场景和机位?这是因为在很多经典景点,机位就那么几个,别无选择。如果换别的位置,取景就没那么好了。

在拍摄时间上,早上和傍晚往往是最佳的 拍摄时间,拍摄者经常要早出晚归(例如 图 10-1)。所以风光摄影还是蛮拼体力的呢。

◆ 摄影师心中的风景

摄影师和有较高追求的爱好者则更进一步,往往要求自己拍出来的作品要与众不同。

图 10-1 冬晨 (f/16, 1/15s, 两张接片) 云漫摄

认为风光摄影不仅仅是客观地表现被摄景物, 更重要的是表达自己对这个场景的主观感受。 对于相同的场景,不同的摄影师往往有不同的 视角。优秀的摄影师一定会积极主动地寻找那 些最能打动他(她)的、前人没有拍摄过的视 角。如果坚持从每一个摄影师自己独特的视角 拍摄,那么哪怕几个人在同一地点肩并肩拍摄, 大多数情况下也能避免雷同的画面[©]。

10.1.2 如何拍出有新意的风光作品

为了拍出与众不同的风光作品,可以从以 下几个方面入手。

◆ 寻找没人拍过的风景

如果能找到没人拍过的风景,那么拍出来 的照片肯定是独一无二的。但是,随着国内美 丽风光景区和景点的开发,发现全新的美景已 经是越来越困难了。如果说十多年前,像福建 霞浦、东北雪乡、新疆白哈巴和禾木这些地方的风光片还有点新鲜感的话,现在已经是被彻底"拍滥"了。这些景区的照片已经达到了"图满为患"的程度。到了最佳拍摄季节,这些景区到处都是人满为患。当然,这些地方的风景确实很美,没去过的话,去游摄一趟,仍然是很多摄影爱好者的愿望。

也许,可以做的,是在普通的场景中发现 美,拍出好作品。但这实际上难度更大,要求 拍摄者具有很高的艺术修养和独特的观察与提 炼能力。

◆ 寻找全新的视角

找到全新的视角,也许就是成功的一半。 只要在构图、表现技法及拍摄技术上没有失误, 就能拍出与众不同的作品。

当然,要找到全新的视角,也是非常困难 的,尤其是对于那些最佳拍摄机位就那么几个

① 引自著名美国华裔风光摄影师云漫的《极致之美——云漫的风光摄影手记》,电子工业出版社,2017年。

的旅游景点(所以也是最难拍的)。因此,想当优秀的摄影师,并不是一件容易的事情。

尽管如此,为了拍出好的风光摄影作品,或者为了提高自己的风光摄影水平,每个拍摄者,不管是爱好者还是摄影师,都应该牢记一点,就是要竭尽全力去寻找全新的视角,哪怕是成千上万人拍过的风景。

下面举3个例子。

(1)《黄果树瀑布》(摄影:张晨曦)

笔者在十多年前拍的黄果树瀑布(图 2-1), 在视角上还是与众不同的。由于是用 120 哈苏 相机拍的,所以画幅是正方形,画面取景比大 众化的横幅长方形拍法要大,多出了下面的部 分,即前景的岩石及其旁边的动感水流(形成动与静的对比),这是这幅作品的独到之处。动感水流不仅弥补了中等距离拍摄的不足(不够壮观),而且更好地表现了瀑布的优美形态,并会把视线引向中景及后面的主体瀑布,增加了画面的纵深空间感,提高了画面的表现力。

(2)《泰姬陵》(摄影:水冬青)。印度泰姬陵的照片,大家可能已经见过很多那种经典的标准照:上下左右都对称的带倒影的正面照(不过确实百看不厌)。如何拍出新意呢?风光摄影师水冬青进行了很好的尝试,从多个角度拍摄了一组很美的照片,如图 10-2 所示。

图 10-2 泰姬陵组照 水冬青摄

(3)《晨曦中的布达拉宫》(摄影: 张晨曦)。还是十多年前,某个冬天,笔者独自去了拉萨。虔诚地绕布达拉宫转经一圈后, 笔者琢磨着如何拍一张视角与众不同的布达拉宫,于是站在布宫前构思了一个画面。第二天 凌晨,坐车到拉萨河对岸,摸黑爬到了布达拉宫对面的一个山头上,等了两个小时。当早晨金色的阳光照亮整座宫殿时,顿时觉得得到了升华,感觉仿佛升到了天宫里,在心里进行了千百次的敬拜。笔者吸了口干冷的空气,镇住

自己, 赶紧按下快门(图 2-2)。

◆ 采用全新的表现手法

如果就是要拍众人熟知的景点风光,又找 不到全新的视角,但又想拍出有新意的佳作, 就得在表现手法上有创新。下面举3个例子。

(1)《午夜邂逅》(摄影:云漫)。

美国黄石公园的间歇泉很有名气, 照片也多

如牛毛。但绝大多数都是实景记录,称不上摄影作品。云漫老师决定另辟蹊径,拍摄璀璨星空下的喷泉,来表达一种神秘的气氛。经过大量的调研、认真的计划及拍摄位置的选择与踩点,在午夜时分,在喷泉喷发的时候,他用娴熟的技术成功地拍下了这幅作品(图 10-3)。

图 10-3 午夜邂逅 (14~24mm, 3张曝光合成, 手电筒扫描地面补光) 云漫摄

(2)《奥林匹克的光辉》(摄影:云漫)。这幅作品(图10-4)的创意笔者特别喜欢,太妙了!被摄场景是一片很普通的树林,阳光穿过树林投射下来,除了能拍星芒之外,没任何特别的。但是,当他在镜头的左上角哈了一口气之后,奇迹出现了,阳光照射在雾气上,形成了一道佛光般的圆形彩虹。他采用了F22的小光圈,以得到更细更长的星芒。

(3)《梦幻漓江》(摄影:张晨曦)。 漓江的黄布滩,百度百科上说它是"漓江 精华中的精华",新版 20 元人民币的背面图案就是这里。笔者在 15 年前去拍摄时,遇到的天气不佳,是阴天,还有淡淡的雾气,与本来期待的红霞满天的美景大相径庭。失望之余忽然想起凌晨的色温很高,可以拍出蓝调。于是用哈苏 905swc 和富士 RVP 胶卷拍出了与众不同的黄布滩(图 6-24)。这里的视角是大众化的,但表现手法比较特别。也许,很多人在这样的天气里就放弃拍摄了。

图 10-4 奥林匹克的光辉

(f/22, 1/4s) 云漫摄

◆ 用心灵创作

我们可以从上述3个方面的任何一个或者多个方面入手,拍出有新意的照片。然而,如果想拍出有感染力的优秀风光作品,光有这些还不够,还有很关键的一点,就是要用心灵创作。即在以摄影师的眼光去观察、去发现的基础上,要在心里引起共鸣,获得灵感,然后把心里的感受和情绪,通过娴熟的技艺,在画面上表达出来。拍摄者只有先打动自己,作品才能打动观众。

英国著名摄影师戴维·诺顿(David Norton)说过: "真正独特、引人人胜、令人惊叹、细致人微和惟妙惟肖的照片是"造"出来的,而不是"照"出来的。它们是思想的产物,是通过坚持不懈的努力和熟练的技术将想象变为现实。"

著名风光摄影大师安塞·亚当斯说过:"你的作品是造出来的,而不是照出来的。"

著名美国华裔风光摄影师云漫指出:这里

的"造",不是弄虚作假,移花接木,而是说一个优秀的摄影师会利用自己的全部本领——他的感情、热枕、努力、审美、想象、知识和技术,在自然界中发现甚至创造出独特的、不为普通大众所知的美丽,并赋予作品深刻的思想和情绪^[2]。

当然,能达到这样境界的,非一般人也。 但不管如何,要朝这个方向努力!

10.1.3 观察和预想

摄影是一门观察的艺术。要拍出好片,必 须具有较强甚至独特的观察力。不仅能发现和 观察到被摄景物和场景的各个方面,而且能预 想到拍摄的结果(影像)。

在风光摄影中,由于面对的往往都是美丽的景色,拍摄者,特别是旅游者和摄影爱好者,经常会被景色迷住,觉得哪儿都美。于是,不假观察和思索,东按一张西拍一张,拍了很多,但也许没一张能打动人。

观察主要从以下两方面进行。

(1) 观察外形。

首先要仔细观察景物(特别是主体)的外 形,它给人以轮廓和形状的印象,在构图中有 极其重要的作用。随着光线的变化及视点(距 离、角度、高低)的改变,景物的外形特征会 随之有很大的变化。要通过观察来决定怎么拍 摄,即确定用什么画幅(横幅、竖幅或方画幅), 用什么相机,用什么镜头,在什么位置及在什 么时间拍摄等。

(2)观察光线。

光线对于摄影来说是至关重要, 在风光摄 影中尤其如此。若没有好光线,往往是拍了也 白搭。我们经常会看到风光摄影者架着机子在 等, 等什么? 等好光线。有的等几个小时, 有 的则等几天, 甚至十几天。

等光线,一定要会观察光线,而且对光线 要很敏感,对现场光线的光位、光度、光质、 光色、光比和光型等了如指掌,并对其丝毫变 化以及它们对最终影像的影响都能感觉得到。 有的摄影爱好者对光线不够敏感, 看不到一些 细节,需要加强这方面的训练。

许多美妙光线瞬间即逝, 如果没有敏感的

观察光线的能力及敏捷的反应, 就很难捕捉到 那美妙的瞬间。

10.1.4 大风光与小景风光

大风光是指用广角拍摄、画面包含宏大场 景的风光摄影风格(图 10-5),小景风光则是 指用中长焦拍摄、画面以小景为主的风光摄影 风格。它们各有侧重点, 也各有特色。如果把 大风光作品比喻为一部交响曲, 那么小景风光 作品就更像是一部协奏曲或者一首独奏曲。前 者雄浑、壮阔,后者则更有韵味儿。相比之下, 笔者更喜欢用超广角拍摄的大风光。

云漫老师在他的《极致之美》[2] 一书中提出 了"小景物,大风光"的拍法,就是把大风光和 小景风光的风格和特色结合起来, 形成一个相对 较新的表现手法(图 10-5)。即在拍摄大风光的 时候, 充分重视、挖掘和靠近有象征意义或者美 学意义的前景,将其放大,并很好地表现其关键 细节, 使观者产生亲临其境的感觉, 既被其壮 阔和气势所震撼,同时又被其前景的精美和细 节所打动,触碰到心灵的最软处。

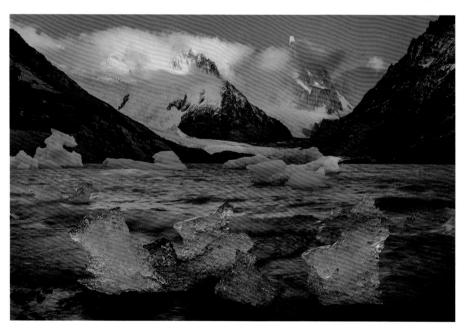

图 10-5 燃烧的冰湖(阿根廷) (3张景深+曝光合成)

云漫 摄

10.2 器材

◆ 相机画幅的选择

一般来说, 风光摄影对相机 的要求较高,目的是获得高品质的画质。因为 风光摄影作品被打印出大幅面照片的概率是比 较高的。根据不同的拍摄者以及对最后作品 的实际应用需求,可以分别选用不同画幅的 相机。

- (1) 相册照片及家庭挂画等(普通摄影 爱好者): APS-C 画幅或全画幅 135 数码相机。
- (2) 大型画册及大幅面照片(如1米以 上尺寸)(摄影师):全画幅 135 数码相机或 中画幅相机。
- (3) 巨幅商用照片(职业风光摄影师): 中画幅及大画幅相机。

【提示】

画幅越大, 画质就越好。虽然全画幅 135 相机已经能够满足绝大多数的应用需求,但 随着越来越多厂家推出单反/无反中画幅数码 相机, 价格越来越低, 便携性和使用方便性 越来越好,将来肯定会有越来越多的摄影师 和发烧友采用中画幅数码相机。目前,富士 GFX50s Ⅱ无反中画幅数码相机一机两镜的价 格,接近5万元人民币。

对于摄影发烧友来说,对画质的追求可能 是脱离实际需要的, 所以, 只要是买得起、舍 得买,而且背得动,就尽可能配置"高大上" 的相机。

◆ 镜头的选择

风光摄影会用到各种焦段的镜头, 具体跟 拍摄场景的特点及拍摄者的偏好有关。但相对 来说,广角和长焦这两头会用得比较多。中焦 由于中规中矩, 会用得比较少。为了便于拍摄 和携带,现在一般都是采用变焦镜头。

- (1) 拍摄大场景风光: 广角或超广角变 焦镜头。例如 16~35mm 焦段、11~24mm 焦段或者 14~ 24mm 焦段等。
- (2) 拍摄中景风光: 广角到中焦变焦镜 头。例如 $24 \sim 70 \text{mm}$ 焦段、 $24 \sim 105$ 焦段或 者 24 ~ 120mm 焦段等。
- (3) 拍摄小景风光: 长焦镜头。例如 70~200mm 焦段或 70~300mm 焦段等。后 者在霞浦、坝上、元阳、东川红土地等地拍摄 时会大有用处。
- (4) 拍摄建筑: 移轴镜头。例如佳能的 TS-E 17mm f/4L 等。
- (5)拍摄星空和极光:大光圈超广角镜 头。例如 14mm f/2.8, 20mm f/1.4, 16 ~ 35mm f/2.8 等。

笔者的相机配置如下:

- 135 数码相机: 佳能5D4机身, EF $16 \sim 35$ mm f/2.8L,EF 70 ~ 200 mm f/4L (比 70~200mm f/2.8L 轻很多, 也便宜不少), EF 8 ~ 15mm f/4L, 50mm f/1.4。另外还有 一个 85mmf/1.2 人像镜头、一个 100mm f/2.8 微距镜头及一个 500mm 的折返镜头。它们 一般是放家里用, 出去拍风光是不带的。
- 120 胶片相机:哈苏 905swc (38mm),哈 苏 503CW, 50mm, 80mm, 180mm, 2XE。

笔者以前拍的片子中, 好片子几乎都是用 哈苏 905swc 拍的。不过, 120 胶片相机现在已 经很少用了, 因为还是数码相机方便, 且不用 再花钱购买胶卷和冲胶卷。另外,都带上的话, 也背不动。

10.3 拍摄技巧

◆ 天空与大地空间的 划分

视频讲解

风光摄影中,要力求做到完美构图,就是要把大自然的景物以最合理、最完美的形式安排在画面中。首先要考虑的是大地与天空的空间分配。风光摄影经常表现的是大地上的自然景观,天空则作为陪衬。因此当天空很平淡时,在画面顶部应只给它留出少许空间,例如画幅高度的 1/5 ~ 1/6,或者干脆全不要。切忌留下大面积空白天空,这是初学者最容易犯的错误。

留一小条空间,会使人觉得画面看起来比较舒服,比较"透气"。而天空全裁掉则会有些压抑感,不过却会增加作品的视觉冲击力。 大地景物扑面而来,观看者会把全部注意力集中在大地景物及其关系上。

◆ 景深控制

大多数风光摄影要求画面的每一部分都清晰,因此景深越大越好。这可以通过采用小光圈和广角镜头来实现。但要注意的是不能采用太小的光圈,因为那样画质会急剧下降。如果小光圈还达不到景深要求,就需要采用超焦距(见 5.4 节)。

对于某些极端情况,采用超焦 距也可能达不到想要的景深,例如 要求近距离的小花到很远的雪山全 部都清晰;或者是拍摄银河或极光 需要采用大光圈,这时,就必须采 用景深合成技术。见 5.5 节。

◆ 点、线、面的组织

在风光摄影中,一般画面中会 有较多的景物,有的显示为点,有 的则显示为线条或区域。如果安排 得不好,画面就会显得凌乱。所以 要对它们进行仔细选择和取舍。其中很重要的一点是发现线条,其实是线条把大地分割成了区域(面)。要找出主要的线条,并能使之构成线条之美,或蜿蜒曲折,或排列有序,形成节奏。图 10-6 是一个例子。

◆ 云的利用

美丽的地面风景配上蓝蓝的天空往往能构成一幅美丽的图画。但是,如果天空中没有云朵,就会显得很单调。所以应该等到出现漂亮的白云时,再进行拍摄,把云朵也作为构图要素纳入画面。有时甚至云朵本身都可以成为被摄主体(图 10-19)。

◆ 慢门拍摄

风光摄影有时要用慢门来表现,能拍出跟人眼所看到的不同的画面。特别是拍海景(图 2-14)、夜景(图 2-12)等,慢门拍摄效果特别,更美、更新颖、更艺术。

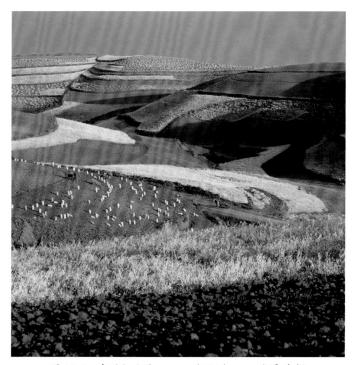

图 10-6 东川红土地

(f/16) 张晨曦摄

◆ 区域光拍摄

区域光是指地面上某些小区域被阳光照亮,而其余部分均处于阴影中。如果照亮的正是要拍摄的主体,那就是绝佳的光线了。

这种光线往往出现在多云的天气。天空中 大片的云块遮挡了阳光,只有一些"漏洞"让 阳光照射到大地上。云块若移动比较快,而且 "漏洞"较多,则等到理想区域光的概率就比 较大。拍摄时,要架好机子瞄准目标,耐心等待, 而且按快门要快、准,要在区域光到达理想位 置时果断地按下快门。

图 10-7 是在云南东川红土地拍摄的。那天 天空上有很多大块的云朵在快速移动。笔者架 好哈苏照相机 503CW+180mm 镜头,对准了远 处的田园和小村庄,等了两个多小时才等到这 片理想的区域光。

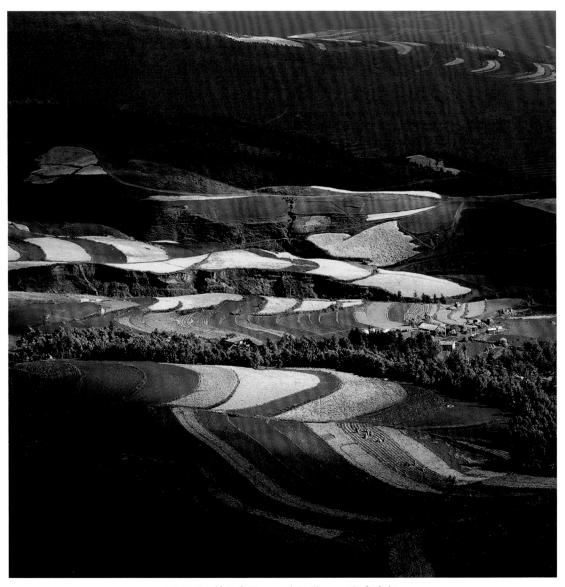

图 10-7 锦绣家园 (f/16) 张晨曦摄

◆ 阴影的利用

阴影在风光摄影中的作用很大。除了可以 利用它来突出主体(让主体处于光照下,而让 其余部分被遮挡在阴影中),还可以利用景物 的影子来装饰和平衡画面,以及提高画面的趣 味性。特别是太阳刚出来时,清亮的低角度光 线所形成的长长的影子很有意思。

◆ 色温对比

风光摄影中经常会采用冷暖色调对比,例如在大面积冷色调的基础上,让主体处于暖色调之中。日出后和日落前一小段时间拍摄的风光片经常是这样处理的,这与大自然实际情况也是相符合的。阳光照射下的区域色温低

(2000K~3000K),呈红黄色,而处于阴影中的区域则受蓝色天空光的照明,色温较高, 呈偏蓝色。

◆ 散射光下拍摄

风光摄影中人们常强调光影效果,因而认为散射光条件下拍不出好片。由于散射光没有明显照射方向,所以画面中几乎没有阴影,而且光线比较柔和。这种光线很适合于拍摄柔和、静谧及抒情格调的风光片,特别是田园风光片,很适合于做明信片或挂于厅堂之中。所以一定不要放弃拍摄的机会,同时要在景物形态的选择及色彩搭配与对比上多下功夫,要拍出柔美的感觉。

10.4 常见风光拍摄题材

10.4.1 日出日落

视频讲解

太阳是我们最熟悉的自然景物之一。冬天懒洋洋、暖融融的

太阳和夏天的烈日炎炎都给我们留下深刻的印象。不过,对摄影人来说,印象最深的莫过于

千变万化的日出和日落(图 10-8)。

日出和日落是永恒的拍摄主题,怎么拍都 拍不够。不同环境下——水面、山上、云海上, 不同的气候条件下,日出和日落都在不停地展 现其各种姿态和美色。

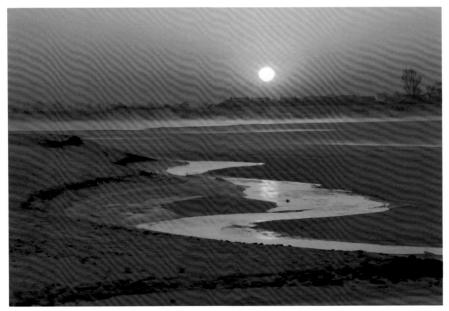

图 10-8 雾凇岛日出 (f/16, 121mm)

张晨曦摄

1. 占位置

在"全民摄影"的今天,著名景点拍摄日 出和日落的机位也成了紧俏资源。不早点去的 话,可能就找不到机位了。一般至少要提前两 小时去占位置。

2. 三脚架

拍摄日出日落最好用三脚架,这样才能保证高画质。光线较弱时,如果没用三脚架,只能提高 ISO,画质会受到影响,而且清晰度也得不到保证。当然,如果用的是防抖镜头或相机,情况就好多了。

3. 拍摄时机

日出和日落的过程很短,最佳拍摄时间可能只有几分钟,因此要善于抓取最佳瞬间。为保险起见,可以早点就开始拍,多拍几张,从中挑选。一般来说,太阳快出来时,就应该开始拍了,因为有时太阳一出,阳光就很强(例如,夏天无云的日出),迎着太阳拍,容易产生光斑,光比也太大。当然,如果有薄云遮日,情况就会好很多,而且有可能有朝霞。

拍日落则可以在日落前 $15 \sim 30 \text{min}$ 就开始 拍,特别是在冬天,因为有时日落前 $5 \sim 10 \text{min}$ 光线就已经太弱,拍出来的影像反差不够。

太阳落下后,不要立即"收工回家",也许"好戏还在后头"呢,日落后半小时内,有时会出现极美的晚霞,特别是在夏天。要是没拍到,后悔药都找不到的!

4. 曝光

一般情况下,用相机内的评价测光就可以, 但不要把太阳放在正中央。另外,在现场根据 拍摄效果进行曝光补偿。

如果要自己精确控制曝光,可对准太阳周 围具有中等亮度的天空或云彩进行点测光,并 按此设置曝光参数。

为保险起见,可采用包围曝光,偏移量采用 $\pm 2 \sim 3$ 挡。

5. 关注天气和日出概率

第二天是否有日出,要在前一天注意查看 天气预报。有云的天气比大晴天更好,因为"光 板天"很单调。

10.4.2 山峦

山峦也是摄影人常拍的题材。拍摄山峦需 要注意以下几点。

- (1) 登高望远冼机位。
- (2)抓住景物特征。各种山峦都有其显著特征,有的险峻,有的平缓,有的秀美。
- (3)拍摄大场景时,有日出或日落会 更好。如果天空有很好的云彩,可以让天空 和云彩占据较大的面积,否则最好不要超过 1/3。
- (4)用光方面,尽量不要用顺光。侧光和侧逆光能较好地表现山峦的层次(图 10-9)。 拍摄山峰时,一般用侧光或侧顺光比较好。

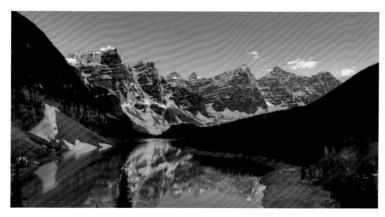

图 10-9 班夫国家公园(加拿大) (f/16, 19mm, GND0.9) 王平摄

(5) 云海或者山沟中云雾缭绕的场景,是可遇不可求的大好美景。切记不能把云海拍成一片死白,而是要表现出其层次细节。可以对准白云最亮处进行点测光,然后加 1.5 挡曝光补偿。

10.4.3 江河湖海瀑布

它们的共同特点——都是水体。自然风光,

有水则灵。静止的水面常被用来拍摄有倒影的 风光片(图 10-10)。美景加上水中的倒影, 是绝美的景色,能表达出宁静致远的意境。

对于流动的水(特别是瀑布),拍出的影像可能比实景更迷人,其奥秘就在于对快门速 度的控制。

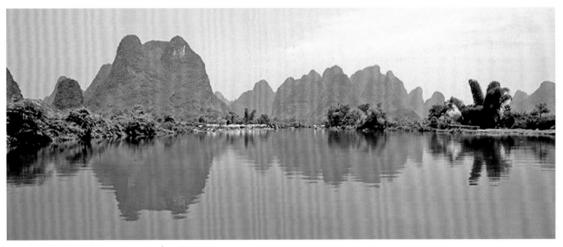

图 10-10 遇龙河风光(阳朔)

(f/11, 16mm) 张晨曦摄

◆ 瞬间凝固的效果

高速的快门速度能表现出水花飞溅的瞬间 及水珠的晶莹剔透,具体速度取决于拍摄距离 和镜头的焦距,可以通过尝试来确定。例如先 用 1/1000 的速度拍, 如果拍出来的水花有拖线, 可把快门速度提高一倍(同时可能要把光圈放 大一挡或者把 ISO 提高一倍), 如果还不行就 进一步提高,直到把水花定格(凝固)。这样 的效果突出表现了水花或瀑布的张力和气势。

◆ 光顺丝滑的效果

采用较低的快门速度(例如 1s 或更长), 能把水流拍成乳白色、像天鹅绒那样光顺丝滑 的效果。这样能夸张地表现出水流的流动性和 连续性,表现其柔美和恬静的一面(图 2-1), 而且拍出来的影像完全不同于人眼看到的实 景,比较有新意。这样拍摄需要用三脚架。 光线较强时,可能无法将快门速度降低到 足够低,这可以通过加偏振镜和(或)减光镜 来解决。

◆ 海浪的慢门拍摄

拍海景时,对于海边的海浪,可以用不同 的快门速度,拍出不同的效果。

(1) 表现海浪拍打礁石时的迸溅效果。

快门速度大约为 1/30s 或更低。重点是水 花带出的"水丝"不能太长也不能太短,而且 要比较直,才会有较强的视觉冲击力。

(2) 表现海浪拉丝的效果(图 4-7)。

曝光时间大概为 1 ~ 3s 或更长。时间越长, "水丝"就越长、越连续。要根据所希望的效 果及实际拍摄效果来调整曝光时间。

(3)表现海浪雾化效果。

曝光时间为 30s 或更长(图 2-14)。对于

比较平静的水面,为获得雾化的效果,曝光时间要更长。

除了以上情况, 拍水还可以有以下侧重点。

- (1) 表现美景及其倒影(图 10-10)。
- (2)表现波光粼粼和千变万化的波纹(图 10-11)。
 - (3) 表现大海或者湖泊的浩瀚无边。
 - (4)表现河流的蜿蜒曲折。
 - (5) 表现清澈的水和水草(图 10-12)。

10.4.4 雪景

雪景展现给人们一个银装素裹、童话般的 世界,很多人(特别是南方人)看到这样的美 景都会激动万分,纷纷拿出相机或手机进行拍 摄。雪景是风光摄影中很讨人喜欢的题材。

在曝光控制方面,可以在评价测光的基础上,进行曝光补偿——增加1~2挡。如果想把雪表现得很白,就加2挡;如果想保持最亮部分雪的质感细节,那么加1到1.5挡就可以了。

图 10-11 水波纹 张晨曦摄

图 10-12 水草

(f/5.6)

林冰轩摄

如果要做到精确曝光,就需要对所拍场景中最亮部分的雪进行点测光,然后加 2 挡曝光。图 2-10 就是这样拍摄的,这张照片很好地表现了雪的质感和层次。

在用光方面,侧逆光和侧光最能表现雪的 质感(图 2-10),并且能够使画面的影调和色 彩富有变化。

在取景上,要注意选取色调深浅相间的景物,使画面富有变化。当然,也可以以大面积的白雪为主,拍出明快、淡雅的高调照片。

在晴天的清晨或者傍晚,雪景会反射天空的蓝色,形成冷色调。这时如果把暖色调的灯(光)作为构图元素加入画面,就可以拍出很美的冷暖色调对比的作品(图 10-13)。拍摄雪景的日出日落也是如此。

在下雪时拍摄,天空往往比较灰暗,光线不好,拍出来的效果较差。这时,最好能把颜色鲜艳的景物(例如穿红色衣帽的人)纳入画面,以增加色彩对比(图 10-14)。若要表现飘落的雪花,则应选择深色的背景,才能衬托出来。

当雪的反光太强、与其他景物的反差太大 时,可以用偏振镜来削弱雪的亮度。这是因为 雪的反光往往是偏振光。

在从寒冷的室外进入暖和的室内之前,一定要把相机放到摄影包里并拉好拉链,或者装入密封的塑料袋里,进屋后要过一段时间才能拿出来。否则相机镜头里会凝结出水汽,对相机很不好。

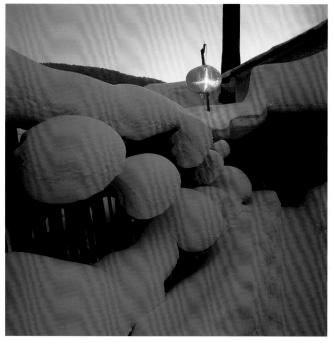

张晨曦摄

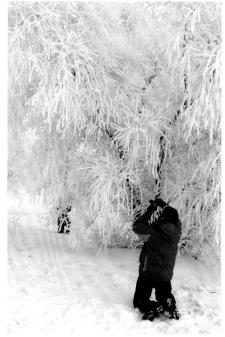

图 10-14 拍雾凇 (f/

(f/11)

刘华摄

10.4.5 月亮及夜景

拍摄月亮本身,用 300mm 及以上的长焦镜头比较好,否则 月亮的影像太小。当然,若没这么长的镜头,就只好通过后期裁剪将其放大(图 10-15)。

在曝光方面,如果月亮刚刚从地平线升起, 而且天色还不太暗,就可以用评价测光、不加

视频讲解

曝光补偿为起始设置,然后根据拍摄效果进行 调整;如果月亮已经比较高,天空已经很暗, 就应该用手动模式。并采用"ISO100、f/11(+1 挡)、1/100s"作为起始曝光组合(之所以不 直接写 f/8, 是为了便于记忆, 都是"1")。 一般来说,根据拍摄需要,月亮的影像应以有 清晰或者淡淡的环形山影为宜(图 10-15), 而不是一片死白。

拍摄月亮不能用太慢的快门速度, 否则影 像会模糊,因为月亮是在移动的。快门速度一 达不到效果;太大,就会显得有些假。 般不要低于 1/60s。

拍摄月光照明下的夜景,由 于光线很弱,需要使用三脚架, 进行长时间的曝光。在满月、 没有灯光的情况下,可以采用 "ISO200、f8、50s"作为起始 曝光组合; 而在城市里, 由于 有灯光,可以采用"ISO200、 f8、3~5s"作为起始曝光组合 (图 10-16),然后根据实拍效 果进行调整。

【 提示 】

- (1) 根据拍摄效果调整曝 光是必须的, 因为月光的亮度 受大气状态、海拔高度等的影 响比较大,每一次拍摄的情况 都不一样。
- (2) 如果是用胶卷拍摄, 当曝光时间超过1s时,还要考虑 "互易律失效"的影响。如何调 整曝光时间,可查阅胶卷的相关 资料。

拍摄带月亮的风景时, 为了 拍出大月亮, 常采用两次曝光的 方法。操作步骤如下。

(1)准备工作:用"ISO100、 f8、1/100s"作为起始曝光参数, 单独对月亮进行试拍, 找出其合 适的曝光参数。

- (2)第一次曝光: 拍摄不包括月亮的景物, 按景物的亮度进行曝光。注意取景要纳入天空, 并留出准备放置月亮的合适的位置。
- (3) 第二次曝光: 拍摄月亮。把镜头换 为长焦镜头,重新取景,使得月亮位于第一次 曝光预留的位置,然后按(1)中确定的参数 进行第二次曝光。

需要注意的是, 月亮的大小要合适。太小,

图 10-15 月亮 (f/11, 1/100s)张晨曦摄

图 10-16 小区夜景

(f/16, 10s)

张晨曦摄

10.4.6 航班上航拍

在旅途中,通过航班舷窗进行航拍能增添旅行的乐趣,而且还可能拍出好照片。图 10-17~图 10-20 都是在航班上拍的。

◆ 前期工作

在选座位时,显然是应该选靠窗的。那么 是左边还是右边?这要根据拍摄目标、航线、 航班时间及太阳所处的纬度(季节)来确定。

(1) 有明确的拍摄目标。

要根据拍摄对象的位置来选,对象在航向

的哪边就选哪边。明确的拍摄对象可以是山峰、山脉、河流、湖泊、岛屿、城市等。这个选择 难度比较大,因为要对航线及拍摄对象的位置 都比较熟悉。

(2) 无明确的拍摄目标。

在航拍中,除非是要拍摄日出或日落,否则一般应选择顺光或侧顺光。要不然,阳光照到舷窗玻璃上会产生严重的眩光,而且玻璃上的划痕和污迹也会非常清晰,会让照片变得一塌糊涂。

根据对太阳所处的纬度和航线的了解,并

图 10-17 航拍雅鲁藏布江

张晨曦摄

图 10-18 航拍雪山

(f/11)

张晨曦摄

对照地图,就能确定应选左边靠窗还是右边靠窗。关于太阳所处的纬度,可以根据航班的日期,以及太阳在北回归线与南回归线之间的移动规律计算出来。关于航线,可以从网上查到,或者如果是常乘坐的航线,可以从飞机上的屏幕显示拍下来。

在座位前后排的选择方面,要选择前两排或最后 $2 \sim 5$ 排,这样视线才不会被发动机和机翼遮挡。如果不是 VIP 会员,前两排很难抢到,所以一般是选倒数第 $2 \sim 5$ 排。

◆ 登机后的准备工作

- (1)登机后,要立即查看舷窗玻璃是否有严重的刮痕或者外面很脏,这一点很重要。因为如果有,唯一的解决办法就是换一个座位。乘客尚未就坐的座位换起来比较容易,所以要早点登机。
- (2)用餐巾纸等把舷窗玻璃擦干净,有 些污渍要哈气后才能擦掉。
- (3)把相机准备好。最好是有广角和长 焦两支镜头。不是逆光拍摄,可以不用遮光罩, 以便于操作。但要把镜头上的保护镜或者 UV 镜卸下来,以免划伤舷窗玻璃。

(4)检查存储卡容量和电池电量是否够用。

◆ 拍摄技巧

- (1)拍摄模式选快门速度优先,一般要用 1/500s 左右比较可靠。飞机颠簸或者使用长焦时,要用更高的快门速度。飞机距地面比较近时,拍地面景物,速度也要高一些(例如 1/1000s)。距地面越近,快门速度就要越高。
- (2)应把镜头前端尽量贴近玻璃,但又不要接触,以免飞机颠簸造成相机严重抖动。
- (3)如果知道拍摄目标的 GPS 信息,可以带上有显示的 GPS 记录器。利用它来帮助寻找目标,也可利用它来记录所拍摄景物的近似 GPS 信息。
 - (4)不要用偏振镜。
- (5)不要穿浅色衣服,以避免舷窗玻璃 反光,特别是在拍夜景时。拍夜景要关掉阅读 灯,并最好用黑色衣服把自己和相机罩起来, 或者用黑色帽子改装成一个罩子,套在镜头上 (就像是一个巨大的遮光罩)。
- (6)要经常看看窗外有无好景。有时能拍到 造型独特的云朵(图 10-19),有时能拍到圆形彩 虹(佛光),其中央是飞机的影子(图 10-20)。

图 10-19 奇云 (f/8) 张晨曦摄

图 10-20 圆形彩虹 (f/11) 张晨曦摄

第11章 花卉摄影

远门,在公园或者房前屋后都可以进行创作活 人来说,是一个特别合适的拍摄题材。 动,甚至可以足不出户,在家里拍摄自己种的

花卉摄影是以花卉为主题的摄影。不用出 花花草草,趣味无穷。对于没有时间出远门的

11.1 花卉摄影的景别

花卉摄影可采用全景、中景、 近景、特写等各种景别,表现侧 重点各不相同。

1. 全景

用全景拍摄,主要是表现大片花卉的规模 和场景。例如青海门源浩瀚无边的油菜花田、 公园里成片的矮脚波斯菊等(图 11-1),应该 用广角镜头,俯角度拍摄。用小型无人直升机

2. 中景

遥控拍摄效果也很好。

中景可用来表现成片花卉的一个局部或者 几株花,例如一从睡莲(图11-2)或几株牡丹。 用于表现花株的完整形态及其生长环境。所用 镜头:小广角镜头或标准镜头。

(f/16, 16mm)

张晨曦摄

图 11-2 睡莲 (f/4, 200mm, 偏振镜) 张晨曦摄

3. 近景

近景往往用于表现一株花或其一部分的形态。除了花本身,往往还会包含一些花茎和叶子。例如图 11-3。所用镜头:中、长焦镜头。

4. 特写

特写能很好地表现一朵花或其局部

(图 11-4),例如花蕊或者花瓣等。对于很小的花,也能让其充满整个画面。特写给人以一种放大了仔细看的感觉,能很好地表现花的细节。

所用镜头:长焦镜头,微距镜头。

微距镜头往往能拍出平时肉眼看不到的效果,再加上用大光圈虚化背景,拍出来的效果 有时会令人眼前一亮。

图 11-3 蝴蝶兰 (f/16, 100mm 微距) 张晨曦摄

图 11-4 昙花 (f/4.5, 90mm) 牛扬摄

11.2 器材

◆ 拍花利器

- (1) 微距镜头。可以拍很小的花朵或 局部。
 - (2) 大光圈镜头。有效地虚化背景。
- (3)折返式镜头(拍荷花)。荷塘里的荷花离岸边比较远,要用500~1000mm的镜头才能够得着。折返式镜头是很好的选择。这种镜头有时还能拍出甜甜圈的效果,如果用得恰当,能给画面增添美感。
- (4) 微距闪光灯。专门用于微距摄影的 闪光灯,能提供很好的照明效果。只是价格比 较高。
- (5)直角取景器。拍地上的小花,有时需要把相机放在很低的位置,如果没有翻转屏,取景构图会非常困难和辛苦。这个时候直角取景器就非常有用,它是一个直角形的物件,接在平视取景器上,将取景方式转换为俯视取景。
- (6)三脚架。拍花经常要用三脚架,特 别是拍微距、等光线或等蜜蜂的时候。

◆ 其他有用的器具

- (1)近摄镜。用于减少拍摄距离,以便 拍出更大的影像。没有微距镜头时,是一种低 成本的好附件。
- (2)反光板。大小应根据所拍的景别来选择。拍近景或特写时,用小的反光板即可。拍摄很小的花朵时,可以把反光布或白纸折叠成小面积,凑近花朵。
- (3)挡光板。它是一种用半透明材料制成的挡板(可以用反光板的内芯),可用来遮挡直射阳光,使被摄体处于散射光的照明之中。
- (4) 喷水壶。给花喷上一些水珠,就像 是清晨的露珠,能使画面立刻鲜亮起来。
- (5)毛笔或毛刷。用于清除被摄主体上的杂物、灰尘或污迹。
- (6)穿上回形针的橡皮筋。用于把不想要的花枝移出画面,或者调整花枝之间的相互 关系,而又不损伤花枝。
- (7) 不干胶。作用同橡皮筋,但使用更 方便。不过容易损伤花草,使用时要特别小心。

11.3 拍摄技巧

◆ 寻花和拍摄时机

拍花首先要找到最美的花。

视频讲解

要关注哪里什么花开了,哪儿有什么花展等,并且要在花儿的"少女"期去拍摄,可别等花儿都快谢了才想起。最好是自己养花,可以天天与她厮守在一起,天天看她,在她最美的时候按下快门。这样拍出来的照片一定很棒。

笔者曾经在阳台上种了几棵牵牛花,开得 很好。结果拍到了一组很棒的照片。后来再也 没有拍到更好的了。

◆ 观察和比较

在花卉摄影中,仔细观察显得尤其重要。如果你面对的是一株开满花朵的植物,挑哪几枝或者哪几朵花来拍?用什么样的镜头?从什么样的角度和高度来拍?这些都是要通过仔细观察和比较来确定的。可别看花眼了哦。你甚至要对花及其周边的枝叶进行一番处理,如对它们进行清理(如果有枯枝旧叶什么的),或者让它们与主体分离开,不要进入画面(可以用橡皮筋暂时固定)。你观察得越仔细,整理工作做得越认真,就越有可能拍到最美的画面。

◆ 光线

在用光方面,要注意以下几点。

- (1)侧光及侧顺光能很好地表现立体感和质感,是拍花常用的光线。
- (2) 逆光和侧逆光能很好地表现透光花瓣的亮丽效果及花、枝、叶的轮廓(图 11-5)。
- (3)顺光能比较好地还原花卉的本来面目,但画面平淡,立体感差。
- (4)散射光也是拍摄花卉常用的光线, 这时花卉的各部分受光比较均匀,照片能很好 地还原花卉的本来面目,画面柔和,看起来比

较舒服、漂亮。拍花的"标准照"时常用散射光。

在阳光直接照射下拍摄,对于无法移动的 花卉,要获得理想角度的光线,只能等待合适 的时间。如果花盆可以搬移,就可以通过改变 花盆的位置来获得各种光照效果。

要获得散射光照明,可以等待阴天或者云 遮日的天气,也可以用挡光板遮挡直射的阳光, 使得花卉处于阴影之中。在后一种情况下,要 注意背景中也不能有直射阳光。

当受光面与背光面的反差太大时,要用反 光板来补光,以提高背光面的亮度。

图 11-5 君子兰 (f/8) 张晨曦摄

◆ 光圏

光圈的大小要根据想要获得多大景深来决定。尽管在许多情况下要使用大光圈,但并不是越大越好。如果要把较大的被摄主体(例如一朵荷花)全部拍清晰,就不能用太大的光圈。

寻找合适光圈的方法有以下3种:

- (1) 用计算景深 App 来计算。
- (2)利用相机上的"景深预测按钮"(只有高档相机才有)。按下这个按钮,就可以在取景器中看到实际的景深效果。
 - (3) 采用尝试法。即反复尝试用不同的

光圈进行拍摄,每拍一张,都要在相机屏幕上 放大查看景深效果,直到满意为止。可采用二 分法来提高效率,举例说明如下:

假设镜头的最大光圈是 F2.8,最小是 F22,那么可以取这两者的中间挡 F8 进行拍摄,如果景深太大,就在 F2.8 和 F8 之间按上述方法继续寻找,否则就在 F8 到 F22 之间继续寻找。如此反复,直到满意为止。

大光圈镜头和微距镜头是拍花的利器。大 光圈虚化后往往有一种梦幻的效果(图 11-6), 而用微距镜头拍摄花卉的局部,有时会给人耳 目一新的感觉。

图 11-6 虞美人 (f/2.8, 100mm 微距) 张晨曦摄

◆ 梳理主体, 使之造型更美

有些花茎比较软,可以用手轻柔地拉直一些或者使之弯曲一些,也可以让一束花排列稀疏一些或者紧密一些,有时对花朵本身也可以轻轻梳理一下,从而达到使其分布更合理、造型更美的目的。

◆ 构图

除了要灵活地应用第6章所述的构图规则外,还要注意以下几点。

- (1)拍摄独立一朵花,如果占画面面积不大,可放在井字构图的交叉点上。如果占面积较大,就只能放在中央。如果有竖线条的花茎从下面长上来,则宜把花朵安排在靠上面的交叉点上。
- (2)与一朵花相比,两朵花的画面会丰富一些。一般最好是安排在对角线的两个交叉点上(图 6-20 中的 A、D 或 C、B),另外,最好有大小、虚实等的对比。如果是同一种花,还能形成呼应。
- (3)拍摄较多花朵时,可采用散点构图, 注意安排好节奏、虚实和留白(图 11-7)。

图 11-7 小菊花 (f/1.4, 80mm) 张晨曦摄

◆ 背景的处理

要注意以下几点。

(1)单色背景。

常用的单色背景有黑、白、灰等,彩色背景用得少一些。可以用不反光的背景布衬在花的后面,使背景布的下端适当向后倾斜,以避免产生反光。也可以通过移动花盆,使得花盆后面的背景为深色阴影区或是白色的墙壁。

单色背景的优点是纯粹、统一,能很好地 突出主体;缺点是显得比较单调,人工干预的 味道比较重。

(2) 虚化自然背景。

采用自然背景并用大光圈将之虚化,既可以在一定程度上反映其生长环境,又有比较美的效果。如果背景不乱,还可以适当缩小光圈,以表现其枝叶,将其周围的花朵或花株也纳入画面(适当虚化),以形成呼应或者排列对比,也是一种很好的拍法(图 11-6)。

注意:要通过反复观察和调整拍摄角度.

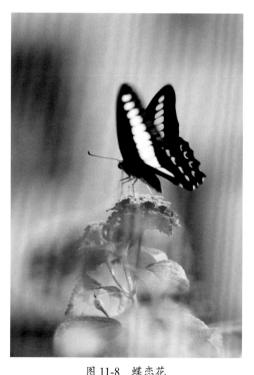

(f/2.8, 100mm 微距) 张晨曦摄

使得在保证被摄主体造型最美的前提下,背景 也尽可能好看。

(3)背景上不能有抢眼的景物。

背景上不能有过亮的色团或者花朵,以免抢了主体的风头(图 11-6 左上角的白色团就有些抢眼了)。特别是,要避免出现亮色团被边缘切割的情况,因为那样会把视线引到画面外面,并给人以不完整的感觉。如果出现了这样的情况,就要通过调整取景和拍摄角度(从而改变景物之间的遮挡关系),或者用橡皮筋牵拉固定,使之从画面中消失。

◆ 前景的利用

利用大光圈把前景中的花儿极度虚化,能 拍出梦幻一般的效果(如图 11-8)。

◆ 加水珠

给花儿加上些水珠,会使画面更加清新亮丽(图 11-9)。一般是用喷水壶,或者嘴喷上去也可以。水珠不能太密太大,否则会很难看。

图 11-9 紫玉兰 (f/2.8, 100mm 微距) 张晨曦摄

对于太大的水珠,用餐巾纸的纸角 轻轻一点,便可消除。

有人用注射器来加水珠, 那就 可以精确控制了,可以按自己的想 法安排水珠的位置。如果要制造大 水珠, 可以往水里加点甘油。

◆ 拍摄组照

拍花时,用一组照片来表现会 更全面, 也更富有趣味性。可以用 不同景别、光线、角度、背景、前 景拍摄一组: 也可以分别在不同的 日期进行拍摄,用一组照片表现一 朵花或一从花卉从花蕾到盛开的全 过程。

◆ 影子的利用

在拍摄树上的花枝时(例如梅 花、樱花、垂丝海棠等),利用其 影子能构成更有空间感和趣味性的 画面。影子可以是自然投射到墙上、 地面上的, 也可以人工在花枝后面 衬一块不反光的白背景, 在其上显 现出影子(图 11-10)。

◆ 借景

借周围的景物(例如有特色的 窗户、屋檐等),跟花一起构成画面。

◆ 借用玻璃

可以在一块玻璃上均匀地酒些 水珠或者让它浇些雨水, 然后放 在花卉的前面,并用干布擦出一 个无水珠的区域,透出主体。这 样就能拍出与众不同的水仙花了 (图 11-11)。要注意水珠的大小 和分布, 选择最好的效果。

图 11-10 梅花弄影

(f/5.6, 卡片机)

张晨曦摄

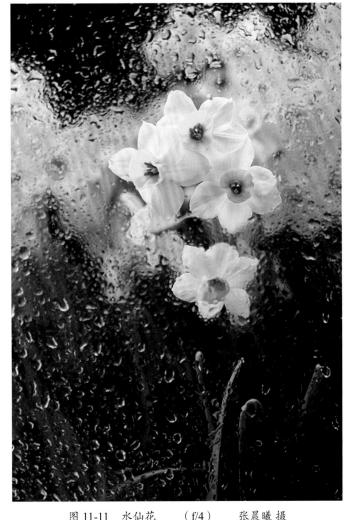

图 11-11 水仙花 (f/4)

◆ 拍水中倒影

拍花卉的水中倒影,是一种很不错的拍法。由于水波纹的作用,倒影会呈现出一定的扭曲变形。略加处理,就能拍出画意的作品。特别是对于荷花,效果更好,有水墨画的效果。

◆ 采用两次曝光

采用两次曝光,可以拍出有柔光效果的作品(图 11-12)。两次曝光中,一次为实景(精准对焦),另一次为虚景(故意失焦,镜头的自动对焦按钮要拨到"关"的位置)。实景、

虚景的曝光比例可以设定为 2:1,即实景减 1/3 挡,虚景减 2/3 挡。虚化的程度可以通过手工旋转对焦环(往近距离方向拧效果更明显)来改变,并根据希望的拍摄效果来确定。

一般两次曝光需要在三脚架上完成。但如果操作熟练了,手持相机拍花也能进行两次曝光。只要记住取景器中的某个对焦点所对准的位置,然后在拍第二张时,让那个对焦点大概对准那个位置就可以了。注意,还要保持手端相机左右平稳不变。

当然,我们也可以在一张照片的基础上,用 Photoshop 来模拟两次曝光的效果。

图 11-12 梅花

(手持两次曝光)

张晨曦 摄

◆ 晃动相机拍摄法

按正常曝光拍两张:一张清晰的静止画面, 另一张虚实都有的动感画面。

拍摄步骤 [20]:

- (1)构图好后,开大光圈,拍一张清晰的静止画面:
 - (2) 开小光圈, 并在镜头前加装减光镜,

使得快门速度大概为 2s。手持相机静止拍摄约 1s,随后立即左右摇晃相机,最后拍到虚实都有的动感画面。

后期处理:在 Photoshop 中,对两张照片分别进行调色等处理后,把动感的照片拖到静止照片的上面,并进行对齐。然后在动感的这一层建立蒙版;接着把前景色设置为黑色,再用粗细合适的淡淡的画笔(例如流量 10%),

在实景不够实的地方反复擦画,直到露出下一层的清晰影像。对各个需要擦画的区域处理后,即获得最后的照片(例如,图 2-7)。

◆ 使用偏振镜

花卉摄影中经常要使用偏振镜。这是因为 很多叶子和茎会有反光,在画面上形成难看的 亮斑,要用偏振镜消除。偏振镜还会使色彩更 加逼真和饱和。因此,如果喜欢拍花,一定要 备一个。

◆ 使用三脚架

当拍近景或特写时,最好使用三脚架。这样才能更精细地构图,而且也比较轻松。前面讲了,为了获得理想的景深,可能要拍好多张进行比较。若用了三脚架,构图一次就可以了。等蜜蜂或者等光线也是如此。另外,若相机位置不高不低、人半蹲手持拍摄,拍很多张,会非常累!

如果用微距拍摄,就更应该用三脚架了。 否则,手一抖,构图就跑了。

◆ 使用柔光镜

在镜头前加装柔光滤镜或者套上浅色丝袜,可以拍出柔光的效果。要在光圈较大、强光下使用,效果才比较明显。

◆ 关于蜜蜂

很多人拍花喜欢加上蜜蜂,但停歇在花上的蜜蜂实在是不好看。如果其腿上没有携带花粉,体型又比较小,就很像苍蝇,不如不要。

拍摄花卉和蜜蜂最好是下面这样的。

- (1)蜜蜂是动态飞着的,而且是从拍摄 方向的左侧或右侧飞向花朵,准备降落(而不 是要飞走),如图 11-13 所示。
 - (2)拍的是蜜蜂的侧影或前侧影。
- (3)蜜蜂腿上携带有花粉,这是蜜蜂的 重要特征。

拍蜜蜂快门速度要高,比如1/1000或更高,

这样才能使其翅膀有影像。速度太低的话,翅膀有可能会完全消失。

如果要反复重拍或者要等待蜜蜂的出现,最好用三脚架。架好相机后,构图好,并把拍摄模式设置为高速连拍。然后预估蜜蜂出现的位置,并按这个位置手动对焦好(或自动对焦好后再把镜头的拨钮拨到 MF)。接下来就是等蜜蜂进入"火力区"了。一旦蜜蜂进入,就按下快门连拍一阵。

为了提高拍摄到清晰蜜蜂影像的概率,应 该采用较大的景深,即较小的光圈。

图 11-13 花儿和蜜蜂 (f/7.1, 1/500s) 张晨曦摄

◆ 手机和小数码拍花

因为它们景深大,所以拍花往往背景比较 乱。但它们可以近距离地拍摄。利用这一点让 花充满整个画面效果会好一些。另外,很近距 离拍摄花的局部或者拍微小花朵,能取得微距 的效果。

第12章 人像摄影

视频讲解

摄影, 重点刻画和表现被摄者的 具体相貌和神态。好的人像摄影 然光人像和户外人像。 作品应形神兼备。"形"是指人

人像摄影是以人物为题材的 物的外貌,"神"是指人物的神态,即内心世界。 人像摄影主要包括室内灯光人像、室内自

图 12-1 户外人像

(f/1.4, 正面反光板补光)

张晨曦摄

12.1 器材

视频讲解

普通的数码相机甚至手机都 能用于人像拍摄。但是,它们往 往只能满足大众化的拍摄需求。

而且要注意,一般要用标准镜头或者中长焦镜 头进行拍摄,最多也就用小广角。否则容易产 生人物变形。特别是大广角,会产生严重的人 物畸变。

如果要进行专业的人像摄影创作,就必须 有专门的人像摄影器材。主要是大光圈的人像 镜头,例如50mm f/1.2、85mm f/1.2、105mm f/2.0、70~200mm f/2.8等。它们都能很好地控制人物畸变,真实地再现皮肤的颜色,而且其大光圈能很好地虚化背景和前景,营造画面气氛,突出人物表现。不过,如果是拍环境人像,也常常用35mm左右的小广角镜头进行拍摄,更容易将环境元素纳入画面(不需要退那么远),并拉近照片观看者与被摄者的距离。

12.2 眼神光的处理

拍人像要特別注意脸部的光线,在布光时要 仔细观察面部的受光情况,并根据拍摄意图仔细 调整,使拍出的影像中面部保留重要的细节。

在人像摄影中,眼神光非常重要,一定要有,而且要处理好(图12-2、图12-3)。有两

个方面的问题需要考虑:一是眼神光的形状和 位置,另一个是眼神光的个数。

1. 眼神光的形状和位置

用反光伞制造的眼神光是一个圆圈,而柔 光罩打出来的则像长方型。前者更好些,它让

图 12-2 肖像 (f/2.0,50mm) 林榕生摄 模特:赵娅男

图 12-3 肖像 (f/5.6, 350mm) 林榕生摄

人看起来更加生动。

眼神光的位置最好是落在瞳孔的左上方 (从拍摄者的角度看)。如果是落在中间或下方, 就会使人感到眼神呆滞或散神。

2. 眼神光的个数

有人认为,被摄者眼球上的光点要少,最 好是一个。而有的摄影师则认为,两个或三个 也不错, 只要安排得好, 会更生动。关键是要 有主次, 主眼神光只能有一个。

12.3 室内灯光人像

这是指在室内、具备灯光布光条件下拍摄 的人像。既可以是在照相馆或摄影棚里拍的, 也可以是在家里用类似于照相馆的灯光拍摄 的。采用的光源可以是闪光灯, 也可以是钨丝 灯或其他连续发光的光源。

拍室内灯光人像, 拍摄者可以完全按自己

的表现意图进行布光, 即确定灯的盏数以及 安排灯的位置和高度 等,有很大的自由度。 那么要按照什么规则 进行布光呢? 这就是 下面要介绍的。

布光时,要通过 光线的布置与处理, 突出被摄者面部特征 中最美或最有特色的 一面,并掩盖其缺陷, 例如鼻梁比较塌,脸 庞较大等。

12.3.1 5 种光型

按照灯光在造型中所起的作用,可以把它 们分为5种类型: 主光、辅光、轮廓光、背景光、 修饰光。

它们在人像摄影中的照明效果如图 12-4 所示。

(b) 辅光

(c)轮廓光

(d) 背景光

(e)修饰光

图 12-4 5 种光的照明效果 (引自《张益福的摄影教程》第二版[11])

主光是指担负主要照明任务的光线,用来塑造被摄体的基本形态和外形结构。布光时,首先要确定主光灯的位置。不同照射方向的主光有不同的拍摄效果,12.3.3 节将进一步介绍。辅光的作用帮助表现被摄体,即对其阴影部分进行辅助照明,使之具有理想的明暗反差。轮廓光的作用是将被摄体的轮廓特征表现出来,并使之从暗调子的背景中烘托出来。背景光的作用是产生亮度和效果符合要求的背景。修饰光的作用是对光照效果做进一步的修饰,使之更加完美。发光、眼神光、工艺手饰的耀斑光等都属于修饰光。

12.3.2 布光步骤

布光就是对光进行布置,包括调整灯的亮度、位置、高度以及与被摄体的距离等。上述5种光的布光先后次序为:主光、辅光、轮廓光、背景光和修饰光。

布光前,要把所有的灯都关闭,然后按这个次序,每打开一盏,布置一盏。打开后就不 关闭了。

当然,并不是每次拍摄都要用到全部上述 5 种光线,而是应该根据实际拍摄需要和现场 光照效果来确定采用哪几种。显然,主光是必 须有的,辅光一般也是常用的。

◆ 第一步: 布主光

布光是通过调整灯的位置和灯光的照射方向来实现的。我们可以调整灯的左右位置、高低以及远近,观察光照效果,来确定布光是否合适。如果不合适,则再做相应的调整,并再次观察。如此反复,直到满意为止。布主光的判断依据主要是:

- (1)被摄体的受光面是否是所期望的。
- (2)受光面与阴影面的面积及其交界线 是否合适。
 - (3)投影的形状和方向是否好看。 主光灯布好以后,一般就不要再动它了。

◆ 第二步: 布辅光

辅光一般用散射灯,而且位置要尽量靠近相机。这是因为辅光需要比较均匀地照射到被摄体的阴影部分,而且它本身不应该产生与主光方向性矛盾的投影。辅光灯的亮度如果不满足要求,可以通过改变其亮度或者改变它与被摄体的距离来解决。主光与辅光的光比一般控制在 3:1 左右比较合适。

主光和辅光布置完后的效果如图 12-5 所示。

图 12-5 主光+辅光(引自[7])

◆ 第三步: 布轮廓光

轮廓光应该用灯头上带有挡板的聚光灯产 生,从略高于被摄体的位置照射下去,产生很 窄的轮廓边沿(亮边),其亮度以被照亮的部 位不失去细节质感为宜。一定要注意不能让轮 廓光照射到镜头上。 完成以上3步后的效果如图12-6所示。

图 12-6 主光+辅光+轮廓光(引自[11])

◆ 第四步: 布背景光

如果要获得照明均匀的背景,就应该用散 光灯;如果想让背景上有光斑变化,就应该用 聚光灯。背景影调要能将被摄体烘托出来。背 景光的处理主要有以下几种方法。

- (1) 用暗的背景烘托亮的主体;
- (2)用亮的背景烘托暗的主体;
- (3)用中间调的背景烘托明暗都有的主体;
- (4)用有明暗变化的背景分别烘托主体暗的部分和亮的部分;
 - (5)用背景上的光斑渲染特殊气氛。 完成上述步骤后的效果如图 12-7 所示。

图 12-7 主光+辅光+轮廓光+背景光(引自[11])

◆ 第五步: 布修饰光

修饰光一般用小功率聚光灯产生, 亮度不 宜过亮。使用修饰光应精确恰当、合情合理、 与整体布光协调吻合。

12.3.3 几种常用的 主光

常用的主光有 5 种: 顺光、前侧光、正侧光、伦勃朗布光和碟形布光。

视频讲解

◆ 顺光

布光:被摄者正面朝向照相机,主光从照相机的位置投向被摄者,即主光的方向与拍摄方向的夹角为0°。

照明特点:被摄者整体受光均匀,阴影很少。被摄者面部的立体感要通过其细节来表现。 画面效果:影调明快、柔和,但立体感较差。 注意事项:

- (1)照明可以用一盏灯,也可以用两盏 灯, 灯的高度要略高于照相机。若是一盏灯, 就放在照相机的后方,且尽可能靠近照相机: 若是两盏, 最好是功率相同, 目分别放在靠近 照相机的两侧。
- (2) 如果面部两侧阴影太深, 就应该用 反光板进行补光。
- (3) 这种布光方法比较适合于脸型不是 太宽且两侧没有明显不对称的被摄者。

◆ 前侧光

布光,被摄者正面朝向照相机,主光从被 摄者的左前侧或右前侧投向被摄者。光线的方 向与拍摄方向成 45° 左右的夹角。

照明特点:被摄者大部分区域受光成为亮 部,小部分区域不受光成为阴影。

画面效果: 立体感好, 而且总体上影调比 较明快。

注意事项:

- (1)布置主光灯时,主要是观察被摄者 面部明暗分界线的位置以及明暗区域面积的比 例是否合适。
- (2) 为了使阳影区域不至于太暗,往往 需要用另一盏灯或反光板来补光。补光的强度

取决于所希望的明暗区域的光比。

- (3) 如果补光是用灯,则灯的位置应该 尽量靠近照相机。如果是用反光板,则可以放 在与主光灯相反的一侧。
- (4) 如果鼻子和下巴下方的阴影太明显, 可以在被摄者前面放一块白色泡沫塑料板将其 提亮。

◆ 正侧光

布光:被摄者正面朝向照相机,主光从被 摄者的正左侧或正右侧投向被摄者。光线的方 向与拍摄方向的夹角为90°,如图12-8所示。

照明特点:被摄者朝向主光灯的一半受光, 另一半则处于阴影中。

画面效果: 立体感好。但若阴影部分太暗, 效果会比较差,所以一般都要进行补光。

注意事项:

- (1) 如果补光是用灯,则灯的位置应该 尽量靠近照相机。如果是用反光板,则可以放 在与主光灯相反的一侧。
- (2) 明暗区域的光比不宜太大。否则不 是亮部高光溢出,就是暗部颜色和细节损失 较大。
- (3) 正侧光适用于鼻梁优美的被摄者。 鼻型不太好的人,要尽量避免用正侧光。

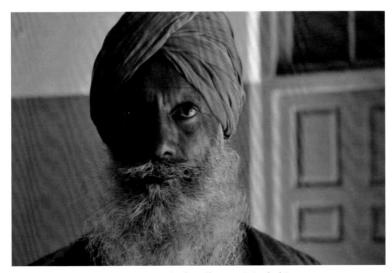

图 12-8 正侧光人像 毛裕生摄

◆ 伦勃朗布光

之所以称为伦勃朗布光法,是因为荷兰画 家伦勃朗在作品中经常采用这种光。

布光:与正侧光布光的唯一区别是,让被摄者调整一下朝向,让他(她)往主光灯方向转 45°。光线的方向与拍摄方向的夹角依然是 90°,但与被摄者朝向的夹角为 45°。如图 12-9 所示。

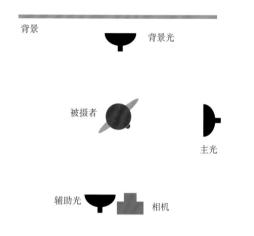

图 12-9 伦勃朗布光示意图

画面效果:画面中被摄者的面部只呈现 3/4。画面有很好的立体感,而且由于面部是半 侧面,脸型比较好看。但面部阴影区域较大, 鼻子的阴影比较难看。

这种布光法常用于拍摄富有戏剧性的男性人像。

注意事项:

- (1)需要用第二盏灯进行补光。灯的位置要紧靠照相机,要注意光比。
- (2)鼻梁线很突出,得到了充分的表现, 很适合于鼻梁优美的被摄者。

◆ 蝶形布光

蝶形布光法是因它会在人像的鼻子下形成 类似蝴蝶的阴影而得名。常用于女性人像的拍 摄,尤其是圆形脸的年轻女性,是最能美化女 性人物的布光方法。 布光:把主光灯放置到被摄者的正前方, 灯光照向被摄者脸部。慢慢升高灯位,同时仔细观察被摄者鼻子下方的蝶形阴影,当阴影的 底部在鼻子和嘴唇之间时,便是主光的合适 位置。

在图 12-10 中,主光灯是放置在相机的正上方,使光直接落在人物的脸上,形成饱满的面部照明。

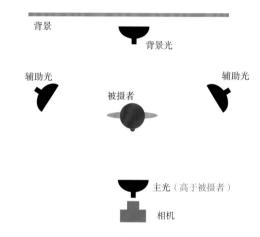

图 12-10 蝶形布光示意图

照明特点:主光位于被摄者正前方高位, 照向被摄者脸部,特别有利于人物眼神光的 表现。

注意事项:

- (1)对于脸型较瘦的女性,可以让灯位偏低一些,让更多的光线照射到面部的两颊, 从而使脸部看上去丰满一些。
- (2)对于脸型较胖的女性,可以让灯位偏高一些,从而让蝶形阴影往下一些,同时也使脸的两边产生较多的阴影,可以使脸部看上去瘦一些。

12.3.4 散射光的产生

在室内可以用以下设备和方法产生散 射光。

(1) 悬挂描图纸。

用灯架等工具在闪光灯前悬挂一张描图 纸,光线透过描图纸会变成柔和的散射光。

(2) 伞式反射。

闪光灯的光线照射到反光伞的内部, 经反 射后反向进行照明。这是产生散射光的最简便 的方法。

(3) 伞式柔光箱。

即"反光伞+描图纸",就是在反光伞的开口处挂一张描图纸,让反射的光线再经过一次描图纸的柔化,成为更加柔和的光线。这种光线很适用于表现女性和儿童细嫩的肌肤。

(4)柔光罩。

柔光罩是装在闪光灯上的一个箱体,其 柔光特性与反光伞相似,但光线的直射性要强 些,扩散面积要小一些,能够将光线集中于被 摄体。如果只为被摄体打光,柔光罩的效果 更好。

(5)大型柔光箱。

这是用三块大的方形反光板拼成"L"形状,然后将两台或更多台闪光灯置于其中,灯头朝向"L"形里面。它能产生很均匀的光线。如果用描图纸将开口处封上,光线将会更加柔和。

12.3.5 室内闪光灯

人像

本小节中所述的闪光灯是指 视频讲解 那种轻便的可以插接到相机热靴 上使用的小型电子闪光灯。现在的电子闪光灯的色温均为 5500K。

◆ 直接闪光

这是将闪光灯的光线直接投射到被摄者。由于这种方法比较容易掌握,所以是最常用的一种方法。但这样做有两个问题,一是光线太硬,光强太大;另一个是被摄者后面会产生令人讨厌的阴影。前一个问题的解决办法是在闪光灯前加一个柔光罩,后一个问题的解决办法是加一个辅助闪光灯或者用反光板来补光,使

阴影变淡。

闪光灯装在相机上,拍出来的照片基本上是顺光的照明效果,立体感较差。为了解决这个问题,可以采用"离机闪光",即不把闪光灯装到相机上,而是让人拿着或者安装到架子上,放到离开相机的某个位置上,让闪光灯从被摄者的前侧方位照亮他(她)。这时要用专门的无线引闪设备来触发闪光。这种方法可以扩展到采用多个闪光灯,用一个引闪器同时触发多个受控制的闪光灯。常用的方案是用两个闪光灯:相机热靴上插一个,离机再放一个。

◆ 反射闪光

这是让闪光灯往天花板、墙壁或反光伞上 打光,让光线经过它们反射后再投射到被摄者 上。当然这必须是外置闪光灯,而且其仰角和 前后方向必须是可调的。

反射闪光的拍摄效果是:光线柔和,反差适中,而且不会产生讨厌的阴影。

采用反射闪光,要注意以下几点。

- (1)要尽量选择白色或者浅颜色的天花 板或墙壁,否则会降低反光的强度,并可能使 光线受"污染"(偏色)。
- (2)如果(1)做不到,可以把一块白色 反光板(或伞)置于闪光灯上方或侧面,让光 线经反光板(或伞)进行反射。
- (3)对天花板进行反射闪光时,不要离被摄者太近。否则可能会出现被摄场景只有部分区域受到照明的情况,而且被摄者鼻子底下等会有较深的阴影。
- (4)要避免闪光灯的光线直接照射到被 摄者或被摄场景。
- (5) 计算曝光量时,要考虑到反射闪光 所走的路径比直射闪光要长,衰减比较多。如 果强度不够,应增加闪光灯的输出功率。

12.4 室内自然光人像

室内的自然光一般来自房门或者窗户的采光。光线方向性强,且衰减很快。靠近窗户很亮,稍微离开一点,光度就下降很多,因而拍出的照片可能反差很大。为了解决这个问题,可采用以下方法。

(1) 采用顺光或侧顺光拍摄。

这样能使被摄者的脸和身体的大部分区域 处于光线照射下,拍出来的照片影调比较明快。

(2) 让被摄者离窗户远一些。

这样虽然被摄者身上光线变弱了, 但也会

变得更均匀。如果是紧挨着窗户,那么受光面 和背光面的反差会很大。

(3)用反光板或闪光灯进行补光。

当侧光或逆光拍摄时,必须进行补光(一般采用反光板或闪光灯),否则脸上的反差太大(侧光)或太小(逆光),阴影部分的细节丢失,效果很差。另外,逆光拍摄时,由于背景很亮,如果用评价测光,需加曝1~2挡。

12.5 户外人像

户外人像是在室外环境下利用自然光或自然光+人工辅助光进行人像拍摄。根据光线情况的不同,可能需要用灯光(如闪光灯)或反光板进行补光。户外人像有肖像摄影和环境人像之分,他们的侧重点各不一样。

肖像摄影主要表现人物外貌特征 和性格特点,注重人物本身的外在刻 画及内心表达,特别要注意眼神光的 表现,做到形神兼备,以形传神。环 境人像则是把人物与景物相结合,表 现特定环境下的人物。环境人像既要 把人物突出表现,又要交代必要的环 境因素,人与环境融为一体。

在景深控制方面,环境人像主要有两种拍法,一种是用大光圈虚化背景(图 12-11),突出表现人物,并以景烘托,制造出比较虚幻、浪漫的意境(例如婚纱摄影);另一种则是用小一些的光圈,比较清楚地呈现出被摄环境,例如旅游留念照、工作照等。对于后者,需要更清楚地表现其环境(图 12-12)。

图 12-11 人像 (f/3.2, 102mm) 林榕生摄 模特: 高上洪

用光方面,除非刻意表现硬汉、苍 桑等, 否则直射强光下不宜拍摄。早晨、 傍晚、薄云遮日的柔和光线比较适合, 特别是早、晚逆光拍摄效果特别好, 当 太阳处于接近地平线的位置时,用它的 暖色光线来作为轮廓光很漂亮,会拍出 金黄色的轮廓效果。当然, 这时需要用 反光板或闪光灯进行补光, 以照明被摄 者。要注意补光的强度不能太强。

阴天情况下,光线比较"平",拍 出的画面往往比较平淡,要设法提高反 差。可以用闪光灯来补光、提高部分区 域的亮度,从而提高反差:也可以让被 摄者靠近光线不均匀的环境(如墙角、 大树旁等),以使得被摄者身上的反差 加大。另外,还可以引入颜色对比来改 善画面。

图 12-12 环境人像 (f/3.2, 70) 林榕生摄 模特: 姗姗

12.6 人物 / 人像摄影的姿态控制

无论拍摄哪一种人像,姿态控制都非常重 要。因为姿态实际上就是人的肢体语言,是传 递人物思想感情的主要方式。姿态控制实际上 就是摆 pose,如何摆出符合要求的 pose 是拍摄 者和被摄者都要掌握的。这方面有专门的书籍, 见参考文献 [21]。

除了静态 pose,还可以让被摄者进入某种 人物照片。

运动状态, 例如从远处走过来或跑过来、原地 旋转或跳跃等。在这个过程中, 用快速连拍 记录下各个瞬间,然后从中挑选满意的照片。 这样既可以使被摄者从拘束、不自然的姿态 和表情中解脱出来,展现自然的状态,又能 表现出动态的美,往往能拍出精彩而自然的

12.7 如何把女孩拍美、拍高

很多女孩(包括年纪大一些的女性)拍人 该怎么拍呢?这是拍摄者需要认真考虑的。 像时,总希望能把自己拍漂亮些、拍高一些。

这方面的拍摄还是有些窍门的, 详见 9.6 节。

12.8 儿童人像

拍摄儿童人像可以采用上述 三种环境的任何一种。除了摆拍 外, 更多地还应该是在他们处于

自由活动状态下进行抓拍。因为只有这样,才 能让儿童充分展现出其天真可爱的天性。

◆ 拍摄方式

可以按以下思路进行拍摄。

(1) 在室内,由他(或她)最亲近的家 人哄逗他(她)玩,可以使出各种绝招吸引其 注意力和眼光(注意, 哄逗者要位于相机的后 面或旁边),拍摄者用大光圈镜头抓拍。而且 每次按快门应连拍几张,以便从中挑选精彩瞬 间。为了保证连拍速度,要采用高速的存储卡。

例如,拍摄图 12-13,就是利用了该宝宝 特喜欢吃的特点,由奶奶拿着桔子作"诱饵", 在笔者旁边引他爬过来, 让笔者抓住了他神情 最精彩的那个瞬间。"演出"了好几场,抓拍 了几十张,就只选了这张。"演出"前,先给 他吃了一瓣桔子, 让他尝了尝甜头, 把他的精 神调动了起来。

图 12-13 儿童人像 (f/2.0, 85mm)

- (2) 让孩子在家里玩耍,或者领到室外(如公园)玩耍,然后引导他玩。在玩耍过程中跟随抓拍。如图 12-14 和图 12-15。
- (3)找一块空地(最好是草地),把孩子领到一定距离外,然后引导他(她)走向或跑向拍摄者。拍摄者用中长焦变焦镜头连续拍摄整个动态过程,然后从中挑选。如果跑动的速度比较快,应该采用人工智能伺服(AI SEVRO)对焦模式,这种模式能连续跟踪对焦。
- (4) 在班级举行活动时, 到现场用中长 焦进行抓拍。

在相机的参数设置方面,可以选择光圈优 先模式,并把光圈开到最大,以虚化背景,突 出人物。ISO 可以选择自动,以便相机能快速 地适应光线的变化。对焦点可以选择中央区域 多重对焦,以便能快速对焦成功。

图 12-14 老家过年 (f/5, 24mm) 张晨曦摄

◆ 构图和背景

为了更好地表现儿童的天真、活泼、阳光、可爱的一面,拍摄儿童人像时,应尽可能做到 色彩鲜艳、明快,构图简洁统一,背景简单明 亮。多用暖色调的服饰和单一的背景来烘托儿 童。当背景比较杂乱时一定要用最大光圈将之 虚化。

在用光上,宜用柔和的散射光,使儿童皮肤的幼嫩细柔等特点得到充分的表现。考虑以下情况:

- (1)室内自然光下拍摄:应选择离窗、门比较远的地方。尽管这些地方光线比较弱,但却比较均匀。当然,要开大光圈,也许还要提高 ISO。
- (2)室内灯光下拍摄:最好用多盏柔光灯包围照明被摄儿童。

图 12-15 哥俩好 (f1.2, 1/1250s, 85mm) 张晨曦摄

(3)室外自然光下拍摄:选择在阴天或云 遮日的时间进行拍摄,或者在树荫下拍摄。用 挡光板或者遮阳伞挡住阳光也是一种好办法。

◆ 引导和抓拍

拍摄儿童人像要以抓拍为主,为此,拍摄 者往往需要蹲下或者趴下,与儿童在同一个高 度上进行互动和抓拍。要在取景器中随时进行 观察,耐心等待最佳动作或者表情的出现。一 般情况下,拍儿童多以表现他们开心的笑容为 主,但其实儿童的表情很丰富,各种表情都是 值得记录的。

其次,适当的安排也是必要的,包括"剧情"的安排和环境的安排,例如服装、道具的选择和准备,背景的选择和准备,拍摄位置和拍摄角度的选择等。安排好后,再进行引导和抓拍(图 12-15 和图 12-16)。

拍儿童,引导尤其重要。通过引导使他们摆出较好的姿势,或引发他们的各种表情。特别是,如果能把他们的情绪调动起来,那是最好不过了。对于年龄大一点的儿童,可以通过语言进行引导;而对于幼儿,则经常需要请其家人使出各种哄逗的绝招来引导。食物、玩具、声音等往往都是挺奏效的。

注意:引导者的位置要位于 拍摄者的后面或旁边,把宝宝的 眼神引向镜头。

◆ 提前量与连拍

拍儿童的过程中,拍摄者要有预见性,即能根据儿童当前的状态和动作预见其下一刻的姿态和表情,并恰当地提前按下快门,捕捉住精彩的瞬间。这是因为从眼睛看到到按下快门是有延迟的。有的表情瞬间即逝,没有提前量是拍不到的。

可以把拍摄模式设定为连拍,每次按下快门可以连拍几张,从中选出最好的。

图 12-16 爸爸的书 (1/125s) 张晨曦摄

第13章 Photoshop 后期处理

本章内容为零基础后期处理教程,主要是针对 JPEG 格式照片。对于 RAW 格式照片的后期处理,见第 14 章。

后期处理是前期拍摄工作完成后的一项重要工作,有人甚至称之为第二次创作。所以一定要引起足够的重视。

Photoshop(以下简称 PS)是一款很好用的摄影后期处理软件。本章以 Photoshop 2022版本为基础进行讲解,并且假设读者已经熟知一般计算机操作。对于本章中的操作,请一边看教程一边在软件中操作,并且多看配套的视频。

视频讲解

13.1 最基本的后期处理

对于初学者来说,最基本

的 JPEG 照片后期处理操作主要有以下几种,它们也是使用

最多的处理,很多照片经过以下步骤的处理 就够了。

1. 确定后期处理的总体思路

分析照片的优势和不足,包括主题的表现、 构图、光线、影调、色调、质感等各个方面。 确定后期处理的总体思路和方向。

2. "扶正"照片

对于拍歪了的照片,通过旋转适当角度, 将其水平线或垂直线"扶正"。对于横/竖幅 显示颠倒的照片,可通过旋转90°,使其恢复 正常。

3. 粗略裁剪

将明显是多余的部分裁剪掉。

4. 修饰照片

对照片进行修饰或修补。例如:清除污点、垃圾、杂物,修补破损花瓣或草地等,甚至消除干扰的人或景物。

5. 调整影调,包括明暗和反差

可以调整整个画面,也可以对局部区域(选区)进行调整。经常要分区域进行调整。

6. 调整色调和饱和度

纠正色偏或者调整到所要的色调,加强或 者削弱某种色调,调整色彩饱和度等。

7. 调整质感和锐度

加强或者削弱质感或锐度。

8. 精细裁剪

裁剪实际上是对照片进行重新构图,所以要仔细考量,反复对比。

9. 保存照片

把照片保存到硬盘上。

10. 调整图像大小

对于要发布的照片,把图像的尺寸调整到 想要的大小,并另存为新的文件名。

11. 锐化和发布(例如发布到网站或微 信上)

一般存储为 JPEG 格式,存储品质设置为

9 就可以了(显示器上看不出区别)。锐化参 数见 13.4.6 节。

调整图像大小和锐化处理可以进行批量 处理。

有时,我们在操作以后发现做错了,需要 回退一步或多步。这时我们就要调出历史记录 面板, 然后找到要回退的那一步, 单击它即可。 可以用以下命令调出历史记录:

窗口→历史记录

己进行后期处理(见第14章)。

如果界面上有图标 5, 单击它也可得到历 史记录。

在以上处理中, 对照片的调整可以直接对 原来的 JPEG 文件进行操作,也可以通过增加 调整图层进行(13.8.3 节)。一般来说, 简单 调整用第一种方法即可,但第二种方法更加专 业。如果是采用第一种方法,要注意保存中间 结果,随时保存,以免死机时前功尽弃。

视频讲解

13.2 图像的文件格式

图像的文件格式有很多种,

但在照片拍摄及后期处理中常用 的只有表 13-1 的几种。拍摄照 片时,建议在相机中设置 RAW+JPEG 格式。 对于效果一般的照片,直接采用 JPEG 格式文 件即可。对于好作品,要用 RAW 格式照片自

在 Photoshop 中处理照片时,要用 PSD 格 式存储处理过程中的照片。处理完成后, 再输 出 JPEG 或 TIFF 格式照片。JPEG 是有损压缩 格式,常用于网上传输和交流,其品质可以根 据需要进行确定(降低),从而减少文件所占 用的空间。而 TIFF 格式则主要用于出版印刷。 不同文件格式的特点及作用如表 13-1 所示。

表 13-1 图像的文件格式

格式	是否有损	文件大小	特点	作用
JPEG	是	1	文件小,便于传输和 交流。品质可调	用于传输和交流以及发布到互联网等,或 发送到手机等手持设备。手机拍摄照片常 采用这种格式
RAW	否	大	存储了拍摄照片的所 有原始信息	拍摄照片时常采用的存储格式。有很大的 后期处理空间
PSD	否	大	可以保存 Photoshop 的各种处理信息	存储 Photoshop 处理过程中的文件
TIFF	否	较大	可以保存图层信息等	常用于印刷

13.3 Photoshop 的工作界面

为了用好 Photoshop, 首先要熟悉其工作界面。

13.3.1 界面总体分布

Photoshop 工作界面的总体分布如图 13-1 所示。它由 6 个部分组 成:菜单栏、属性栏、工具栏、图像显示区、控制面板区和状态栏。

视频讲解

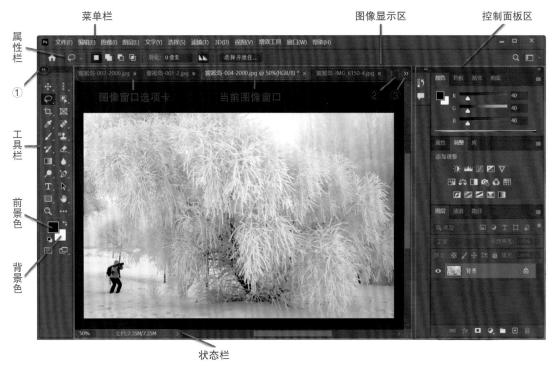

图 13-1 Photoshop 工作界面

菜单栏: 共有 12 个菜单,每个菜单下有多个命令。通过这些命令可实现各种加工和处理。

属性栏:用于显示和设置当前工具的属性。通过改变属性,可实现当前工具的各种功能。

工具栏: 共有69个工具,通过22个工具格显示出来。

控制面板区:用于停放各种控制面板。

图像显示区:用于停放图像窗口(1个或多个)。

状态栏:用于显示当前图像的显示比例、 文档大小、文档尺寸等信息。

13.3.2 菜单及菜单命令

Photoshop 有很多菜单命令,近 500 个。 不过,照片后期处理最常用的也就几十个。这 些菜单命令被归类到12个菜单下:文件、编辑、 图像、图层、文字、选择、滤镜、3D、视图、 增效工具、窗口和帮助。单击任意菜单,会弹 出其下的所有命令(以下称菜单命令)供选择。

文件菜单:文件操作命令;编辑菜单:编辑操作命令;

图像菜单:修改图像的命令,包括改变图像的颜色、明暗、对比度、大小等;

图层菜单:编辑和处理图层的命令;

文字菜单:编辑和处理文字的命令:

选择菜单: 选区操作的命令;

滤镜菜单: 应用滤镜的命令;

3D 菜单: 与 3D 模型和 3D 图层相关的 命令:

视图菜单:对视图进行设置的命令;

增效工具菜单:增效工具相关的命令:

窗口菜单:显示或隐藏控制面板的命令;

帮助菜单:各种帮助信息。

要执行某一个命令,只要单击该命令即可。

菜单命令右边的▶符号表示它下面有子命令。把光标移到该菜单命令上,就会显示出其子命令。

在菜单命令中,右边带有快捷键的,表示可以通过输入该快捷键来调用它。例如,用快捷键 Ctrl+O(英文字母O)会调用"文件"菜单中的"打开"命令;用快捷键 Alt+Ctrl+I 会调用"图像"菜单中的"图像大小"命令。

在有些情况下,有的菜单命令或子命令是 灰色的,表示当前状态下不可用。

本章中,为叙述方便,用以下形式表示选 择并执行一个子命令:

菜单→菜单命令→子命令

例如,"图像→调整→色彩平衡"表示依 次进行以下 3 步操作:

- (1) 单击菜单栏中的"图像";
- (2)在弹出的菜单命令列表中选择(即把光标移到)"调整";
 - (3)在子命令列表中单击"色彩平衡"。

13.3.3 工具栏

Photoshop 的工具栏包括选择工具、污点 修复画笔工具、裁剪工具、魔棒工具、仿制图 章工具、渐变工具等一共69个工具。单击某 个工具、就是选择了该工具。

69 个工具通过工具栏的 22 个格子显示出来。工具栏可以双栏显示,也可以单栏显示。这是通过单击工具栏左上角很小的">>"或"<<"图标(图 13-1 中的①)进行切换的。

大部分工具图标的右下方带有一个小三角 形,表示该工具格下面还隐藏有更多的工具。 单击图标,并按住鼠标不放,就会显示出其下 隐藏的所有工具。如果继续按住鼠标不放,并 将光标移动到其中的某一个工具,然后释放鼠 标.即选择了该工具。

把光标移到工具图标上,保持 $1 \sim 2s$ 不动,就会显示该工具的名称及动画演示。

13.3.4 属性栏

当选择某个工具后,属性栏就会相应地 显示该工具的属性,可以对其属性进行设置 和修改。

13.3.5 控制面板区

Photoshop的界面中提供了多个控制面板组, 每组可以容纳多个控制面板(以下简称面板)。 (1)面板组的展开与折叠。

面板组的右上角有一个很小的">>"或"<<" 图标。单击"<<",面板组将向左展开,这时 图标会变为">>";单击">>",面板组又会 向右折叠为图标。

(2)控制面板的拆分。

可以把单个控制面板从面板组中拆分出来,成为独立的面板。

方法:

- ① 若该面板没有展开,则点按(点击并按住鼠标不放,下同)其图标,并将之拖曳到其他地方即可。
- ② 若该面板已经展开,则点按其标签,并 将之拖曳到其他地方即可。

独立面板的展开与收起也是靠单击其右上 角的">>"或"<<"图标来实现的。独立面板 是悬浮在界面之上的。

(3)控制面板的组合。

可以根据需要将多个控制面组合到一个面 板组中,以节省所占用的屏幕空间,使界面更 加紧凑。

方法:点按面板的图标(若面板未展开)或标签(若已展开),然后将之拖曳到要组合的面板组上的某个位置(要按住鼠标不放),并上下左右移动该面板,使其上沿线贴近面板组的上沿线,直到面板周围出现蓝色的边线,然后释放鼠标。

【注意】

在整个过程中要一直按住鼠标键不放。

13.3.6 图像显示区

图像显示区用于显示图像,它可以显示一个图像,也可以显示多个图像,每个图像一个窗口。在后一种情况下,经常是以多个标签的方式把各图像的窗口层叠到一起,每个窗口的标签为其文件名,如图 13-1 中的图像显示区所示。单击某个标签,其窗口便成为当前图像窗口,其标签用高亮显示。

当有多个图像窗口时,可以用"窗口→排列"菜单下的命令来改变窗口的排列方式。

在标签中,文件名后面有个"×"号,单击它便可关闭相应文件的窗口。当标签栏显示不下所有标签时,在其最右侧有一个">>"图标(图 13-1 中的③),单击它会弹出所有标签供选择。单击某个标签,便可将相应的图像窗口显示为当前图像窗口。

点按某个标签并拖曳出来,可以把图像窗口拖曳成一个悬浮在总界面之上的独立窗口。 通过拖曳该窗口的标题栏,可以将该窗口拖曳 到任意位置。

点按并拖曳选项卡最右侧空白位置(图 13-1 中的②),可以把所有图像的窗口连同其标签作为一个整体拖曳出来,成为一个复合的独立窗口。关闭该窗口,便是关闭了其中包含的所有图像窗口。

各独立窗口可以合并,只要把一个窗口的标题栏拖曳到另一个窗口的标题栏下,接近重合。在窗口出现蓝色边框时释放鼠标,便可实现合并。把独立窗口合并到图像显示区的操作与此类似,区别是要与图像显示区的上沿对齐。

13.3.7 状态栏

状态栏显示当前图像的相关信息。它包含 两部分:

- (1)显示比例(状态栏的左侧),即该 图像放大或缩小显示的百分比。可以通过直接 修改这个比例值并按 Enter 键来控制图像的缩 放(显示)。
- (2)当前图像文档的信息(状态栏的中间)。单击状态栏右边的">",会弹出一个选项列表,供用户指定显示文档的哪个信息。

13.4 Photoshop 的基本操作

13.4.1 图像的打开与

保存

视频讲解

1. 图像的打开

方法1 用命令: 文件→打开。

浏览并找到要打开的文件,选择之(可以 多选),然后单击"打开"按钮。

方法2 打开最近打开过的图像。

用命令:文件→最近打开文件。

在最近打开过的文件列表中,选择并单击要打开的文件。

方法3 用拖曳的方法。

在资源管理器或者看图软件里找到要打开的文件,然后把文件拖曳到 PS 中。具体方法是把文件拖到屏幕下方任务栏中的 PS 图标上,等主界面窗口显示后,再拖到界面中合适的区域释放鼠标。注意,在整个拖动过程中,一直要按住鼠标键不放。

2. 图像的保存

方法1 用命令: 文件→存储。

这是把当前图像保存到原来的文件中。

方法2 用命令: 文件→另存为。

这是把当前图像保存到一个新的文件中。 新文件的文件名、存放位置及文件格式由用户 选择和确定。

13.4.2 图像的显示

1. 改变显示照片的窗口

大小

视频讲解

将光标对准窗口的外边线 或四个角,待出现双箭头时按下鼠标左键拖动即可。

2. 移动窗口内的显示内容

当窗口不能显示全图时,可用抓手工具 ● 来移动所显示的区域。方法:单击抓手工具,

然后把光标移到窗口内, 按住鼠标左键不放, 拖动鼠标。

3. 改变照片的显示比例

- (1) 用快捷键 Ctrl++(按住 Ctrl 键再按 下 + 号键)放大; Ctrl+- 缩小。
- (2)在"视图"菜单中选择"放大""缩 小" "按屏幕大小缩放"或"实际大小"等。
- (3)用"缩放工具":单击工具栏中的"缩 放工具" ,然后在照片中单击左键,则放大; 按住 Alt 再单击左键,则缩小。
- (4) 在状态栏中输入显示比例, 然后按 Enter 键。

13.4.3 图像旋转

方法1 用命令:图像)图 像旋转→任意角度。

视频讲解

要一下子精确地确定旋转的角度可能比较 难,可以通过回退后重新输入旋转的角度,反 复操作,直到满意为止。

方法2 用裁剪工具 口。

单击裁剪工具,然后在要旋转的图像外(但 要在图像显示窗口内)单击并按住鼠标键不放 (这时光标会变成弧形的双向箭头),然后轻 轻拖动鼠标,图像就会跟着旋转。当转到合适 位置时,释放鼠标,然后把光标移到图像中, 双击鼠标左键即可。

13.4.4 图像裁剪

(1) 点击工具条中的"裁 剪工具",然后在要裁剪的图 像上点击一下,就会出现一个 裁剪框把图像框住。

视频讲解

- (2) 在裁剪工具属性栏中的最左边下拉 框中选择"宽×高×分辨率"(但不要输入 参数),这表示可以随意调整裁剪区域。
 - (3)将裁剪框调整到合适的大小和区域

- (有时也可以通过拖曳裁剪工具光标直接洗出 裁剪区域),裁剪框的四个角和四条边都可以 随意拖动, 以改变裁剪区域, 裁剪框内为所要 保留的区域, 框外为要裁剪掉的部分。
- (4) 把光标放到裁剪框内, 可以拖动其 中的图像:放到裁剪框外,则可以旋转图像。 此外,还可以拉直图像。方法: 先单击裁剪工 具属性栏中间的"拉直"按钮,然后沿图像中 的水平线位置画一条直线,则 Photoshop 将旋 转图像, 使这条线成为水平状态。垂直线类似。
- (5) 将光标移到裁剪区域内部, 然后双 击鼠标左键;或者单击菜单栏下方的√按钮; 或者单击工具栏中的任一其他工具。即可完成 裁剪。

【 提示 】

- (1) 在裁剪编辑状态下, 有些菜单和按 钮不能用。只要退出裁剪编辑状态即可。方法: 点击鼠标右键,在弹出的窗口中选择"取消"。
- (2) 裁剪比例可以是按原比例裁剪,也 可以从几个预设的比例中选择一个, 这是从属 性栏中最左边的下拉框里选择。
- (3) 当裁剪比例选择"宽×高×分辨率" 时,可以输入各项参数。裁剪时将按所输入的 参数对图像进行裁剪和变换。当所要求的像素 数量与原图的像素数量不一致时, PS 会自动根 据需要对图像进行放大或缩小。例如, 假设原 图是3000×2000像素,而你输入的大小和分 辨率是: 宽为12英寸, 高为12英寸, 分辨率 为300 像素/英寸,则 PS会让你从原图选择一 个正方形区域进行裁剪, 并将该正方形放大到 3600 像素 × 3600 像素。

13.4.5 改变图像尺寸

所用命令:图像→图像大小。 Photoshop 会弹出一个"图 像大小"对话框,如图 13-2 所 示。一般情况下,只要在宽度或 高度输入所要的值,再单击"确

视频讲解

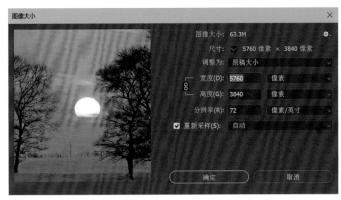

图 13-2 图像大小界面

定"就完成了。默认方式下,是进行等比例放 大或缩小(这时宽度和高度有"链条"相连)。

如果要进行非等比例放大缩小, 就要单击 "链条",去掉其宽度和高度的链接关系,然 后分别独立地修改宽度和高度。

如果不改变图像尺寸, 而只修改分辨率 DPI (Dot Per Inch),则应操作如下:

- (1) 去掉"重新采样"前的√号;
- (2) 在"分辨率"输入框中输入想要的 DPI, 然后单击确认。

13.4.6 加工要网上 发布的照片

发布到微信朋友圈或者网

站上交流的照片一般是JPEG

格式,且画幅不需要太大。目前,一般长边为 2000 像素左右就够了。如果太大,文件传输慢, 影响浏览,而且微信会压缩得更狠,还不如自 己处理压缩好。JPEG照片的品质不必选最高 的"12",选"9"左右即可。在显示器上看 不出有什么区别。

调整好尺寸后,需要进行最后一步处理: 锐化。如果不锐化,往往会看起来有些不清 晰。一般采用 USM 锐化(命令:滤镜→锐化→ USM 锐化)。锐化的程度要适度,既要清晰, 又要看不出锐化的痕迹。参数可设置如下:

数量: 50%~100%。

半径: $0.5 \sim 1.0$ 像素。

阀值: 0~1色阶。

图像越大,取值越大。

此外,有时要做局部锐化。这就需要先把 局部选区选好, 然后再进行上述锐化操作。

13.4.7 提亮阴影和

压暗高光

受数码照相机动态范围的 限制,有时即使是正常曝光的 照片, 也存在暗部或高光区域

视频讲解

缺乏细节的问题, 甚至两种细节都缺乏(如光 比很大的场景)。这时可用 "图像→调整→阴 影/高光"命令来找回一些细节,即提亮阴影 和/或压暗高光。

13.4.8 污点修复

有时照片中有污点、电线 和其他干扰元素,需要将之去 除。这时应该用污点修复画笔 工具♥。在你要移除的区域上

视频讲解

进行喷涂即可,或者单击删除某个点。应用这 个工具要注意以下 3 点:

- (1) 选择合适的画笔大小;
- (2)通过用画笔连续涂画(按住鼠标不 放),把污点区域覆盖住。
- (3)一笔修复不全,就用两笔、三笔等。 实在修不好就从头再来(回退)。

13.5 调整影调

調整影调可以通过调整明暗和对比度的分 布情况来实现。

13.5.1 用 " 亮 度 / 对比度"命令(最简单)

命令:图像→调整→亮度/ 对比度。

视频讲解

这个调整很简单,在弹出的对话框中,向 左或向右拖曳"亮度"和"对比度"两个游标(向 右为增加,向左为减少),并观看调整结果(要 勾选"预览"复选框),直到满意即可,然后 单击"确定"。这个调整是对全图进行调整。

13.5.2 用"色阶"

命令

命令: 图像→调整→色阶。 **快捷键:** Ctrl+L。

视频讲解

与"亮度/对比度"命令不同, "色阶"命令可以分别只对亮部、暗部或中间调进行调整。对于图 13-3, 其"色阶"对话框如图 13-4 所示。其中①、②、③分别为最暗部、中间调、最亮部的游标,其旁边的方框中即是其对应的值。

对于图 13-4 所示的色阶, 我们可以调整如下:

- (1)将最左边的游标拖至亮度值23处;
- (2)将最右边的游标拖至亮度值 183 处 (图 13-5);

调整以后的图像效果如图 13-6 所示。

13.5.3 用"曲线"

命令

命令:图像→调整→曲线。

快捷键: Ctrl+M。

视频讲解

很多人推荐使用曲线来调整明暗和对比

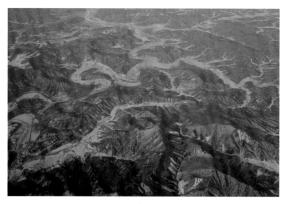

图 13-3 原片——龙之大地

图 13-4 "色阶"界面

图 13-5 调整色阶

图 13-6 调整色阶的效果

度。这是因为它提供了比色阶更为灵活和精细 的调整方法,而又不会损失画质。

"曲线"对话框如图 13-7 所示。其中的对 角线对应于"色阶"对话框中的中间值游标。 对角线上最多可以有 14 个调整点,而色阶则 只有一个调整点(即游标)。在"曲线"对话框 中,可以精确地对各种影调进行调整。

在"曲线"对话框的左上角,有很多预设,可以选择各种预设查看效果以及曲线的形状。

在曲线上增加调整点的方法: 把光标移到 曲线附近, 当光标变为"+"号时, 单击鼠标 左键, 便可以增加一个调整点。

删除调整点的方法:

- ①将调整点拖到曲线图的方框之外。
- ②按住 Ctrl 键,单击调整点。
- ③将调整点拖到其相邻的调整点,与之合并。
- ④选中调整点(单击),然后按 Del 键或 Backspace 键。

图 13-7 "曲线"对话框

图 13-9 向上拖曳曲线后的效果

下面通过实例来说明其使用方法。

1. 提亮图像

对于图 13-6 的图像,在其曲线靠左边的位置单击,增加一个调整点,然后将之点按并往上拖曳(图 13-8),图像的亮度得到提升,得到如图 13-9 的结果。

2. 压暗图像

如果在其曲线靠右边的位置单击,增加一个调整点,然后将之往下拖曳(图 13-10), 使图像亮度下降,则得到如图 13-11 的结果。

3. 提高对比度

图 13-6 中的图像对比度太小,影调发灰。 在其曲线上增加两个调整点,然后把在亮部的 调整点往上拖曳,把在暗部的调整点往下拖曳, 得到一个 S 形的曲线,如图 13-12 所示。图像 的对比度得到了很好的改进(图 13-13)。

图 13-8 向上拖曳曲线

图 13-10 向下拖曳曲线

图 13-12 S 形曲线

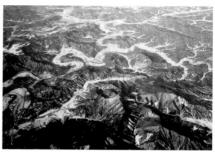

图 13-13 做 S 形曲线后的效果

4. 降低对比度

如果把其曲线做成反 S 形(图 13-14),则可以把其对比度降低,如图 13-15 所示。

5. 只提高暗部的亮度

如果只想提高暗部的亮度, 那么可以先在

对角线的中心和右侧加两个调整点,以固定右边的斜线,然后再在左侧加两个调整点,将之往上拖曳,如图 13-16 所示。

不过,这样调整后图像的对比度会明显下降,可以再用前面的方法来提高对比度。

图 13-14 反 S 形曲线

图 13-15 反 S 形曲线后的效果

图 13-16 只提高暗部亮度的曲线

13.6 调整色彩

13.6.1 调整色相和饱和度

命令: 图像→调整→色相 / 视频讲解 饱和度。

"色相/饱和度"对话框如图 13-17 所示。 其中有三个滑条,分别用于调整色相、饱和度 和明度。这是通过拖曳相应的游标来实现的。 调整饱和度和明度,可以对全图进行,也可以 只对单种颜色进行。例如,为了表现浓郁的秋 色,可以只增加黄色和红色的饱和度。

图 13-17 "色相/饱和度"对话框

与调整影调一样,应把游标拖到什么位置, 需要有眼力对调整后的图像进行评估和判断。

有时,我们会发现,如果想把某种清亮的颜色调浓,并保持清亮(例如逆光下银杏叶的颜色),仅靠增加饱和度是难以做到的。过多地增加饱和度会令人感到颜色发腻,这时应同时增加明度,就可以解决问题。

13.6.2 调整自然饱和度

命令:图像→调整→自然饱和度。 这个命令与上一个命令的区别有两点:

- (1) 它只能对全图进行调整。
- (2)当增加饱和度时,它不像调整饱和度那样,是全面地增加饱和度(即使原来的饱和度已经很高),而只是对饱和度不够高的部分增加其饱和度,对于饱和度已经很高的部分,则是保护起来,不再增加其饱和度。所以能得到比较自然的饱和度,而不会把画面调得很艳俗。

13.6.3 调整色彩平衡

命令:图像→调整→色彩平衡。 快捷键:Ctrl+B。

该命令用于纠正偏色或故意设置偏色。它 通过 < 青,红 >、< 品,绿 >、< 黄,蓝 > 三个 色条进行色彩的三个通道颜色的调整。每个色 条上有一个游标,通过拖曳游标在原色及其补 色之间进行调整和平衡。

该命令的对话框如图 13-18 所示。其操作 很简单,关键是要有好眼力,能看出图像偏什 么色。一般来说,偏什么色就该减什么色,应

图 13-18 "色彩平衡"对话框

该减多少?就要靠眼睛观察调整后的效果来判断了。

例如,如果图像偏红色,就应该减红或者加青。即把第一个色条中的游标拖向左边。边拖边看效果(要勾选"预览"复选框)。如果调太多,图像变成偏青色了,则又应该把游标往右边拖一点点,直到正好为止。其他通道颜色的调整与此类似。

当图像的偏色不是单纯的偏红、偏绿、偏蓝时,可能需要用两个色条甚至全部色条的游标组合来校色。这就更需要有眼力了,要积累一定的经验才行。

(注意)

阴影、中间调、高光的色彩平衡要分别调整,这是通过选择对话框下部的选项来实现的。

13.6.4 利用 Lab 颜 色模式使色彩更艳丽

有时,照片的某些色彩发 视频讲解 闷,即使增加了饱和度也效果 视频讲解 不好,而且增加太多会使颜色发腻。这是因为色彩不够鲜艳,应该通过增加色彩的对比 度来解决问题,可以通过利用 Lab 模式来达到 这个目的。

1. 通过 a 通道加强红色和绿色

操作步骤如下:

- (1) 执行命令:图像→模式→ Lab 颜色。 该命令将照片转为 Lab 模式。
- (2)单击 a 通道(图 13-19 中的①,它会高亮显示),然后单击 Lab 层前面的"眼睛"位置(图中的②,这时所有眼睛都会显示),以便观察效果。

图 13-19 Lab 模式

- (3) 执行命令:图像→调整→曲线。
- (4)在曲线上增加两个调节点,把曲线做成S形曲线(图13-12),加强红色和绿色。反复调整两个调节点的位置,并不断观察效果,直到满意为止。
 - (5)执行命令:图像→模式→ RGB 模式。 该命令将照片转回到 RGB 模式。

用这种方法只加强红色或绿色也是可以的。

2. 通过 b 通道加强黄色和蓝色

操作步骤类似于上面的"1",只是要在 通道控制面板中选择 b 通道,并且所调整的颜 色是黄色和蓝色。

13.7 区域选择技术

后期处理经常要对局部区域进行处理。这时,要先把该区域选中,然后再进行处理。 这要用到区域选择技术(简称

视频讲解

选区)。选区选得越精确,后期处理的效果就越好。选区通常用蚂蚁线显示。

1. 矩形和椭圆形选择工具

矩形和椭圆形选择工具,分别用于选择矩 形和椭圆形的区域。

2. 套索选择工具

套索选择工具用于选择任意形状的区域。 一共有三个工具:任意套索工具 ②、多边形 套索工具 ②和磁性套索工具 ②。任意套索工 具用于绘制任意形状的选区,多边形套索工具 用于绘制多边形选区,而磁性套索工具则具有 吸磁功能,能沿着物体边沿自动吸磁,便于描 绘物体边沿的选区。

3. 魔棒工具

魔棒工具的图标是 ≥。选择该工具后,在图像中任一位置点击,就能选中容差与该位置在给定范围内(在属性栏中设置)的区域。容差是指最大值或最小值与参考点的值的差值。例如,若参考点的值为110,则容差为60的区域包括50~170内所有的值。容差越大,选择的范围就越大,反之,就越小。

4. 选区的增加与减少

1) 方法1

增加选区: Shift+选区操作;

减少选区: Alt+选区操作。

2) 方法 2

在工具栏属性中单击"增加到选区"或"从 选区减去"后再进行操作。

5. "色彩范围"命令

命令: 选择→色彩范围。

该命令以一种颜色为基准色,选择颜色与 基准色相差在容差之内的像素。

1)吸管

吸管用于拾取选区的基准色,这是默认的确定基准色的方法。用吸管在图中某处单击一下,就完成了基准色的取样。带"+"号的吸管用于增加选取范围,当用它在某处单击时,将把它所选的区域合并到已选的区域中;带"-"号的吸管用于减少选取范围。当用它在某处单击时,将从已选的区域中减去它所选的区域。

2) 颜色容差

颜色容差的含义和选择方法与魔术棒工具 中的容差相同。

3)"选择"下拉框

"选择"下拉框供选择的选项包括:取样颜色(即用吸管取样)、高光、阴影、中间调等。

4)预视图

预视图有两种选择:选择范围和图像。若

选择"图像",则显示原图,吸管可以在其上取样;若选择"选择范围",则该预视图将用白色表示被选中的区域,中间调表示部分被选中的区域,黑色表示没有被选中的区域。

6. 修改选区

命令:选择→修改。

该命令下有5个子命令: 边界、平滑、扩展、 收缩和羽化, 其中最常用的是羽化。

- (1) 扩展。在对话框中填入扩展量 $(1 \sim 500 \, \text{像素})$, 然后单击"确定"。
- (2)收缩。在对话框中填入收缩量,然 后单击"确定"。
- (3) 羽化。用于指定选区边缘的过渡区域的大小,也称晕化程度。在对话框中填入羽化量,然后单击"确定"即可。羽化量的取值范围为0~250。这个值越大,边缘的晕化程度越大。
 - (4)边界。用于选择当前选区的边界。输

入边界宽度 $(1 \sim 200$ 像素), 然后单击"确定"。

(5)平滑。用于平滑选区的边界。输入取样半径,然后单击"确定"。取样半径越大,边界越平滑。

7. 其他命令

(1)扩大选区。

命令: 选择→扩大选区。

作用:将已有的选区范围扩大。新增加的部分在颜色上与已有的选区接近,由魔棒工具属性栏中的"容差"值决定。

(2)选取相似。

命令: 选择→选取相似。

在全图选取颜色与已有选区接近的像素。 接近程度由魔棒工具属性栏中的"容差"值决 定,其结果是增加和扩大了选区。

(3)反向。

选取与已有选区互补的区域。

13.8 调整图层

13.8.1 图层的概念

视频讲解

图层是 Photoshop 的一项重要功能。一个图像可以由多个图层构成,其最终结果是所有可见图层重叠起来的综合视图。通过采用图层,可以把一个图像的构成对象放到不同的图层去分别处理,以获得极大的灵活性。

图 13-20 是一个图像的图层控制面板,这个图像一共有5个图层,自底向上依次为:

- (1)背景:它在最底层,是白色的。它的最右边有一把锁,表示它是锁定的。单击该锁就可以解锁。
- (2)图层 1: 它是深蓝色的,如图 13-21 所示。该图层高亮显示,表示该图层被选中(被选中的图层才可以在图像窗口中进行编辑处理),其左边的眼睛图标没有显示,表示在图像窗口看到的综合效果中,该图层不可见。有眼睛图标的图层表示该图层可见。
 - (3) 图层 2 如图 13-22 所示。白色网格区域表示透明区域。

图 13-20 图层控制面板

- (4)图层3如图13-23所示。
- (5)最上面一层为文字:家鹅起飞。除了 这 4 个字,其余都是透明区域(图 13-24)。

图 13-21 图层 1

图 13-23 图层 3

图 13-25 5个图层都可见时的显示效果

13.8.2 图层的操作

在图 13-20 中, 我们可以进行很多关于图 层的操作。

- (1)新建图层: 单击 □;
- (2) 删除图层: 把图层拖曳到垃圾桶;
- (3)复制图层: 把图层拖曳到 □:
- (4) 图层可见/不可见: 单击其"眼睛" 图标所在的位置;
- (5) 改变图层的前后位置: 单击图层并 按住左键不放,将图层拖曳到希望的位置,然 后释放鼠标;
- (6) 改变图层的不透明度,单击"不透 明度"右边的向下箭头,然后拖曳游标;

这5层都可见时,图像的显示结果如图 13-25 所示。当图层 1 不可见时,显示结果如 图 13-26 所示。

图 13-22 图层 2

图 13-24 图层"家鹅起飞"

图 13-26 图层 2、图层 3 和图层"家鹅起飞" 同时显示

此外, 图层菜单下还有很多对图层的操作, 其中常用的一个是"合并可见图层"。这往往 用于在图层加工好后,合并出最后的单层图像 (结果)。

13.8.3 调整图层

对图像进行调整时,为了保持原图不变, 而且为了把各种调整区分开来(这样便于以后 修改),图13-20的界面中提供了建立调整图 层的功能。单击图 13-20 中的①就会弹出一个 列表。这个列表包括: 亮度/对比度、色阶、 曲线、曝光度、自然饱和度、色相/饱和度、 色彩平衡等。单击它,就会建立一个图层,然 后调整参数, 这样就可以把不同的调整操作存 储在不同的图层中。

13.9 透视矫正

用普通广角镜头拍建筑,经 常会产生透视畸变,就是垂直的 墙角线条等会变成向上汇聚的斜

线,如图 13-27 所示。可以用"编辑→变换→ 透视"命令来进行矫正。方法如下:全选照片后, 点击"编辑→变换→透视"命令, 然后向右水

图 13-27 透视矫正前

13.10 堆栈处理

堆栈处理是指把一堆(若干 张)照片载入 Photoshop 中, 这 些照片的构图都一样, 只是拍摄 参数不同, 以获得在不同时间的影像。将这些

堆栈处理举例

利用 ACR 进行处理 13.11

JPEG 照片也可以利用第 14 章介绍的 ACR 软件进行处理, 这是通过"滤镜→Camera Raw 滤镜"命令来实现的。单击这个命令,即

13.12 批量处理照片

Photoshop 支持批量处理照 片。 步骤如下:

- (1) 在动作窗口内新建一 个动作, 然后录制该动作的操作。
 - (2) 选中该动作, 然后执行"文件→自

【强调】

调整图层的作用范围是其下面的所有图层。

平拖曳左下角的手柄, 直到满意为止。然后在 照片区域内双击,便可完成操作。不过,由于 上述变换在水平方向挤压了照片, 使照片变长 了, 所以还需要将照片在垂直方向上压扁一些, 例如将高度压缩到95%。最后进行裁剪,裁掉 白边。处理后的照片如图 13-28 所示。

图 13-28 透视矫正后

照片对齐后(如果有小偏差),依次对这堆照 面的各个像素进行计算,以获得一张合成的照 片。这些计算可以是求各张照片同一个像素点 的最大值(最亮值),求平均值,求总和等。

可进入 ACR 的界面进行处理。处理完后,单 击"确认"按钮返回 Photoshop。

动→批处理"命令。

- (3) 在弹出的窗口中指定源文件夹和目 标文件夹。
 - (4) 单击"确定"按钮。 详见视频。

第 14 章 ACR 后期处理

ACR 是 Adobe Camera RAW 的简称。这是 一款专门用于处理 RAW 格式照片的软件,是 以 Photoshop 插件的形式提供的。ACR 可以称 为是当今处理RAW格式照片的最好软件之一。

本章以 ACR 的最新版本 ACR15 为基础, 介绍 ACR 后期处理的方法和步骤。除了看文 字以外,建议读者多扫描二维码看视频,并在 软件中进行实际操作。

ICK ACR 的界面

在 Photoshop 中打开 RAW 格式文件, 便会进入 ACR 的界 面。ACR 的按钮和调整工具都

视频讲解

被安排在界面的右侧,如图 14-1 所示。下面分 别介绍其功能。

- (1) 切换全屏模式: 在全屏和非全屏模 式之间进行切换。
- (2)编辑:对图像进行各种编辑,包括 配置文件、基本、曲线、细节、混色器、颜色 分级、光学、几何、效果、校准等10个部分, 其中最常用的是配置文件、基本、光学、曲线、 混色器。
- (3)裁剪:对照片进行裁剪。类似于 Photoshop 中的裁剪工具。
- (4) 修复: 将污点、电线和其他干扰元 素从照片中去除。在要移除的区域上进行喷涂 即可,或者单击删除某个点。
- (5)蒙版:用于选择或绘制特定的区域 作为蒙版,以控制编辑和调整的范围。蒙版功 能是 ACR14 和 ACR15 的重要功能,能很方便 地实现选区的精确选取, 从而实现更完美的后 期处理。该功能还利用AI技术快速地实现对 复杂区域的选择。
 - (6) 去红眼: 其功能是去除红眼。
- (7)预设:有很多预设供选择使用,你 也可以创造自己的预设。该按钮对预设进行管

理和选择。

- (8)缩放视图:其功能是缩放视图。
- (9) 抓手工具:用于在照片显示窗口内

"抓住"照片进行上下左右等移动。

- (10)转换并存储图像:把加工好的 RAW格式照片转换为指定的格式(例如 JPEG),把色彩空间转换为指定的空间(一般 选 sRGB),然后存储到指定的文件夹中。对 于 JPEG 格式,品质要选最佳。
- (11)图14-1按钮①:在"原图/效果图" 视图之间切换。
 - (12)图 14-1 按钮②: 切换到默认设置。
- (13) 图 14-1 按钮③: 打开为普通图像, 回到 Photoshop。这个按钮用得比较多。因为 经常要回到 Photoshop 做进一步的处理。
 - (14)图14-1按钮④:放弃全部修改,

日关闭窗口。

- (15)图 14-1 按钮(5): 在不打开图像的情 况下应用更改, 且关闭窗口。
- (16)图 14-1 按钮⑥: "自动"。单击"自 动"按钮, ACR 会自动计算一些设置。在很 多情况下,"自动"的效果还是比较令人满意的。 如果不满意,可以在后面重新调整。
- (17)图 14-1 按钮⑦: 在配置文件⑦中, 选择相应的颜色配置。可选的有 Adobe 的各种 颜色配置以及相机的各种颜色配置。
- (18)图 14-1 按钮图:浏览配置文件。这 里有许多种类的配置供选择。

14.2 用 ACR 处理 RAW 格式照片的基本步骤

ACR 处理照片的基本步骤。

视频讲解

式照片,如图14-2所示。可以看出照片比较暗淡。

下面通过一个实例, 讲解用 (2) 单击界面最右侧的"编辑"按钮(用 ACR 打开文件后, 会自动选择该按钮), 然 (1) 用 ACR 打开 RAW 格 后单击⑥右边的"自动"(见图 14-1),由 ACR 进行自动计算和设置。

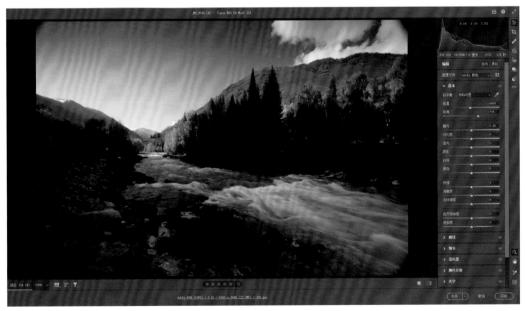

图 14-2 样例原图

(3)在配置文件⑦中选择"相机风景", 结果如图 14-3 所示。

(4)单击"基本",展开基本调整面板。 白平衡选择"原照设置",色调也不用调整。

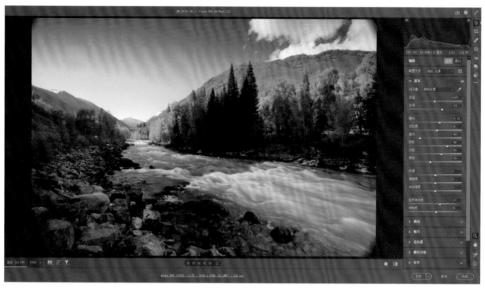

图 14-3 进行(1)~(3)步操作后的效果

- (5) 画面中央树林有些暗, 左下角阴影 也有些暗。所以把阴影滑条中的游标向右拉到 最大(100)。
- (6) 画面中树林不够清晰, 把清晰度拉 到30。
- (7) 把自然饱和度拉到20, 把饱和度拉 到 15。
 - (8) 单击"光学"按钮,在展开的配置 文件中勾选"删除色差"复选框和"使用配置 文件矫正"复选框。得到如图 14-4 的效果。

图 14-4 进行(1)~(8)步操作后的效果

(9) 单击"曲线",在展开的面板中, 应颜色的圆环来实现。 单击①,然后在②中选择"中对比度",如图 (10)单击 ACR 界面最右侧的"裁剪" 三个通道单色进行,这可以通过单击①右边相 所示。

14-5 所示。曲线调整还可以分别对红、绿、蓝 按钮, 然后把四角的暗角裁减掉, 结果如图 14-6

图 14-5 曲线界面

图 14-6 单击"主体"后显示的面板

(11) 单击图 14-1 中的按钮③,将照片在 件夹中生成一个 XMP 文件, 用以记录对 RAW 格式文件的修改。

这样,就处理完一张 RAW 格式照片了。 Photoshop 中打开。同时, ACR 会在相同的文 当然, 以上处理只是最常用的几个步骤, 更复 杂的处理会涉及更多的界面和操作,例如细节、 混色器、颜色分级等。这些会在14.3节详细介绍。

14.3 ACR 的详细功能和操作

14.3.1 编辑

编辑是 ACR 最重要的功能之一,单击 ACR 界 面最右侧的"编辑"按钮,会显示如图 14-1 所示

视频讲解

的界面。 单击图 14-1 的⑥ "自动"按钮, ACR 会自动计算一些 设置。在很多情况下,"自动"的效果还是比较令人满意的。如 果不满意,可以在后面重新调整。

在配置文件(图 14-1 的⑦)中,选择相应的颜色配置,其中 有 Adobe 的各种颜色配置。不过,在许多情况下,是选所用相机 自己的配置(如果有的话),例如相机标准、相机风景、相机人像、 相机写实等。

最开始使用时,可能相机配置还没有出现在列表中,这时可 以单击图 14-1 的图, 然后在显示的界面中单击 Camera Matching, 就会显示出相机配置的各种效果图(不过,有的相机没有相机配 置)。在效果图的右上角单击星号,就会收藏该配置,并显示在 图 14-1 的⑦的列表中。

◆ 基本

单击"基本",调出"基本"面板,如图 14-7 所示。这里有 很多滑条,滑条中的游标大部分默认在中央(其值为0),向右拖曳,

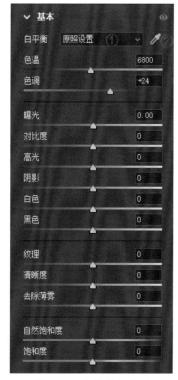

图 14-7 人物蒙版选项

是增加其数值,向左拖曳则是减少。

(1) 白平衡

确定白平衡的方法有3种。笔者用得最多的是拖曳色温游标(如果原照设置不能满足要求),边拖曳边看画面效果,直到满意为止。把色温游标向左拖曳,照片会变蓝,向右拖曳,照片会变黄。其他两种方法分别是选择预设色温(图14-7的①)和白平衡工具(图14-7的②吸管)。预设色温包括自动、日光、阴天、阴影等供选择。使用白平衡工具则要在画面中找到灰色色调(包括白色),然后对之单击即可。

色调滑条是用于调整画面的绿色/洋红的 平衡点。如果画面偏绿色(洋红),就把游标 向右(左)拖曳。

- (2)曝光:曝光滑条用于纠正或者重新 定义曝光。对于高级单反(例如佳能5D4)来 说,一般过曝两档或欠曝3挡以内的细节都能 找回来。
 - (3)对比度:调整对比度。
- (4) 高光:用于调整高光部分。经常用来压暗高光(如果高光部分有过曝倾向)。要注意的是不能压得太狠。
- (5) 阴影:用于调整阴影部分。经常用来提亮暗部。它常与(4)相结合,调整出反差适中,比较柔和的画面。
- (6) 白色和黑色:分别用于调整照片最亮的部分和最暗的部分。经常用在以下情况: 压暗高光和提亮阴影后,画面会有些发灰。这时进一步加强白色(往右拉)和黑色(往左拉),会有所改善。
- (7) 纹理:增强或减少照片中纹理的外观。处理的是细节。游标向左移动可柔化人像,向右移动可增强山脉、石头等的纹理。纹理一般放在 $5 \sim 10$ 。
- (8)清晰度:改变照片中景物边沿的对比度,从而增加清晰度。对于非人像照片,一般设置为10~20。
 - (9) 去除薄雾: 实际上就是去雾霾。它

能增加画面整体的通透度。对于风光照片来说, 一般可设置在20左右。如果雾气比较严重, 而又不想要这样的效果,可以设置大一些。

(10)饱和度和自然饱和度:一般都设置在 15~20。增加自然饱和度与增加饱和度的区别在于:前者对于不饱和的,增加其艳丽程度;而对于已经很饱和的,就不再增加其饱和度了,以避免色彩溢出。

◆ 曲线

单击"曲线",会显示出如图 14-5 所示的界面。曲线既可以对全图进行调整(图 14-5 的①),也可以分别对红、绿、蓝三个通道进行调整(分别选图 14-5 ①右边的三个色环)。这里曲线的功能和使用方法类似于 Photoshop 中的曲线。

在图 14-5 的②中单击,有"线性""中对比度""强对比度""自定"4 项供选择。

◆ 细节

单击"细节",会显示三个滑条:锐化、减少杂色、杂色深入减低,它们起着锐化和降噪(后两者)的作用。在调

视频讲解

整这三个滑条时,为了使预览更精确,请将预览大小调到100%或更大。

这三个滑条的右侧分别有个三角形,单击它,会展开更多的滑条。

(1)锐化

锐化的作用是让画面更加清晰锐利,其原理是增加像素边缘的对比度。锐化的默认值是40,对于人物照片一般就够了。但对于建筑或山脉等有大量细节的照片,可以提高到100。

① 锐化的半径:锐化的半径指锐化起作用的区域,其默认值为1,一般采用默认值就可以了,最多选2。

锐化过度容易造成锐化主体出现白边,那 样就很糟糕了。

- ②细节:这是在锐化半径的基础之上,进一步突出内部的细节,一般50就够了。拖到太大,会明显增加噪点。
- ③ 蒙版:蒙版的作用是指定锐化起作用 的区域。白色代表锐化区域,黑色表示不锐化。 这样就能精确地控制只想锐化的选区。例如只 想锐化主体,不想锐化背景,特别是深色背景。

确定蒙版的数值时,可以先按住 Alt 键,然后 用鼠标自最左边向右拖动蒙版的游标,这时画 面会从全白开始逐渐变成有越来越多的黑色细 节,直到蒙版只剩下要锐化的部分为白色、不 想锐化的背景都为黑色为止,如图 14-8 所示。 这时被锐化的只剩下人物及其左边的栏杆了。

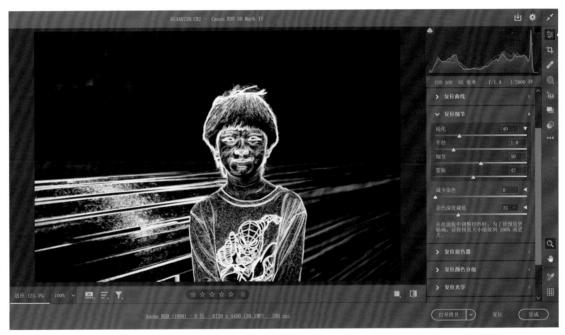

图 14-8 锐化蒙版

在蒙版的控制下进行部分选区的锐化,可以把锐化值提高到 $60 \sim 80$,甚至更高,达到很好的锐化效果。

(2)降噪

这是通过设置"减少杂色"和"杂色深入减低"的游标位置来实现的。前者用于处理白色噪点,默认值是 0,向右拖动游标会减少白色噪点。要注意不能拖到太大,否则有可能会损失较多的细节。要根据照片白色噪点的情况来确定游标的位置。后者处理彩色噪点,其默认值是 25,它下面的细节和平滑度默认值都是50,一般采用默认值就可以。彩色噪点特别多的,要拖大"杂色深入减低"的值。

◆ 混色器

混色器用于调整颜色。它有两种操作方式: 颜色和 HSL。我们建议使用 HSL。H、S、L 分 别是色相(Heu)、饱和度(Saturation)和明 度(Lightness)的首字母。关于这三个概念, 第8章中有详细讲解。H、S、L 三者结合,就 能很容易地调出我们想要的色彩效果。

"混色器" 面板如图14-9 所示。在图14-9 ① 中选择 HSL 即可,然后单击下面一行中的色相、饱和度、明亮度中的任意一个,即可开始调整。但是,由于按照不同颜色区分照片中的相应部分难度比较大,所以建议采用"目

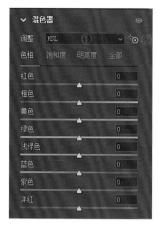

图 14-9 "混色器"面板

标调整工具"(图 14-9 中的②)。它允许你直接在照片中拖动来调整混色器。单击该工具,然后用鼠标把光标移动到要调整的位置,单击鼠标左键并按住不放,就会出现一个彩色滑条。再拖动鼠标进行调整。调整效果立即显现。这个彩色滑条显示了往左右拖曳会呈现什么颜色。图 14-11 是用目标调整工具在图 14-10 的枫叶上进行色相和亮度的调整以后的效果。

◆ 颜色分级

借助颜色分级,可以通过将色调添加至阴影、中间色调以及高 光部分来打造照片风格。以往,要给阴影和高光添加颜色是比较难的, 而现在有了颜色分级,一切都变得容易了。

图 14-10 原图

图 14-11 调整色相及亮度以后的效果

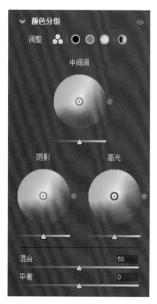

图 14-12 "颜色分级"面板

"颜色分级"面板如图 14-12 所示,其中有 5 种调整模式,用 5 个图标表示(在面板的最上面)。按从左到右的次序依次为:三向模式、阴影、中间调、高光和全局,其中三向模式是把阴影、中间调、高光集成到一个界面中调整,其界面中有三个渐变彩色圆,分别对应于中间调(上面那个)、阴影(左下)、高光(右下)。每个彩色圆中间有一个小圆圈,可以用鼠标对它进行拖曳。在渐变彩色圆中,不同的径向代表不同的颜色,而越靠边沿饱和度越高。通过把小圆圈拖曳到想要的颜色,就可以实现把这种颜色添加到相应的影调中。每个彩色圆的下面有一个滑条,用于调整亮度。

图 14-13 和图 14-14 是两个例子,它们分别往高光和阴影添加了橘红色和蓝色,其中左边为原图,右边为效果图。

"颜色分级"面板的最下面两个滑条为"混合"和"平衡"。"混合"调整高光和阴影重叠部分的过渡,其值取默认的50即可;"平衡"设置高光和阴影效果的平衡,默认值为0。当"平衡"大于0时,增加高光的效果;当"平衡"小于0时,增加中间调和阴影的效果。

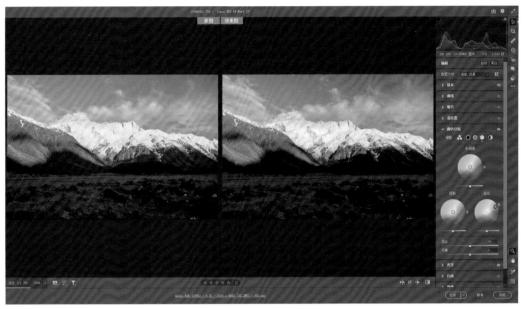

图 14-13 往高光添加橘红色调

图 14-14 往阴影添加蓝色调、往中间调添加黄色调

14.3.2 蒙版

智能蒙版是 ACR15 最重要的特色。

视频讲解 单击 ACR 界面最右侧的"蒙版"按钮,会显示如图 14-15 所示的蒙版界面,其中各个按钮的功能和操作介绍如下。

1. 主体

单击"主体", ACR 会自动检测照片中的主体,并将之选中。这是通过给它盖上蒙版(默认为红色)的方式显示的。主体可以是人物、动物和前景对象。选中主体后,就可以对主体进行各种编辑和调整了。

单击主体后,会显示如图 14-16 所示的面板,它自动 勾选"显示叠加"复选框,就是把蒙版叠加到照片上显示 出来。该蒙版还可以添加或减去其他选区,还可以创建新 蒙版(单击左上角的"+"),也可以撤销本次操作(单击右上角的箭头)。

2. 天空和背景

选择天空和背景的操作与选择主体类似。

3. 物体

单击"物体",然后用光标在画面中涂抹,就可以自动分析和选中涂抹区域下的对象。

4. 画笔

单击"画笔",再通过调整粗细和羽化等,设置好画笔,然后在画面中涂抹选区。羽化是用来控制蒙版边沿的过渡,下同。

5. 线性渐变

单击"线性渐变",然后在画面中画出线性渐变蒙版。 常用于渐变压暗天空等。作用类似于实物渐变滤镜。

6. 径向渐变

单击"径向渐变",然后在画面中画出椭圆形渐变蒙版。 常用于调整脸部(如提亮脸部)或其他局部区域。

7. 范围

按照颜色或者亮度的范围选择区域。单击"范围", 会弹出两个菜单供选择: 色彩范围和亮度范围。假设我们 选择"色彩范围",将光标移到照片内,它就变成了一个 吸管样光标。在要选择的色彩内单击,便是进行了颜色取 样。随后,可以通过在"调整"滑条中左右拖动游标来改 变选区的大小。向左拖动,选区变小,向右则变大。

选"亮度范围"时的操作与选"色彩范围"时的类似。以上选区可以叠加起来,也可以相互减去,灵活组合。

8. 人物

当照片中有人物时,ACR能自动识别与定位,并在"人物"下罗列出来各个头像,单击头像,ACR能自动识别出该人物的面部皮肤、身体皮肤、眉毛、眼睛巩膜、虹膜和瞳孔、唇、牙齿、头发等部位,并罗列出来(见图 14-17),让用户勾选和编辑(勾选后再"创建")。

图 14-15 蒙版界面

图 14-16

图 14-17

致 谢

本书共采用了 280 多幅精美的照片,其中 160 多幅是本人拍摄的,其余的来自 42 位摄影师,其中包括著名的四光圈成员云漫大师和范朝亮大师以及以下摄影师(排名不分先后):詹姆斯、柳叶刀、水冬青、王鲁杰、胡时芳、林榕生、毛裕生、阿 戈、师造化、张益福、张光启、刘郁人、甄琦、牛扬、沙 岩、黑木桥、王梓力、李建华、邓宽、刘依、王伟胜、乔龙泉、王平、李琼、独木桥、郭逸华、林冰轩、心向远方、刘华、芜湖听雨、AlexTeng、SamSmith、薛维平、郭素玉、李殊、Himmly、纪玲、刘乃同、周昆毅、王海军、南卡、郝亮亮等。

正是有了他们的支持,本书才得以顺利出版。在此,对他们表示衷心的感谢!

张晨曦 2024年1月

参考文献

- [1] 范朝亮. 理性的灵动: 大自然的摄影语言 [M]. 北京: 电子工业出版社, 2017.
- [2] 云漫. 极致之美:云漫的风光摄影笔记[M]. 北京:电子工业出版社,2017.
- [3] 美国国家地理学会. 大师教你拍好片 [M]. 董雪南, 译. 北京: 北京美术摄影出版社, 2013.
- [4] 美国纽约摄影学院.美国纽约摄影学院摄影教材 [M]. 修订版. 北京:中国摄影出版社, 2010.
- [5] 戴维·诺顿.等待光线: 戴维·诺顿风光摄影手记: 典藏版 [M]. 李京, 译. 北京: 人民邮电出版社, 2014.
- [6] London B, Stone J, Upton J. 美国摄影教程 [M]. 11 版. 陈欣钢, 译. 北京: 人民邮电出版社, 2015.
- [7] Barnbaum J. 摄影的艺术 [M]. 樊智殿,译. 北京:人民邮电出版社,2012.
- [8] James Zhen Yu. 詹姆斯的风光摄影笔记 [M]. 北京: 电子工业出版社, 2015.
- [9] 水冬青. 光影随行——水冬青的旅行摄影攻略 [M]. 北京: 电子工业出版社, 2015.
- [10] DIGIPHOTO 编辑部. 摄影眼的培养 [M]. 2 版. 北京: 中信出版集团, 2015.
- [11] 张益福. 张益福摄影教程 [M]. 2 版. 北京:清华大学出版社,2009.
- [12] 陈勤,朱晓军.大学摄影教程[M].2版.北京:人民邮电出版社,2016.
- [13] 张宗寿, 彭国平. 大学摄影基础教程 [M]. 3 版. 杭州: 浙江摄影出版社, 2009.
- [14] 颜志刚. 摄影技艺教程 [M]. 7版. 上海: 复旦大学出版社, 2012.
- [15] 本·克来门茨,大卫·罗森菲尔德.摄影构图学(电子版).姜雯,林少忠,译.北京:长城出版社,1983.
- [16] 郭艳民. 摄影构图 [M]. 2版. 北京: 中国传媒大学出版社, 2011.
- [17] 科拉·巴尼克,格奥尔格·巴尼克.摄影构图与图像语言[M].董媛媛,译.北京:北京科学技术出版社,2012.
- [18] Richard Garvey-Williams. 摄影构图艺术 [M]. 付娇, 译. 北京: 人民邮电出版社, 2015.
- [19] 杨品,向尚,曾兰.摄影的诀窍[M].北京:化学工业出版社,2014.
- [20] 胡时芳. 非常花影 [M]. 北京: 中国民族摄影艺术出版社, 2013.
- [21] 邢亚辉. 人像摄影摆姿完全解密 [M]. 北京: 人民邮电出版社, 2016.